U0030922

游藝・逸遊
日本名畫家の世界

2

羅珮慈 編著

藝術家
Artist Publishing Co.

推薦序

看見他人，便能更為深入看見自己
我對羅珮慈《游藝・逸遊：日本名畫家の世界》的讚美與期許

壹

　　臺灣美術的歷史既是這座島嶼世世代代自己創造而累積起來的藝術的歷史，也是世世代代包容與汲取四周各個國家的藝術影響而茁壯起來的歷史。

　　臺灣諸島浮出於太平洋西側，西向隔著臺灣海峽面對著中國，北向隔著東海面對著日本，東向隔著北太平洋遙望著美洲大陸。因此，臺灣做為南島語族文化活動的重要基地，雖然能夠長期處於自給自足的生活方式，但自從16世紀大航海時代以來，便已進入世界地圖，成為國際強權角逐之地；在這個角逐的過程中，西方海權國家積極涉足之外，西鄰中國與北鄰日本也都不曾缺席。換個層次來說，在臺灣受到各種世界文化潮流衝擊的過程中，中國文化與日本文化都曾分別在不同的時期影響著臺灣。

　　但是，中國與日本對於臺灣的文化影響，卻有著一個值得好好爬梳的歷史脈絡。早在中國文化影響臺灣以前，唐代與宋代的中國文化就已影響日本，甚至日本至今仍然保存這個中國文化，反而這個中國文化早已被中國後來時代的文化覆蓋，只剩浮光掠影。中國文化真正影響臺灣，始於17世紀鄭氏王朝時期以及兩百一十二年的清領時期，日本文化真正影響臺灣則是始於1895年清朝將臺灣割讓給日本以後的時期；這個脈絡顯示，清代傳進臺灣的中國文化是滿族文化影響之後的中國文化，而日本殖民統治時期傳進臺灣的日本文化，除了是大和民族的日本文化，也包含了受到唐宋中國文化影響的日本文化。綜合這些歷史脈絡，當我們要釐清臺灣文化受到中國文化與日本文化影響的層次細節的時候，我們就必須擺脫民族主義與意識型態偏見，才能獲得正確深入的歷史知識，進而持平反思，繼續創造未來的臺灣文化。

　　如今，我們強調重建臺灣藝術史的文化任務，在美術史的領域，我們便有必須敞開胸襟認識所有曾經影響臺灣美術的各個其他民族的美術。臺灣美術的歷史脈絡不但必須在這個島嶼的內部脈絡去找尋，也必須從外部脈絡去找尋。臺灣美術史的外部脈絡，包括中國、日本甚至美洲與歐洲，將來甚至澳洲、大洋洲、非洲與阿拉伯世界。

貳

　　便是基於這個關於臺灣美術史歷史脈絡的觀點，我要對於羅珮慈這部《游藝・逸遊：日本名畫家の世界》表達高度的讚美與期許。

　　羅珮慈就讀國立臺灣師範大學歷史系三年級的時候，曾經選修我開授的「美學」，表現認真優異，能說能寫，特別她也能兼顧理論與田野研究，我就鼓勵她來報考我專任教職的國立臺北藝術大學博物館研究所，後來她以關於臺北當代藝術館教育活動為主題的論文，得到口試委員的高度賞識並且高分獲得

碩士學位。畢業之後，她前往日本東京學習日語，扎下日後得以研究日本美術史的語文實力。就在她回國不久，藝術家雜誌社何政廣先生跟我詢問編輯人選，我不假思索就推薦羅珮慈給何先生。我推薦的考量，不但因為她文筆好並且具備藝術史與藝術博物館研究的基礎，也因為她能說流利客家話，能夠跟何先生用母語溝通，再加上家教嚴謹，她的品格讓我放心。

　　何先生不但給她一份能夠實現藝術夢想的工作，而且能夠因材施教，一方面讓她去採訪報導藝術家的活動，讓她能夠具體認識當今活躍的臺灣藝術家，二方面也鼓勵她研讀與撰寫日本近代美術以前的藝術家，特別是浮世繪的藝術家。就這樣，羅珮慈一步一步走進這條不在她規畫範圍的日本美術史的道路，她也就開始發生美學心靈的變化，成為一個我從未預料的愛徒羅珮慈。

　　在藝術史的教育工作中，我支持我的學生去選擇自己感到興趣的時代，但我希望他們不要盲目跟隨流行，我希望他們知道，任何一個藝術史的當代都是從古代經歷各個時代才表現出來的，即使是以革命的姿態表現出來，也都吃過古代以來各個時代的奶水。因此，雖然最初我自己是從現代藝術與當代藝術入門，但是三十年來我已經重頭開始，把古代以來的過去各個時代的藝術史爬梳再爬梳，因為，我清楚知道，藝術的歷史絕對不是一個單獨時代的藝術家建立起來的，而是一個前代奠基、後代反思再創造的過程。

　　我知道羅珮慈還想繼續從事美術史研究。我深信，既然她都能夠靜得下心專研這個屬於近代美術以前的時代，她絕對有能力也有謙沖的態度繼續深入研究日本美術史的各個時代。我向來也深信，我的學生只要能夠專精任何民族的美術史，不但就會對於美術史研究做出貢獻，而且也能夠對於臺灣美術史研究做出貢獻。畢竟臺灣美術史不是一個封閉島嶼的美術史，無論歐洲美術史、中國美術史、日本美術史，都是這座島嶼必須建立的視野。看見他人，便能更為深入看見自己。

　　感謝何政廣先生，感謝您用心栽培我的愛徒羅珮慈。

國立臺灣美術館館長、國立臺北藝術大學博物館研究所教授

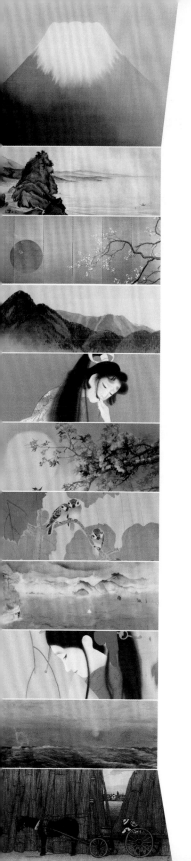

目 次

自序
踏尋42名畫家生命影蹤

　　都說「萬事起頭難」，但要我來說，回過頭來為有幸集結成冊的專欄書寫執筆一篇序文，好好地向讀者說明前因後果，反倒莫名讓我有種不得其門而入的躊躇。經過好一陣子的沉澱，尋尋覓覓下筆的靈感，我決定「坦白從寬」，用坦率直白的話語來從心所欲地寬暢抒懷。

　　分成①②兩冊的《游藝‧逸遊：日本名畫家の世界》，彙集我在《藝術家》雜誌521期（2018年10月號）至562期（2022年3月號）「名家傑作」單元為文介紹的日本畫家，我想從最常被問到的兩個問題來回溯這三年半時光的因緣及過程。第一個問題：「妳是怎麼挑選出每一期要介紹的畫家？」事實上，我並不是有計畫性地挑選所欲介紹的對象，而是逐月接受藝術家雜誌社社長何政廣提出的「挑戰」。之所以用「挑戰」來形容，是因為每個月拿到的專欄寫作主題就像是一道道開放式作答的申論題，從最初的溪齋英泉到告一段落的竹內栖鳳，我月復一月地帶著好奇心認識、研究由何先生擇定的考題主角，秉持自由心證的原則，思考該擷取其人生作哪個部分的片段，向當代讀者簡介畫家個人「游藝」所得的藝術修養，以及其進一步薈萃、具體呈現在作品之上的精神內涵。這個攸關交卷內容走向的思考便衍生了第二個問題：「文章裡提到的生活經驗都是真的嗎？」

　　常言道「凡走過必留下痕跡」，在找尋寫作靈感的前置過程中，我經常發現筆下人物既往存在的痕跡與自己曾置身其中遊賞、生活的場域重疊，也可能和閱讀時光裡紙上字句描述的場景呼應，或者時不時從聽聞的日常閒談、時事議題聯結思緒。這些讓我靈光一閃的「宇宙力量」，召喚了我在「研之有物」網站上讀到中央研究院歷史語言研究所副研究員陳熙遠受訪時所說的一句話：「我們日常生活中都不斷面對歷史積澱下來的東西，只是不知不覺。」於是，在何先生出題、我作答心得的「名家傑作」單元日本畫家系列連載期間，我暗自給了這個專欄一個定位，那就是期許自己的書寫不僅止於知識的載體，更能成為人們「逸遊」的指南，使讀者可以透過文章規畫一場踏尋這些已化作星辰的畫家生命影蹤的安閒旅程，進而讓歷史做為一種有知有覺的生活方式。所以，文章裡提到的生活經驗是真的，我一邊分享著這些日本藝術史上的名家傑作如何與我這個當代人的生活交集，一邊想像藉此帶著感興趣的讀者來趟不一樣的日本藝文之旅。

　　就如同作家陳柔縉的知名著作命題「人人身上都是一個時代」，在我以彼時落筆的節令或個人經驗做為引子下，一期期輪番上陣的畫家展現各自活躍的時代。如今，分屬四十二個月的焦點人物於書中按照出生先後順序排列，雖然有些敘事的時間點和季節感可能因此顯得跳接，但各自精采的他們聚合拉出的時間軸，無疑使人能夠掌握日本藝術史流變的脈絡。我們可以從率先登場的土佐光吉及其源氏繪樣式的討論，入門大和繪自10世紀平安時代國風文化至16世紀下半葉桃山時代「破格之美」的發展，進而透過

狩野山樂、狩野山雪和狩野探幽三位畫家，掌握秉持粉本主義的狩野派在桃山時代至江戶時代寬永文化展現的過渡性格和轉折歷程。説到以及時享樂、豪爽灑脱的庶民文化著稱的江戶時代，此時期的畫家擅長融會貫通各式新舊表現技巧，創作出帶有機智詼諧、奇思妙想的畫面，例如辻惟雄以「奇想畫家」概括的白隱慧鶴與曾我蕭白、讓寫生風格成為日本繪畫藝術主流的圓山應舉、江戶琳派開創者酒井抱一、八宗兼學的文人畫家谷文晁，以及世人耳熟能詳的浮世繪畫師葛飾北齋、歌川國貞、溪齋英泉和歌川國芳等。

　　進入明治時代後，伴隨各種「文明開化」的舉措，新式美術制度引進的西洋風氣席捲日本畫壇，繪畫範疇出現洋畫／日本畫之分；此時的繪畫作品，一方面成為庶民表現自身文化水準的擺設，另一方面因殖產興業政策致力於將日本傳統工藝推向國際市場，成為陶器、染織織品等工藝設計的參考圖騰，做為日本製品的象徵。於是，經由高橋由一、川村清雄、黑田清輝乃至青木繁的洋畫表現，我們可以察覺日本的文化意趣和美學意識與歐美繪畫技法及學理的融合；藉由柴田是真、渡邊省亭以及小原古邨的花鳥構圖，我們能夠理解歐美人士對滿溢動植物生命力的華美畫面愛不釋手的原因；通過竹內栖鳳、橫山大觀、下村觀山、川合玉堂等人的日本畫形象，我們得以認知受到西洋繪畫風尚刺激的日本畫逐漸掙脱江戶時代的模樣，在寫實的基調上注入古典、浪漫的情懷，並在官辦展覽的推波助瀾下百家齊鳴，開拓與眾不同的道路。

　　到了個人解放、民主主義、女性意識等思潮泛濫的大正時代以降，日本都市文化帶動現代消費社會的規模，各式刊物模糊純藝術與設計、工藝等實用美術的邊界。在調融異國情調的曖昧、飄渺、迷離氣氛裡，鏑木清方、上村松園、北野恒富、竹久夢二和東鄉青兒透過畫筆下群芳姿態內蘊的情感，剖白個人生命的感知和心聲；又或者像是川瀬巴水、奧村土牛、東山魁夷等，在旅行中凝視日常，進而在畫面裡抒發哲思及眼界。

　　在敘説了這本書裡的四十二篇日本藝術生命片段的來龍去脈後，我最後想説的是：能夠彙編成冊，仰賴許多幕後功臣。感謝何政廣社長給予的砥礪和信任，讓我自由構築敘事；感謝廖仁義教授的引薦，勉勵我這個皮皮的學生綿延修行；感謝藝術家雜誌社編輯團隊的專業，使得文章有圖文並茂的美好版面；感謝我的家人和摯友在感性生活的支持與分享，讓我心靈富足地大膽探險及嘗試。

橫山大觀

朦朧山水人物間

在炎炎夏日想投奔自然的懷抱時,若敵不過海濱的熱力四射,總歸是往山上跑。興許是受到日本傳來的消息——因新型冠狀病毒疫情,富士山在 2020 年 7 月至 9 月上旬「不開山」,全面封鎖四條夏季登山步道——影響,這陣子我總想起在愛好登山的友人東京家中,聊著登山界一生必造訪一次的亞洲高山夢幻清單「一神二玉三富士」:馬來西亞的神山(本名京那巴魯山〔Gunung Kinabalu〕)、台灣的玉山和日本的富士山。

讀著報導裡靜岡縣知事川勝平太「遠眺代替登頂」的呼籲,我不禁聯想到橫跨明治、大正與昭和時期的日本畫畫家橫山大觀。從專門收藏富士山主題畫作的山梨富士山美術館來看,富士山圓錐狀的火山外形自古以來便經常被畫家以畫筆捕捉形象,但要說哪一位畫家在討論富士山時最常被提及,大觀肯定算得上其中一個。雖然他終其一生都未在標高 3776 公尺的日本第一高峰上走過一遭,但他毫無疑問

是以「遠眺代替登頂」來描繪最多富士山樣貌的日本畫畫家,據說其以富士山做為主題的畫作達一千五百件以上。1895 年大觀參展日本青年繪畫共進會的〈秋霽的武藏野〉,日本人心中的聖山之姿雖僅在畫面中央偏右的位置做為遠景的小小露出,卻是它最早成為畫家構圖一員的作品。根據藝術史學者細野正信的研究,大觀是在 1902 年於立山山頂眺望到富士山從雲海中探出頭的景色後,大為感動,自此開始從不同角度揣摩其態勢;大觀認為,富士山在四季、在每個時刻的模樣都各不相同,而「無論是親眼看見,或是畫中所見,被雲霧包圍的富士山是最棒的」。

「雲海 × 富士山」這個組合,喚起我在東京國立博物館佇足〈雲中富士〉前許久的觀賞記憶。〈雲中富士〉是大觀於 1913 年創作的六曲一雙屏風,他在金色基底上運用白色顏料的濃淡,表現層疊洶湧、佔據 2/3 畫面的雲海量體,以仿若在相鄰山頭登高望遠將翻騰雲海盡收眼底

〔右頁〕
上・橫山大觀　靈峰不二　約 1919　水墨絹本　83.5×117.4cm　橫濱美術館藏
下・橫山大觀　神州第一峰　1930　水墨紙本　86×151.9cm　伊豆市藏

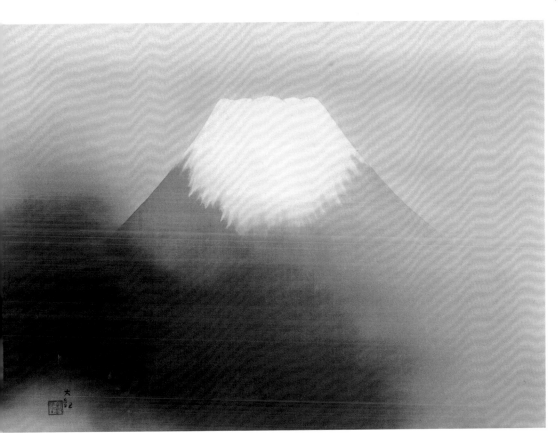

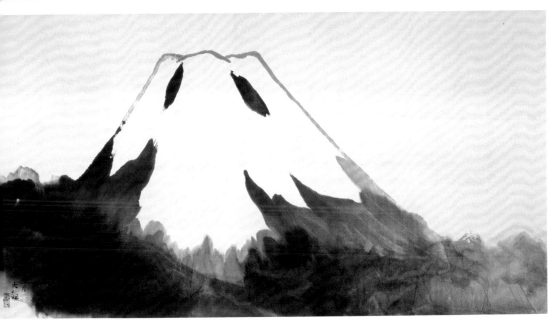

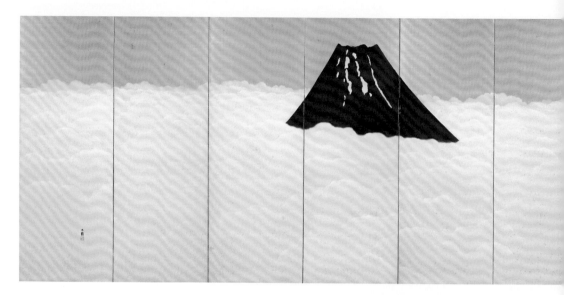

横山大觀　雲中富士　約 1913　金地設色絹本、六曲一雙　187.2×416.3cm×2　東京國立博物館藏

横山大觀　群青富士　1917-1918　金地設色絹本、六曲一雙　176×384cm×2　靜岡縣立美術館藏

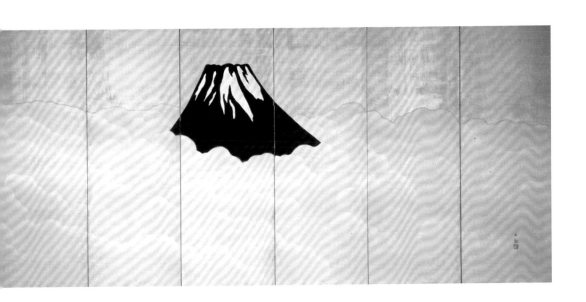

的平視角，眺望聳立其間、帶有幾道殘雪的群青色山巔；這是夏富士的山容，而這般波瀾壯麗的雲海又以春、秋之際最為常見，因此推測大觀畫的是 9 月到 10 月的富士山。順道一提，秋田縣立近代美術館也收藏了一件相同構圖的同名屏風，不過這件時隔兩年所作〈雲中富士〉是尺寸較小的二曲一雙形式。

事實上，大觀在大正時期以色彩對比鮮明且構圖簡潔明快、兼容琳派風格製作的「雲海 × 富士山」金地設色屏風，除了前述提到的兩件〈雲中富士〉，還有現藏於靜岡縣立美術館、1917 至 1918 年間創作的〈群青富士〉。被視為大觀代表作之一的〈群青富士〉在左隻以綠青茂盛的樹叢表示近景，呼應遠景的群青富士，成功組構出躍動感與裝飾性十足的畫面，讓人感受到大正時期自由靈活的獨特世界觀與時代性。

進入昭和時期（1926-1988）後，將富士山視為「映照自己靈魂的鏡子」的大觀更加頻繁描繪富士圖。不過，相較於大正年間明亮輕快的畫風，昭和年代的富士山主題畫作則是藉「靈峰不二」（獨一無二的聖山）、「神州第一峰」等命名，以水墨流露國粹主義觀，且有形式化趨勢。

投身新日本畫運動

大觀在日本藝術史中，享負「日本近現代繪畫之父」盛名，而如果我們先粗淺地從他走過的歲月來看，誕生於明治元年（1868）的大觀註定與日本邁向近現代國家的各式舉措和時代風潮並肩同行。有趣的是，在原水戶藩藩士的父親酒井捨彥從事測量、繪製地圖工作的影響與期望下，本名酒井秀麿的大觀的最初志願是成為建築師；然而就讀東京英語學校期間（1885-1888），從任職於文部省的父親友人今泉雄作聽聞創立東京美術學校的消息，讓他改變志向。為了因應入學考試，大觀向洋畫畫家渡邊文三郎學習鉛筆素描，並接受日本畫畫家結城正明的毛筆繪畫技巧指導，更在成為母親壽惠親戚橫山家養子的 1888 年，拜訪當時正投入〈悲母觀音〉製作的狩野芳崖，洽詢東京美術學校的籌備組織狀況。最終他以毛筆畫通過測驗，成為東京美術學校首屆學生。

讓我們稍微回過頭來掌握東京美術學校開辦的背景。根據輔仁大學日本語文學系教授橫路啟子〈日據時期的藝術觀〉一文，明治維新初期的日本繪畫界將目光焦點放在洋畫的活動與表現，不過，應聘旅日擔任東京帝國大學客座教授的美國學者費諾羅薩（Ernst Francisco Fenollosa）卻不以為意。他在 1885 年日本畫團體「龍池會」邀請的公開演講上，以主題「美術真說」從西方美學觀論述日本傳統藝術的優越性，重申傳統日本畫的藝術價值，認為

〔右頁〕
上・橫山大觀　海岸圖　1891-1893　設色紙本　37.4×53.5cm　東京藝術大學大學美術館藏
下・橫山大觀　五浦之月　1935　水墨紙本　76.9×124cm　東京國立博物館藏

日本藝術界應重新認識與復興、創新日本畫，引起社會廣泛的重視。費諾羅薩後續與被喻為「明治維新的先覺者」的學生岡倉天心著手推動日本傳統美術復興運動，並催生東京美術學校的創設。

從前述來看大觀的東京美術學校修業時期（1889-1893），便不難想像繪畫科學生「橫山秀麿」是如何浸淫在狩野派橋本雅邦、狩野友信、結城正明，以及圓山派川端玉章與大和繪畫家巨勢小石等人的課堂間。其中，他在雅邦的指導下，從操練線條的基礎表現、以線描寫古畫與雅邦的山水和人物畫，到臨摹帝國博物館所藏的古畫，循序漸進地掌握筆勢、色彩；他透過一次次的摹寫逐漸跳脫單純勾勒畫面各式形態的囿限，領略其背後蘊藏的精神性和美學觀，更加明白、認同時任校長岡倉天心革新日本畫的理念。在大觀的學校作業〈海岸圖〉可以看到畫面左側呈現狩野派山水，右側則如西方寫實風景畫，顯見他在校期間已經開始嘗試以自己的方式融會東西方繪畫技法，摸索日本畫新意。他更在畢業製作〈村童觀猿翁〉以傳統大和繪樣式發揮臨摹〈繪師草紙〉等畫作的經驗，藉由將真實生活中的人物置換入畫——被草帽遮去臉龐的老翁指涉老師雅邦，十一位村童則是想像同學小時候的長相——的方式，轉化古典畫題「猿迴」為

反映當代生活時事的表現，成為引發話題的引人入勝之作。

至於「橫山大觀」在畫壇上引發話題的作品，莫過於 1897 年參展第二屆日本繪畫協會展的〈無我〉。廿九歲的他從老莊思想出發，將禪宗的「無我」境界擬人化為佇立雜草蔓生江邊的孩童，透過其不具身體力度的姿態和無法掌握的季節感表現「無」的概念。〈無我〉以孩童樣態詮釋禪意的發想令時人耳目一新，被評為大觀的成名作。值得一提的是，除了東京國立博物館藏有的〈無我〉外，長野水野美術館與島根足立美術館也各收藏一幅同年同名之作，其中，足立美術館的〈無我〉與其他兩件不同，是以水墨淡彩繪製而成，且孩童的表情相形之下也較為成熟。

事實上，如〈村童觀猿翁〉般借古喻今的做法是大觀繪畫的特徵之一，其中又以〈屈原〉最為人津津樂道。根據畫家自言，〈屈原〉托喻的是岡倉天心在被排擠與非議的喧囂紛擾中，於 1898 年請辭東京美術學校校長一職，離開其傾注十年心力的學校。透過畫作，我們可以認為天心的離職在大觀看來是悲壯的，畫面裡注視遠方的屈原神情肅穆，右手握持著象徵君子的蘭花，背景裡詭譎的暗雲、傾倒的草木、飄零的樹葉與妖異的兩隻鳥，無不暗示屈原在「小人得志，君子道消」下的悲慘命運。

〔右頁〕

上・橫山大觀　村童觀猿翁　1893　設色絹本　110.5×180.5cm　東京藝術大學大學美術館藏

左下・橫山大觀　無我　1897　設色絹本　148.4×87.2cm　東京國立博物館藏

右下・橫山大觀　無我　1897　水墨淡彩絹本　75.4×46.7cm　島根足立美術館藏

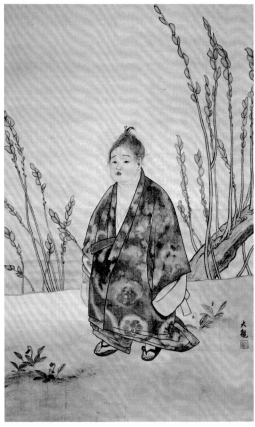

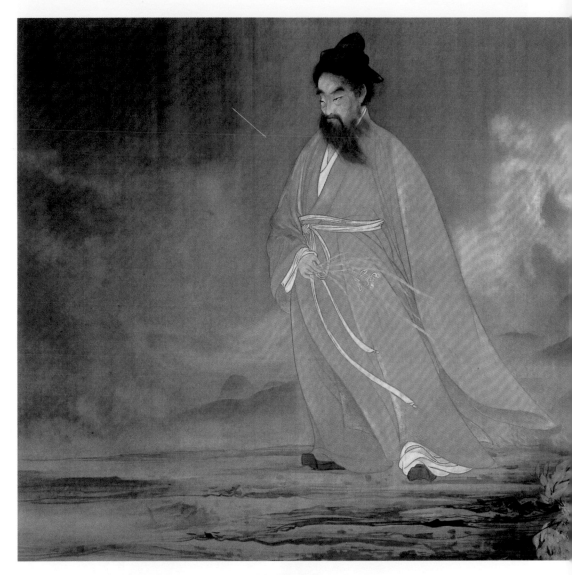

横山大觀　屈原　1898　設色絹本　132.7×289.7cm　廣島嚴島神社藏

然而與屈原「舉世皆濁我獨清，眾人皆醉我獨醒」的孤憤不同，包含大觀在內的十七名東京美術學院教師與天心連袂辭任，一干人等更在電光火石間組成新團體「日本美術院」，「以本邦藝術特性為經，各畫家之特長為緯，力圖兼具保存與創新發展，應用自如」，持續施展日本傳統美術復興運動。

「朦朧體」誕生

大觀在 1951 年著作《大觀畫談》裡提到：「我們在岡倉老師的繪畫創作指導下，從古畫研究中得到了一種自覺，嘗試一種新的方法。」話語中的「我們」指的是他和菱田春草，兩人自東京美術學校相遇後成為同窗知己，共同在邁向畫家之路上相互砥礪、扶持。有鑑於黑田清輝引領的外光派畫作的空氣感氛圍表現，天心向大觀與春草提問日本畫「有沒有辦法畫出空氣」，最後他們將西方的空氣遠近法引入日本畫創作，大膽發表了一種抑制線條使用的創新表述：朦朧體。

所謂的「朦朧體」，帶有中國繪畫沒骨筆法的韻味，即不使用筆線勾勒輪廓，直接運用色彩或水墨描畫物像形態，而在大觀和春草的日本畫近代化嘗試中，更著重於透過色彩濃淡來表現整體畫面裡的構圖、形態、空氣感和光線。藝術史學者高階秀爾在《日本近代美術史論》中提到朦朧體的創作手法：先用僅以水浸濕的水刷毛將畫絹沾濕，直接將加入胡粉的顏料施加其上並用空刷毛推開，是一種不具傳統日本畫留白之勢、用色彩填滿畫絹的繪畫方法。

大觀和春草的新創畫風在初期因畫面色彩混濁、模糊不清——可在大觀 1899 年描繪鳥群在日色昏暗的水岸林間棲息的〈黃昏—夏日四題之內〉，以及隔年取材自地方歌曲「菜之葉」的〈菜之花歌意〉看出端倪——以及根深於世俗觀念裡的日本畫墨線傳統而遭受批判。雖然「破壞了傳統」的批評聲浪層出不窮，藝評家更毫不留情地以「朦朧體」（物像輪廓與意念均模糊不清）、「縹緲體」（虛無飄渺，僅依稀可見）、「幽靈體」（畫面色彩混著沉重）冷嘲熱諷，但這對盟友並未因此退縮，反倒憑藉天心的指引，於 1903 至 1906 年間在印度、美國、英國與法國等地發表作品，獲得相當高的評價，而原先色彩效果的問題也趁著在國外遊歷的機會增廣見聞，將所見識到的水彩等繪畫形式與帶回的多種顏料加以研究，逐漸有了解套，成就〈柳下舟行〉、〈瀑布四題〉與〈瀟湘八景〉等作色相變化層次分明、帶有抽象感的樣貌。

畫壇巨匠

進入大正時期後，時人對大觀的評價隨著朦朧體畫作構圖的穩定，一反先前「標新立異」、「冒進的革新主義者」的批判，肯定他是為傳統日本畫帶來感性新氣象的實力派畫家，推崇不已。此時期以後的大觀作品，依他個人的分法可簡單分作兩

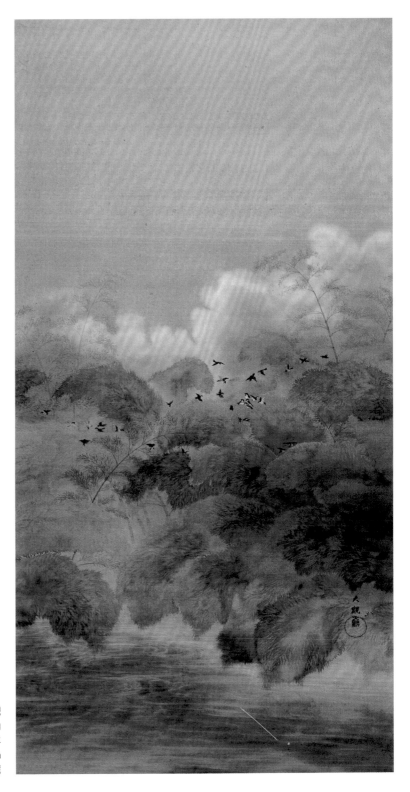

横山大觀
黄昏─夏日四題之內
1899　設色絹本
135×83.5cm
新潟敦井美術館藏

横山大觀　柳下舟行　約 1907　設色絹本
124.5×49.6cm　兵庫播磨屋本店藏

右頁上・横山大觀　菜之花歌意　1900
設色絹本　50×65cm
右頁下・横山大觀　瀑布四題　1909
水墨淡彩絹本　160×58cm×4
富山縣水墨美術館藏

上排由左至右：
橫山大觀　瀟湘八景：遠浦雲帆　1912　設色絹本　114.4×60.8cm　東京國立博物館藏
橫山大觀　瀟湘八景：漁村返照　1912　設色絹本　114.4×60.8cm　東京國立博物館藏
橫山大觀　瀟湘八景：江天暮雪　1912　設色絹本　114.4×60.8cm　東京國立博物館藏
橫山大觀　瀟湘八景：山市晴嵐　1912　設色絹本　114.4×60.8cm　東京國立博物館藏
下排由左至右：
橫山大觀　瀟湘八景：洞庭秋月　1912　設色絹本　114.4×60.8cm　東京國立博物館藏
橫山大觀　瀟湘八景：平沙落雁　1912　設色絹本　114.4×60.8cm　東京國立博物館藏
橫山大觀　瀟湘八景：瀟湘夜雨　1912　設色絹本　114.4×60.8cm　東京國立博物館藏
橫山大觀　瀟湘八景：烟寺晚鐘　1912　設色絹本　114.4×60.8cm　東京國立博物館藏

右頁・橫山大觀〈瀟湘八景：漁村返照〉局部

漁村返照
大觀

類：裝飾性的彩色畫和水墨畫，整體明顯流轉來自南畫、琳派和日本畫等日本傳統繪畫技巧和構圖的概念。

根據橫濱美術館主任學藝員八柳サエ的分析，大觀自大正年間樹立了三種創作特徵。首先是水墨與色彩的應用，即順延〈流燈〉般亮麗色感、片隈技法（將構圖重心安置在側邊，形構畫面空間景深和物像立體感）與朦朧體作風，創造出援引《莊子‧養生主》典故的〈游刃有餘〉、描繪寒山與拾得焚燒落葉的〈焚火〉等作；不容忽視的還有他融貫琳派的華麗色彩，創作出〈柳蔭〉和〈秋色〉等饒富季節風情、裝飾性十足的各式屏風作品。

再者為革新構圖及探求主題新意。這兩點奠基於大觀依憑南畫不受拘束的主觀性格，自由地以水墨實驗西方繪畫技法，讓循例的山水或人物題材在他筆下，成為洋溢幽默與生活韻味的一方「新南畫」天地。例如大觀在發表〈竹雨〉時便表明其中「效法後印象派的弧線，以墨暈應用」；在〈老子〉一作裡，人物神色不若以往高士賢人的淡然，而是被置換以漫畫般逗趣的表情，貼近世俗；自古以來總為文人雅士詠詩、賦歌、作畫的「瀟湘八景」，則在大觀的色彩感覺及獨特視角下玩轉出新境界，他自中國旅行歸來後所作的〈瀟湘八景〉不但展露四季更迭的時序感，更呈顯湖南洞庭湖、瀟水、湘江一帶空氣濕潤、雲霧氤氳的環境氛圍，同時透露了庶民的日常生活場景，是夏日漱石眼中饒富「機智又帶有傻里傻氣味道」的趣作；一幅幅記錄京都市街與近郊雨景的「洛中洛外雨十題」系列，同樣巧妙又細膩地盡顯

橫山大觀　游刃有餘　1914　設色絹本　187.8×86.3cm×2　東京國立博物館藏

左頁・橫山大觀　流燈　1909　設色絹本　143.1×51.5cm　茨城縣近代美術館藏

横山大觀　柳蔭　1913　金地設色絹本、六曲一雙　195.4×545.4cm×2　東京國立博物館藏　下二圖為局部

横山大觀　竹雨　1915
水墨絹本　168.1×77.5cm
東京橫山大觀紀念館藏

横山大觀　老子　1921
設色絹本　184.7×88.4cm
熊本縣立美術館藏

煙雨濛濛的萬種風情。

　　除了利用古典繪畫題材來探索具個人魅力的畫面敍事，大觀也經常揣度詩詞歌賦的文字，在畫作裡勾勒出字裡行間的情景。比如他擷取陶淵明〈歸去來辭〉裡的「舟遙遙以輕颺，風飄飄而吹衣。問征夫以前路，恨晨光之熹微」構畫〈歸去來〉；在〈月明（前赤壁）〉再現蘇軾〈前赤壁賦〉

「與客泛舟，遊於赤壁之下」的月夜，又取〈後赤壁賦〉的「二客從予，過黃泥之坂。霜露既降，木葉盡脫」描繪人物畫〈後赤壁〉。

結語

　　「所有的藝術都有著無與倫比、無窮無盡的姿態。藝術以情感為主，顯現世界最美妙的情趣。」這是我在位於東京上野、由大觀故居改建而成的橫山大觀紀念館內看到的一則大觀語錄。我們可以從這段被他奉為座右銘的話語來琢磨天心對大觀的評價：他認為大觀的創作總是「發自奇思妙想，每每出人意表」，更是不斷地將新觀念引入畫壇，無人能出其右。因為「無窮無盡」，所以大觀保持東京美術學校的訓練精神，在因循前人步伐的同時，疊加個人在鑽研各式繪畫技法後的領悟，實驗著昇華日本畫的各種可能，進而走出嶄新的日本畫途徑；因為「以情感為主」，所以他曾形容「描繪富士山就像是描寫自己的心」，在 1958 年畫下人生休止符前總是以畫抒懷自己的所讀所見，體現內心感悟的浪漫情懷。

　　我想，大觀所謂的「世界最美妙的情趣」或許可以用〈生生流轉〉這件講述水的一生、超過 40 公尺的水墨畫卷來窺看一二——藝術創作是隨境幻化、生生不息的循環，亦如畫作裡「單邊渲染」間的留白之處，自然地變成天空、變成水、變成雪，它是空間也是氣氛，箇中奧妙隨人生境。

左上・橫山大觀　洛中洛外雨十題：堅田暮雨　1919　設色絹本　50×70.2cm　茨城株式會社常陽銀行藏
右上・橫山大觀　洛中洛外雨十題：辰巳橋夜雨　1919　設色絹本　50×70.3cm　茨城株式會社常陽銀行藏
左中・橫山大觀　洛中洛外雨十題：三条大橋雨　1919　設色絹本　49.5×70.2cm　茨城株式會社常陽銀行藏
右中・橫山大觀　洛中洛外雨十題：宇治川雷雨　1919　設色絹本　50×70.3cm　茨城株式會社常陽銀行藏
左下・橫山大觀　洛中洛外雨十題：糺之森秋雨　1919　設色絹本　50.4×70.6cm　東京石橋財團 ARTIZON 美術館藏
右下・橫山大觀　洛中洛外雨十題：八幡綠雨　1919　設色絹本　64.7×92.3cm　滋賀縣立近代美術館藏

左頁・橫山大觀　後赤壁　1918　設色絹本　155.5×70.7cm　宮城縣美術館藏

新日本畫運動的實踐者

Shimomura Kanzan
下村觀山
溫雅穩健的通古達變

在東京，每當想調節快板的步履時，我便會走進谷根千地區來場隨性的散步。這個由谷中、根津、千駄木所組成的區域里巷遍地，不若東京其他地方自關東大地震或第二次世界大戰空襲劫後重生，至今仍舊維持江戶時代以來店鋪民房與寺廟神社錯落的下町生活景貌。

既是綿延了往昔日常，那麼也就不意外它總能使人在穿梭巷弄間，巧遇舊日點滴。就日本近代藝術發展來說，舊稱「初音町」的谷中五丁目或許可以稱得上是「聖地」般的存在——這裡是岡倉天心秉持「以本邦藝術特性為經，各畫家之特長為緯，力圖兼具保存與創新發展，應用自如」宗旨，於 1898 年 10 月開辦「日本美術院」的最初根據地。時至今日，日本美術院舊址已然為與住宅比鄰的岡倉天心紀念公園所含納，成為後人享受蓊鬱的一方閒適之所。

事實上，做為日本美術院中流砥柱之一的下村觀山便長眠在距離公園不到 300 公尺的安立寺，寺院的大門口豎立有「下村觀山墓」說明牌，上面是這樣寫記畫家的經略：「〔下村觀山〕活躍於明治至昭和初期的畫家，本名晴三郎。1873 年出生於和歌山。自幼喜愛繪畫，於 1881 年上京。曾師事狩野芳崖與橋本雅邦，日後進入東京美術學校就讀，1894 年畢業後旋即留校擔任助理教授。1898 年與菱田春草、橫山大觀等人一同加入岡倉天心創立的日本美術院。曾一度恢復教職，並以文部省留學生的身分前往歐洲進修，直到 1905 年回國。彼時，日本美術院陷入低潮期，天心將繪畫部遷移至茨城縣五浦，觀山與大觀等人也隨之遷居。1907 年以〈林間秋色〉參展第一屆文展，獲得好評。1912 年離開五浦，在橫濱尋得新居。1913 年天心逝世，隔年觀山與大觀等人肩負起復興日本美術院的志業，致力於現代日本美術的發展。從觀山所創作的眾多名作，可發現其擅長以歷史為題材，〈弱法師〉為代表作之一。1930 年 5 月離世，享年五十八歲。」

〔右頁〕

左・下村觀山　寒牡丹　約 1921　設色絹本　141×51cm　橫濱美術館藏
右・下村觀山　芍藥　約 1929-1930　設色絹本　125×50cm

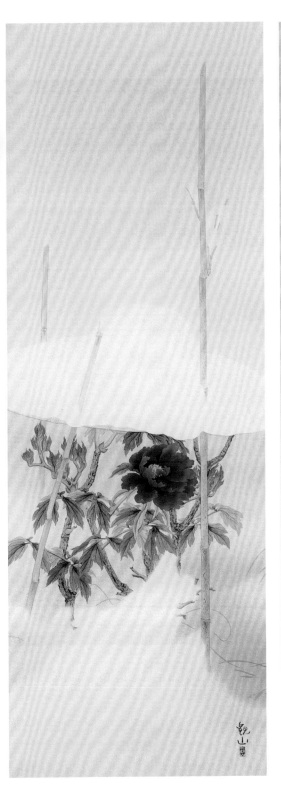
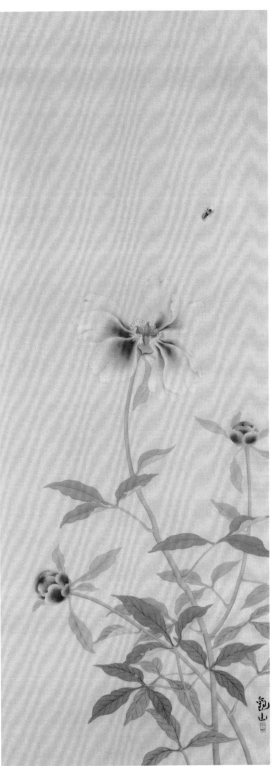

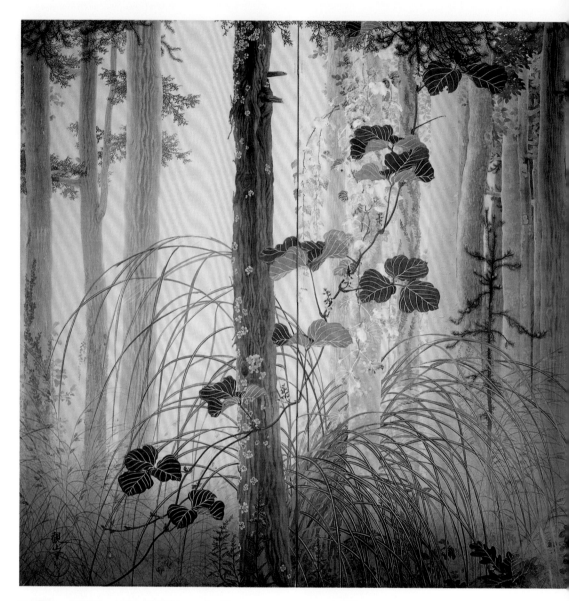

下村觀山　林間秋色　1907　設色紙本、二曲一雙　169.5×170cm×2　東京國立近代美術館藏

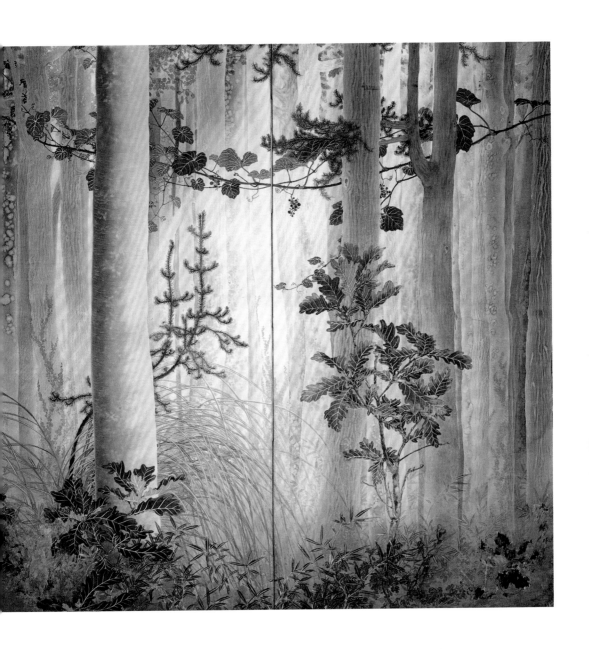

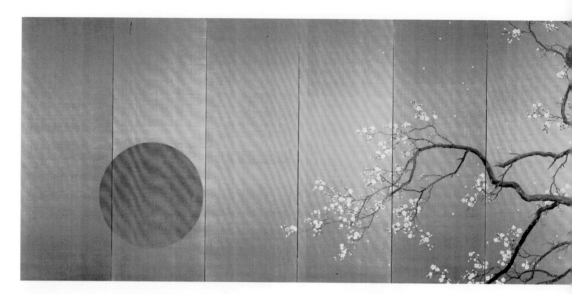

下村觀山　弱法師　1915　金地設色絹本、六曲一雙　187.5×407cm×2　東京國立博物館藏

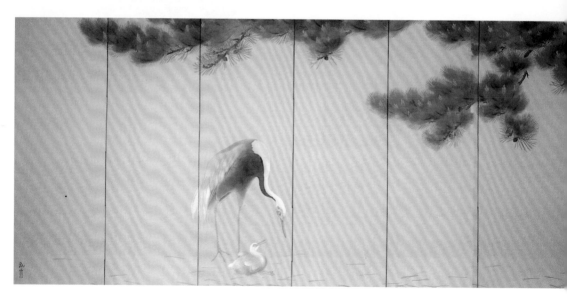

下村觀山　松下鶴　1927　設色絹本、六曲一雙　177.5×375cm×2　横濱美術館藏

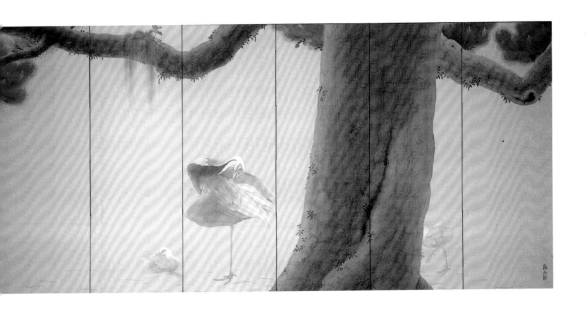

說明牌裡提到的〈林間秋色〉描繪的是五浦地方常見的若杉林，畫家大膽地以筆直聳立的林相帶出空間感，並運用空氣遠近法斟酌景深，讓超脫林木物像的精神性瀰漫在深秋清澈的冷空氣中。至於〈弱法師〉，是觀山以同名經典能劇為本的創作，如今被列為重要文化財，收藏於東京國立博物館。在劇作家觀世十郎元雅的筆下，故事主角俊德丸因小人讒言被父親逐出家門，成為流浪四方的少年乞丐，期間由於營養不良又傷心過度而失明，世人以「弱法師」之名諷刺他是無用之人。在觀山的作品中，流落到大阪四天王寺外的俊德丸沉浸於日觀想（即向西對著落日，觀想西方淨土），枝幹張延、花朵盛開的梅樹據說是捕捉了橫濱三溪園的臥龍梅姿態。值得注意的是，相較於主人翁佇立所在的畫面，左隻屏風裡梅枝與西沉的赤紅夕陽所勾勒的天際，可以說是俊德丸達致「憶想四方，令心堅住，觀日沒狀如懸鼓，閉目、開目皆令明了」的心象風景。當年在復興日本美術院的第二屆院展亮相時，鏑木清方曾讚賞此作是「自明治時期至大正年間以來最極致的作品」。

少年期的修行

讓我們重新回溯觀山的生命歷程如何連動他的藝術生涯。明治 6 年（1873）4 月 10 日，下村豐次郎在和歌山市小松原通五丁目迎來三男觀山。下村家是能樂世家，在江戶時代於紀伊德川家擔任小鼓樂師，然而隨著幕府藩政體制的崩解，家祿不再；豐次郎為尋得生機，在觀山八歲生日當天舉家搬遷到東京，並轉以篆刻與出口象牙雕塑為業，展開新生活。觀山的兩位兄長：大哥悅太郎（清時）、二哥銀次郎（時有）都在耳濡目染下成為雕刻家，唯獨因祖父又右衛門認為觀山在繪畫方面盡顯卓越，便讓孫子跟著自己的能樂門生藤島常興學畫。但由於常興雖然在年少時曾拜師狩野晴皐，卻實屬怡情養性之樂，為了讓觀山接受正規繪畫訓練，常興便將他託付自家師傅的兒子芳崖；爾後芳崖因工作繁重，唯恐照顧不周，便將十三歲的觀山引介予橋本雅邦。

頂著芳崖授予的畫號「北心齋東秀」，觀山在 1889 年成為東京美術學校首屆學生。由於他已經透過狩野派臨摹範本的學習方法，掌握該流派強調懸腕直筆的線條筆觸及經典的繪畫題材，因此在學期間他自古語取畫號「觀山」，將學習重點放在大和繪的古畫研究，選擇研修擅長佛畫與花鳥畫的巨勢小石的課程，磨練大和繪所重視的和諧布局、溫潤色彩與絕妙線條，描繪躲在芭蕉葉下避雨的四隻小麻雀的〈雨之芭蕉〉，或者〈春日野〉中神鹿在奈良春日大社境內松樹與藤花下休憩的情景，以及從《平家物語》〈海道下〉或謠曲（由能樂詞章演變而來）〈熊野〉得到靈感的畢業製作〈熊野觀花〉，都是此階段摸索自身畫風的呈現。

下村觀山　春日野　1900　設色絹本　162×114cm　橫濱美術館藏

下村觀山　雨之芭蕉　1890　設色紙本　135×61cm　茨城五浦觀光飯店藏

應用西畫

　　1894 至 1906 年間，觀山的人生有著許多轉折。首先觀山因獲得天心的垂青，畢業後直接成為母校的助理教授；隨著天心於 1898 年辭去校長職務、創辦日本美術院，他與之共進退；三年後，獲學校青睞，以日本畫科教授身分重返杏壇，更在 1903 年奉文部省之命前往歐洲研究西方繪畫，成為日本第一位畫家公費留學生。

　　無庸置疑，明治時期的日本迫切借重西方文化與制度，渴望轉型為能與之平起平坐的現代化國家。這樣的風潮同樣席捲了藝術圈，促使東京美術學校在 1896 年成立西洋畫科，逐漸形成日本畫與洋畫相互較勁的局面，也就不難理解對保護日本傳統文化與藝術不遺餘力的天心逐漸失勢，處境日益艱難，最終選擇帶著前述的信念自立門戶。因此，當回過頭來看觀山在那段歲月裡的藝術發展，可以發現他為了彌補「日本畫貧乏的內在情感表現力」，實驗日本畫

下村觀山　遊俠騎士（臨摹密萊）　1904　水彩紙本　101×73cm　私人寄藏於橫濱美術館

的可能性，藉著學校裡收藏的照片臨摹了許多西方繪畫，並在佛畫或日本古代風俗創作中援引西方藝術表現的題材與構圖。好比〈佛誕〉與〈闍維〉便帶有《聖經》東方三博士故事的影子，後者的畫面構成更可能參照了佛羅倫斯烏菲茲美術館所藏的波蒂切利〈東方三博士的禮拜〉。

另外，觀山前往歐洲留學前曾表示，為了滿足自身過往在參酌照片時所產生的好奇與疑問，最想細究大師傑作裡的色彩運用。抵達首站倫敦後，他一方面在大英博物館履行臨摹名畫的工作，另一方面則在熱中於東方藝術收藏的英國小說家亞瑟・喬治・莫里森（Arthur George Morrison）的建議下，學習水彩畫的色光表現，希望讓日本畫跳脫反覆操練畫稿的創作模式，為其畫面注入一氣呵成的均質性與細緻度。所以我們在大英博物館的藏品，以及呈現朦朧體畫風的〈雪松〉、〈新綠〉、〈游魚〉等，都不難發現畫家以沒骨筆法架構景物，並借用水彩暈染手法所產生的柔焦效果畫出景深，讓空間饒富氣流感和空氣感。

轉化江戶琳派與漢畫

學成歸國後，觀山跟隨日本美術院的夥伴一同搬遷到五浦，每日在研究所內與大觀、春草和木村武山等人論畫切磋。我

們從觀山此時期的代表作，如前述提到的〈林間秋色〉以及〈小倉山〉等，顯見他在與大觀、春草交流的過程中，吸納了他們身上傳承自酒井抱一開創的江戶琳派風格，作品背景多有留白，畫面組構精緻寫實，流露纖細優美的古典氣韻。在觀山繼承天心的遺志，甫擔下重振日本美術院的責任之際，也逐年推出融入西方繪畫構圖技巧、強調寫實表現和裝飾性色彩的屏風之作〈白狐〉、〈弱法師〉和〈春雨〉，藉著大幅度留白醞釀出高度精神性的寂靜之美，向世人展現他筆下所詮釋的現代日本畫新畫境，並迎來事業巔峰。

不過進入大正時期後，做為日本美術院主事者之一，觀山很快便被龐雜的行政事務、來自四面八方的交際應酬，以及紛至沓來的創作邀約佔據了生活。他為了平衡身心狀態，一得空便埋首古畫研究，妻子下村仙子曾在《婦人世界》第六卷第六號的專題「妻子眼中的藝術家家庭生活」，發表〈在畫筆之暇、沐浴之前所作的事〉，分享畫家的日常：「畫室是鎖上的，誰都進不去。他是凡事都要自己來的類型，無論是調製礬水、鋪設絹布，全部都自己一個人做，就連顏料盤或畫筆都不勞煩學生幫忙清洗。每天一邊對著手中的古畫歎賞不已，一邊繪製佛畫。」此時觀山傾心於中國宋元時期樸素淡泊的繪畫風格，經常

〔右頁〕
上・下村觀山　游魚　1925　水墨絹本　46.4×83.7cm
中・下村觀山　楓　1925　設色絹本　73×181.5cm　福島南湖神社藏
下・下村觀山　小春日和　1930　設色絹本　47.3×96cm　私人藏

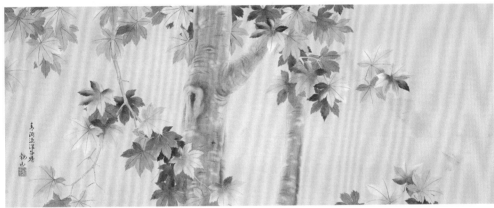

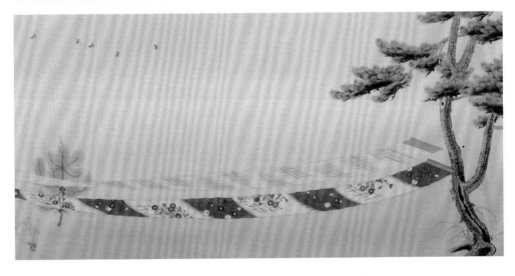

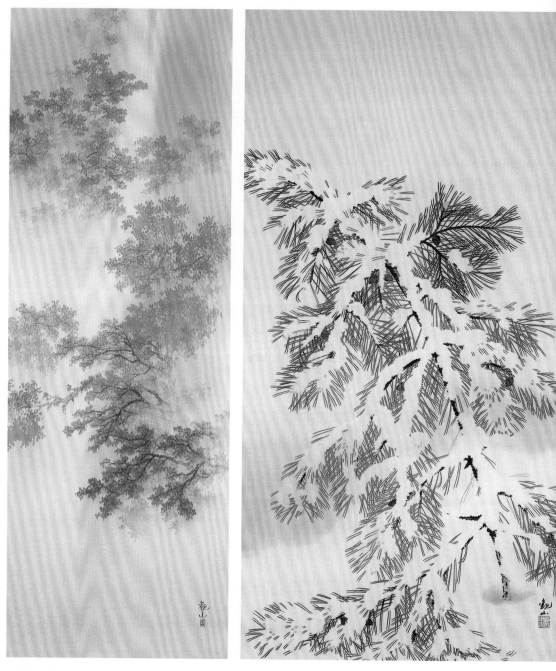

下村觀山　新綠　約 1923　設色絹本　141×50cm　橫濱三溪園藏
右・下村觀山　雪松　約 1916　設色絹本　164×85cm　橫濱美術館藏

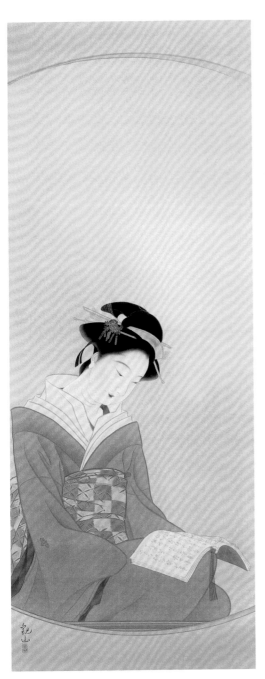

下村觀山　美人　約1926　設色絹本　130.3×51cm　長野公益財團法人北野美術館藏
右・下村觀山　支那美人　約1920　設色絹本　143.7×55.3cm

下村觀山　白狐　1914　設色紙本、二曲一雙　186.8×208.4cm×2　東京國立博物館藏

下村觀山　觀音圖　約 1911　設色絹本　138.5×56.4cm　滋賀縣立近代美術館藏
右・下村觀山　觀音　約 1915-1916　設色絹本　129.3×50cm　橫濱三溪園藏

下村觀山　維摩默然　1924
設色絹本　170×91cm
東京大倉集古館藏

以鐵線描般的圓勁筆法，流轉著時而勁捷有力、時而纖柔滑順的線條，勾畫出許多蘊含儒、釋、道三教哲理或代表性人物的作品，全然迥異於過去所習得的狩野派、大和繪線條表現。

結語

　　菱田春草與記者坂井犀水的一席談話，道盡了觀山面對藝術的態度：「下村君的畫是饒富意趣的溫雅之所。世人評價他是強調視覺感知的色彩派，但事實卻非如此。比起色彩，他在線條的研究上更下足了工夫，若真要說強調以色彩觀感來探索既有畫風之外的新嘗試，觀山和我還比較吻合這種取向。再者，下村君自始至終都秉持復古的態度。或許我們能以土佐繪或宗達風為例，了解如何以古畫緣求自身新意的表現。〔…〕下村君確實並非獨創新境界的開拓者，他是探索前人的筆跡後，加入自我意趣於創作之中的人，這也就是為什麼下村君不容易陷入挫折，能持續穩健的理由。」

　　從這則陳述來琢磨說明牌裡「歷史」二字的意涵，不妨解讀為：觀山基於家學淵源與藝術修行而熟悉古典的藝術精粹，面對時代的脈動，他選擇反覆省思傳統風範，薈萃各流派的線條特徵及西方繪畫的構圖方法，進而創造出純樸嚴謹又不失高雅風尚的個人畫風。這便是他「應用自如」所詮釋的「新日本畫」。

下村觀山　掛物縮圖畫卷　大正時期末　水墨紙本　23×280cm　私人藏

左頁・下村觀山　一休禪師　1930　設色紙本　129×50.6cm　東京松岡美術館藏

近代日本畫巨匠
Kawai Gyokudo
川合玉堂
寫生自然風物的詩意

1954 年川合玉堂於偶庵

　　依稀記得在 2013 年 10 月 16 日聽聞一則報導，是關於該日清晨 5 時左右，近代日本畫巨匠川合玉堂在四十歲前半期於橫濱市金澤區所建造的別墅「二松庵」被燒毀的消息。玉堂以屋外兩棵老松樹命名的二松庵，是他在 1932 年以前經常於夏、冬兩季暫居的畫室，在其作品裡也不乏從畫

室望去的景色，或周遭地域、人物生活的風貌，後因難以忍受鐵路開通帶來的噪音而逐漸減少停留。

　　這位於明治 6 年（1873）11 月 24 日在愛知縣葉栗郡外割田村（現一宮市木曾川町）出生的名畫家本名川合芳三郎，是川合勘七與かな女的獨生子，父親出身於世代守護織田信長墓所的當地豪族川合家，母親則為尾張藩校「明倫堂」監學佐枝市郎佐衛門（雅號「竹堂」）的三女。玉堂在才情兼備的雙親呵護下成長，六歲就讀於附近的學堂式小學時即展現繪畫天賦，不時能畫出令老師們瞠目結舌、讚歎不已的作品。

　　1881 年，因本家家運逐漸衰落，勘七為了孩子的教育，決定離開世居的濃野平原鄉間，透過在岐阜經營造酒業的親戚大洞家協助，搬遷到岐阜市米屋町，並開始經營文具店。當時，位於伊奈波神社前的米屋町是商家雲集的地區，而以鵜飼聞名的長良川則在不遠處。根據玉堂的追憶，骨子裡有著風流雅士般瀟灑氣度的父親非常喜歡沉浸在大自然中，經常帶著他漫步林間，兩人常「邊眺望山野遼闊的景色，享

川合玉堂
花鳥・十五歳寫生（局部）
1888　設色紙本
26.5×654.5cm
東京玉堂美術館藏

受著便當或點心」，也因此培養了他親近
自然的個性。

此時的玉堂除了岐阜尋常高等小學校的
學業外，還到住家附近的誓願寺「補習」
漢學，係因父親希望先天身體虛弱的兒子
能以學問立世。雖然玉堂一直到十八歲左
右都在誓願寺住持雄山瑞倫的指導下吸收
漢學知識，但這並不表示他甘於順應家人
的期許而成為一名學者，事實上他早已明
白自己對繪畫有所憧憬，萌生當畫家的念
頭。年幼的玉堂在這個階段已經有意識地
自我鍛鍊繪畫能力，他會到繪草紙屋買浮
世繪來摹寫，也會趁父母帶他到劇場「豐
國座」欣賞戲劇的時候，悄悄地以鉛筆速
寫或在腦海裡刻畫下演員的特徵，一返家
立刻磨墨、準備顏料，創作演員的肖像
畫。

1886 年，京都的書畫家青木泉橋與身
為美人畫畫家的夫人翠蘋於岐阜短住期間
結識經營和紙及筆墨生意的勘七，兩家因
志同道合而交情甚篤。青木夫婦認為玉堂
是位不可多得的畫才，因此有意做為推薦
人，勸說勘七讓兒子拜師四条派的望月玉
泉，正式邁向繪畫創作之路。本來勘七即
為孩子以畫業為志的未來感到擔憂，因此
對這項提議並未放在心上，然而聽聞翠蘋
轉述兒子在她面前所表露的執著心情後，
遂同意讓他以每年赴京都五次、每次短暫
停留至多十天的方式「通勤」學畫。

隔年 9 月，芳三郎帶著泉橋的介紹信前
往京都，成為年屆五十三歲、融會岸派及

四条派風格的畫壇大家玉泉弟子，開始以
「玉舟」之號學習日本畫，先是臨摹指定
的畫帖與畫稿，爾後以生活周遭的景物做
為寫生對象。在寫生畫卷〈花鳥‧十五歲
寫生〉裡，我們可以透過畫面裡被蟲啃食
的葡萄樹葉、鳥類的羽毛，以及對描繪對
象所作的顏色、性質等筆記，看到畫家真
摯熱切的學習態度。

1890 年對畫家來說有許多轉變。首先，
他自行將畫號改稱為「玉堂」，以〈春溪
群猿圖〉及〈秋溪群鹿圖〉入選第三屆內
國勸業博覽會，成為在畫界初登場的明日
之星；接著在師傅的許可下，進入幸野楳
嶺的畫塾「大成義會」。根據藝術史學者
河野元昭的說明，畫家的「堂」字來自於
外祖父的雅號，我們或許可以認為：玉堂
沿用「玉」字是不忘自身在玉泉的教育方
式下，奠基繪畫的觀察力與技法，但他逐
漸感到不滿足，相對於成為在藝術界隨波
逐流的一扁浮「舟」，「堂」字除了蘊含
畫家對於身為陽明學者的外祖父之尊敬
外，也藉由落款書寫方正筆畫間流沁自身
的美學意識，更隱含入室升堂的抱負。

師承圓山派中島來章與四条派塩川文
麟的楳嶺，是明治初期改革京都畫壇的重
要推手，不但與玉泉、田能村直入等人以
革新古都繪畫傳統為目標，於 1880 年開
辦日本第一所公立美術學校：京都府畫學
校（於 1880 年成立，是日本最早的公立
繪畫專門學校，現京都市立藝術大學），
更因聆聽了美國藝術史學者費諾羅薩的

川合玉堂
縮圖寫生（局部）
1891　設色紙本
每頁 25×17cm
東京玉堂美術館藏

演講，在 1886 年成立「京都青年繪畫研究會」，期待培育出新世代的能人好手。河野元昭認為玉堂轉換師門的理由，是培育出無數一流畫家的楳嶺向來致力革新，在藝術圈裡予人作風鮮明、性格嚴厲的印象，而正值十七歲的玉堂對創作出符合維新以來新時代氣象的繪畫懷抱高度理想與熱忱，所以有所嚮往。

玉堂在楳嶺門下與竹內栖鳳、都路華香等門人一同學習。此時期的寫生帖，如《縮圖寫生》、《寫生縮圖・明治 25 年 7 月》可看到圓山應舉畫風的襖繪、小狗模樣等摹寫，也可見追求體現樹木表皮、岩石質地等寫生之作。玉堂在收錄於 1908 年 1 月《書畫骨董雜誌》的〈川合玉堂的繪畫教育法〉一文中，分享了這段藝術養成：「起步之人當然自畫帖、畫稿摹寫以及自然寫生入門。每個月舉辦兩次的討論會內容，一是揣摩和歌或詩意，不斷操練繪畫，以呈現自我意想的嶄新風貌；另外則是透過及常見的題材，如竹、雀或達摩等，磨練出非自身技藝便不得見的樣貌。」他認為，楳嶺的教育方式是讓學習者不斷在眾人的檢視、討論、修正中，探索出「自己流」，雖然相當「束縛主義」，但不失為打下紮實繪畫根基的良好辦法。他首件展露自身風格的作品〈枯蘆〉獲得師傅高度讚賞，而後被允許其修業自此以自我畫風的精進為主。

1895 年春天，玉堂以〈鵜飼〉一作參展第四屆內國勸業博覽會，獲得三等銅牌。

該作可說是他受教於楳嶺五年來的成果展現，以俯瞰的視角呈現溪谷中充滿躍動感的鵜飼場景，岩石的皴法及樹木的描繪可見圓山・四条派的古典筆法，畫家更忠實表現出懸崖映照著火光的情景。綜觀玉堂的創作，不乏以「鵜飼」為畫題的作品，這是他對度過年少時代的岐阜懷想。「鵜飼」（うかい）是流傳千年以上的鸕鶿捕魚技藝，這項傳統活動當屬岐阜長良川的歷史最為悠久，也是至今仍最具規模的所在。在畫面中，漆黑的暗夜裡，漁船順流而下，「篝火在河面上閃爍照耀，船夫發出『喔—喔—』的聲音，呼喚著鵜匠手中牽引的鸕鶿」，鸕鶿看準時機潛入水中捕捉香魚，訓練有素的鵜匠憑著手中牽繫在牠們脖子上的草繩判斷捕獲魚隻後，便迅速收緊繩索、將其拉上船，然後從牠的口中倒出漁獲。

值得注意的是，這次的參展讓當時羈絆不復在（師傅楳嶺與雙親均已不在人世）、陷入低潮期的玉堂遇見確立畫業方向的作品——橋本雅邦的〈十六羅漢圖〉與〈龍虎圖屏風〉。他為之所震懾，在 1930 年發表的〈關於學習時代〉中表示「對當時佇立在迷途中的我來說，就好像是一道一掃陰霾的光芒」，更進一步在 1937 年以「向雅邦學習」為題的座談會上回憶道：「當我在博覽會看見那十六羅漢的緻密與龍虎的豪放時，久久不能自已。它們的評價褒貶不一、眾說紛紜，但改變不了的事實是眾人都受到很大衝擊。」兩

川合玉堂　寫生縮圖・明治 25 年 7 月（局部）　1892　設色紙本　每頁 25×16.5cm　東京玉堂美術館藏

川合玉堂〈鵜飼〉局部

川合玉堂　鵜飼
1895　設色絹本
158×85.3cm
東京山種美術館藏

件作品中，又以〈龍虎圖屏風〉讓他感動不已，雅邦以嶄新的華麗色彩與強韌線條，在平面繪畫中構築虎嘯、龍吟在風起、雲湧的簇擁下各據一方的三次元空間，運用虛實景象匯聚古典主義與浪漫主義之風格，流露無盡藏的個性、氣魄與能量。

玉堂的心靈因雅邦的作品震盪不已，翌年 4 月與熟稔的紙商店家一同前往東京，在日本橋的商務旅社與當時任教於東京美術學校的雅邦見了面。他向其訴說近來作畫心緒煩悶的狀態，雅邦認為玉堂對於追求更高境界有著強烈的執念，但目前力猶不及，因此感到挫敗、焦慮，甚而否定自身的作品；但其實只要再進修，徹底檢視、調整創作，應該便可以有所突破。玉堂「像是被當頭棒喝般頓悟」，趁勢表示希望能在其身邊學習，獲得入門許可；6 月，他毅然決然拋下在京都所擁有的一切，帶著妻小搬遷至舉目無親的東京，在麴町一口坂（現千代田區九段北 3 丁目與 4 丁目之間）一帶的租屋處展開新生活。

雅邦的教學方式與玉泉或楳嶺截然不同，他的繪畫觀強調「心持」，也就是所謂的主觀主義，但這並不表示因此輕視畫稿摹寫訓練的必要性；對於寫生則強調非絕對的視覺表現，認為「如果把寫生僅僅視為繪畫，那麼就會失去繪畫的妙趣」。根據〈橋本雅邦翁的教學法〉，雅邦的弟子們每週會在師傅家聚會一次，可以自由選擇從事繪畫臨摹、寫生或新的研究等創作或討論，但最後要向大家說明自己的研究狀況、回應眾人的疑問，以發現自己的盲點；也就是說，雅邦在教學時所重視的是學生的自主性學習，以自律、自制、主動的態度探索自身的可能。玉堂在雅邦的指導下仿若脫胎換骨，不較以往因過度汲汲營營於理想抱負而容易陷入妄自菲薄的情緒，逐漸沉著冷靜。

1897 至 1906 年間（即明治 30 年代），玉堂對繪畫的鑽研成果主要展現在「日本繪畫協會・日本美術院聯合繪畫共進會展」，自首件參展作品〈波上的鷗鳥〉以來，陸續出品〈孟母斷機圖〉、〈家鴨圖〉、〈小松內府圖〉、〈焚火〉等作，並屢屢獲獎。他在這段期間藉由參展，吸納菱田春草、橫山大觀與下村觀山的西洋畫法，以及黑田清輝所引入的印象派色彩表現，結合日本畫傳統的線描、沒骨筆法，開展出一種朦朧體的畫風。

我們在〈小松內府圖〉中，透過佇立中央的平重盛穿戴的烏紗帽、直衣之透視質感，以及武士鎧甲、具足等器物，明白畫家對時代考據研究的用心，而人物呈現三角形的構圖方式與鎧甲上的反光處，則是受到西洋繪畫的影響。〈焚火〉則以仰角的視點，描繪一對老夫婦與少女在林間圍著火堆踞坐的姿態。玉堂以山村暮住之人的生活日常創新並挑戰日本畫題材，興許帶有來自提倡自然主義的「無聲會」或小坂象堂的作用力在其中，我們更可以在這件作品上得見他日後以風景畫為主的創作

川合玉堂　小松內府圖　1899　設色絹本　167.4×25.3cm　東京國立近代美術館藏

川合玉堂
焚火　1903
設色絹本
140×85.5cm
東京五島美術
館藏

川合玉堂　二日月　1907　水墨設色絹本　85.4×139cm　東京國立近代美術館藏

川合玉堂　雨後　1935　設色絹本　69.1×86cm　東京山種美術館藏

方向引動。

力求於雅邦的日本畫正統畫法精益求精的玉堂在1906年的文章〈玉堂畫談〉提到：「線條與色彩之間的調和是一個相當有趣的問題，我認為日本畫的妙境也全在此兩者的和諧關係上打轉。就日本畫而言，一筆一畫下的線條並不單純是線形的存在，也不是只為組構輪廓的框架，它可以被視作表現沉穩的一種墨法。」畫家的此番見地除了聊表自身繪畫創作的思維，我們也可以認為是有鑑於當時日本畫為追趕西方藝術潮流，不斷透過模仿來開拓所謂現代化的新日本畫而忽略既有本質的提醒。

前面提到〈焚火〉隱約有玉堂日後以畫面承載日本自然與鄉村風情的藝術發展影子，那麼1907年在東京勸業博覽會獲得一等賞的〈二日月〉更是決定他畫業方向的標誌性作品，也是他在東京畫壇真正出世、確立地位的代表作。畫面裡，一彎朔既月牙懸掛在略帶餘暉的薄暮中，溪流水光粼粼，結束一天工作的農夫與馬在夕靄中踏上歸途。玉堂以墨色的濃淡為主體，運用融合四条派與狩野派的沒骨畫法、皴法，輔以近代寫實表現，暈透出空氣的濕潤感及人物的生活感，流瀉自然的情趣，開創出自身日本畫的新畫境。順帶一提，首屆文部省美術展覽會也在這一年開辦，卅三歲的玉堂成為最年輕的審查員。自此之後，玉堂經常受邀擔任各展覽會評審委員，毫無疑問是日本畫壇的中流砥柱。人們紛紛慕名而至、投入其私塾「長流

畫塾」，而他也將過往從三位老師身上體驗到的教學方法融會貫通為自身的指導原則；1915至1938年，更受聘為東京美術學校日本畫科教授。

玉堂做為畫壇的教育者，學校、畫會、展覽會等教學、評審事務紛雜，但在工作忙碌之餘仍不忘對自身畫境求新求變。好比他在大正年間嘗試琳派風格的〈紅白梅〉、〈磯千鳥圖〉，前者將尾形光琳〈紅白梅圖屏風〉裡的梅花以單純化的正面之姿描繪樹幹與枝葉，運用左右隻屏風裡白梅與紅梅配置的高低差呈現自然主義的空間表現；後者在飛濺的水花上不難看出俵屋宗達或光琳的影子，然而水面起伏的墨線與深淺群青的手法則是圓山派的立體描繪風格，裝飾性與寫實性兼具。此時期當然也不得不提到他另一件代表作品〈春臨〉，那是在秩父長瀞溪谷的旅行印象：被譽為「秩父赤壁」的岩壁浩然聳立，紺碧溪水上的白波昭示水勢湍急，舟水車行駛的聲音隨著櫻吹雪飄散、迴盪。作品具有豐富的敘事層次與詩意情懷，佔據大畫面的峭壁讓觀者對自然肅然起敬，但又可以在畫家輕妙筆致下的櫻樹與船隻感受到一股快意恣情的溫暖感。另外，玉堂在昭和天皇繼位之際受命製作的〈悠紀地方風俗屏風〉，則以古典大和繪樣式呈現當時代滋賀縣悠紀地方風貌。

時序來到昭和年間，玉堂的繪畫在戰前，如〈峰之夕〉、〈深林宿雪〉、〈彩雨〉等作，是貫通自身傳承之各家日本畫

左・川合玉堂
竹　1934
設色絹本
123×33.4cm
東京山種美術館藏

右・川合玉堂
湖村春晴
1935　設色絹本
132.5×42.5cm
東京山種美術館藏

川合玉堂　紅白梅　1919　金地設色紙本、六曲一雙　170×372cm×2　東京玉堂美術館藏

川合玉堂〈紅白梅〉局部

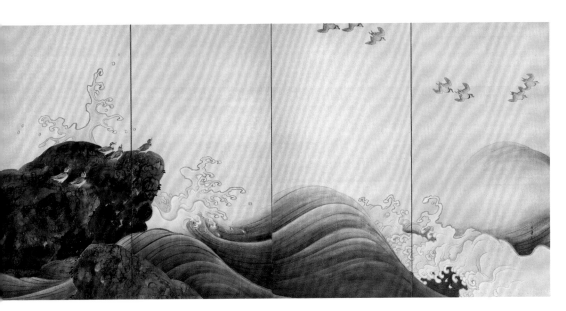

川合玉堂　磯千鳥圖　1922　金地設色紙本、二曲一雙　178×171.2cm×2　東京松岡美術館藏

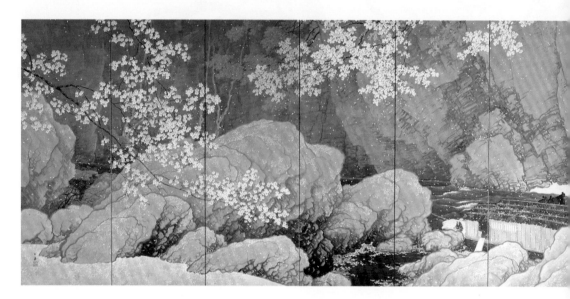

川合玉堂　春臨　1916　設色紙本、六曲一雙　183×390cm×2　東京國立近代美術館藏

川合玉堂　悠紀地方風俗屏風　1928　金地設色紙本、六曲一雙　東京宮內廳三之丸尚藏館藏

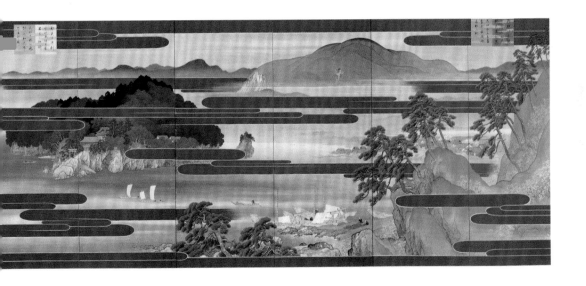

風格及中國北宋山水畫後自得的創作形式，融入自我對自然景象的感悟之綜合表現，在藝壇上邁向巔峰。然而，他在1944年7月因戰爭避難至下西多摩郡三田村御岳（現東京都青梅市御岳），10月遷居古里村白丸（現西多摩郡奧多摩町），後因牛込若宮町（現東京新宿區若宮町）的自宅在戰火中燒毀，就此在青梅市奧多摩命名以「偶庵」的住所（現為玉堂美術館）隱居，直至1957年永眠。

玉堂在戰後、也是生涯晚期的最後十年，以水墨淡彩的傳統手法將當時代現實的光景躍上紙本，如〈遠雷麥秋〉、〈高原歸馱〉、〈修剪屋頂草〉等，觀者無一不對畫面中清新的日本風景萌生實在感，甚而被喚起鄉愁。我們可以借用玉堂在〈偶庵閑日〉裡的自述，了解他的創作思維：「我絕對不會錯過任何寫生的機會。當然，寫生不是繪畫的全部，但就我的情況而言，我並不是用架空、主觀的方式揣度構圖，若沒有寫生的基礎，大抵會是失敗之作。是以，如果能先寫生的話，能讓我在創作上感到安心。從寫生展開的繪畫表現，其中一項關鍵在於添加自己的聯想。畫作當然都蘊含創作者的心情，但我所要強調的是這樣的心情來自於自然環境的誘發，是油然而生的，而非主觀詮釋或『為賦新詞強說愁』。不過，無論是在作畫或寫生的時候，執筆都必須懷以自由奔放的心緒。」我們可以說，晚年的他進入了一種達觀的境界，自在遨遊於溫雅的自然之景，使得畫面飽含詩情畫意的柔情。

玉堂七十年藝術生涯，恰是日本社會最劇烈變動的一段時期。日本畫受到西洋繪畫的風尚、技法等各式資訊的刺激，轉以寫實為基調，並注入古典、浪漫的畫風，逐漸掙脫近世（江戶時代）的模樣，而後在官辦展覽的推波助瀾下，於近代（戰前）繪畫中自成一格，在現代繪畫中持續煥發光采，開拓與眾不同的道路。在這波藝術浪潮中，我們得見玉堂經常將自己置身於山林鄉野間，向自然環境學習「人」、「自然」和「心」三者的連動關係，除了成就自身藝術風格外，更是對於欲想的繪畫理想境地之持續探求。鏑木清方曾感歎日本的自然與山河隨著玉堂的離世「消失了」，他寫生了日本自然風物清新娟秀的詩意，也觸動了日本人心坎裡對土地風貌的鄉愁情懷。

〔右頁〕

上・川合玉堂　遠雷麥秋　1952　設色紙本　64.4×87.4cm　東京山種美術館藏
下・川合玉堂　修剪屋頂草　1954　設色紙本　東京都藏

近代日本美人畫家
Uemura Shoen
上村松園
女性之美的捫心自問

上村松園

我的美人畫並非僅如實描繪美麗女子的外貌,在重視繪畫的寫實性同時,我還希望畫出自身所追求和憧憬的理想女性之美,而這樣的心境是我創作的原點。
——上村松園,《青眉抄》,〈棲霞軒雜記〉

毗鄰嵐山大堰川河畔、2019 年 10 月開

館的京都福田美術館,於 2020 年 1 月 29 日至 3 月 8 日推出首檔企畫展「美人的一切」,在以京都町家的儲藏室為靈感所打造的空間中,齊聚六十幅出自近代名家之手的美人畫,儀態萬方。在日本畫領域裡,美人畫是極具代表性的藝術範疇。一般認為美人畫是在日本近代、也就是 20 世紀以來所形成的專門畫域,但追溯淵流的話,盛行於江戶時代的浮世繪便多有繪師以美人的生活場景反映市井時事風俗,不少畫家將自身對於女性魅力的認知觀點藉著運筆、構圖組合出的各式女性姿容、裝扮、舉止,醞釀畫中人物的內在情感,沁透獨特的美感意識。

說到近代日本美人畫大家,莫過於「西之松園,東之清方」,即以關東地區為據點的鏑木清方,以及與他並立畫壇、活躍於京都藝壇的女性畫家——上村松園。值得一提的是,福田美術館的「美人的一切」之所以倍受日本藝文界矚目,即因松園的〈雪女〉原畫首次對外公開亮相。〈雪女〉是松園以劇作家近松門左衛門《雪女五枚羽子板》為本的創作,而收錄於 1823 年發行的《大近松全集》裡的木版畫是世

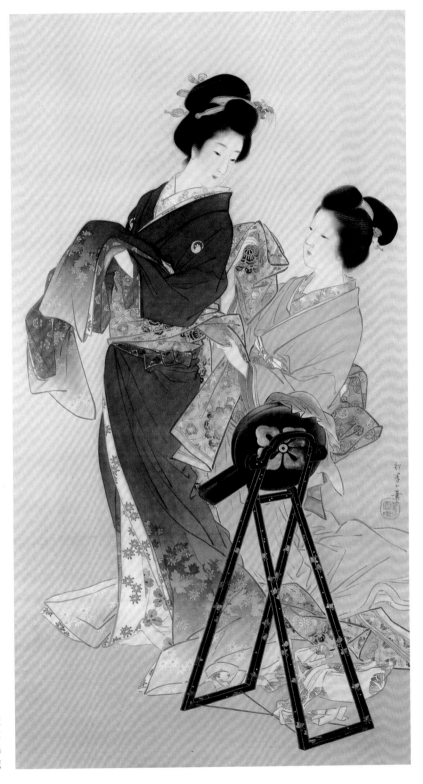

上村松園　裝束
約 1902　設色絹本
95×53cm
福富太郎收藏藏

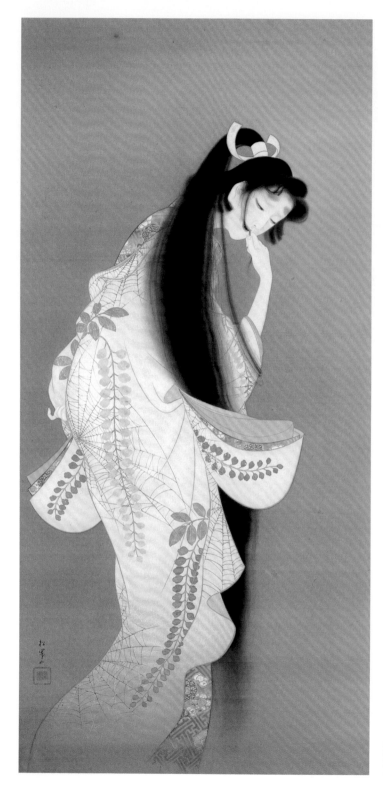

上村松園　焰　1918
設色絹本　189×90cm
東京國立博物館藏

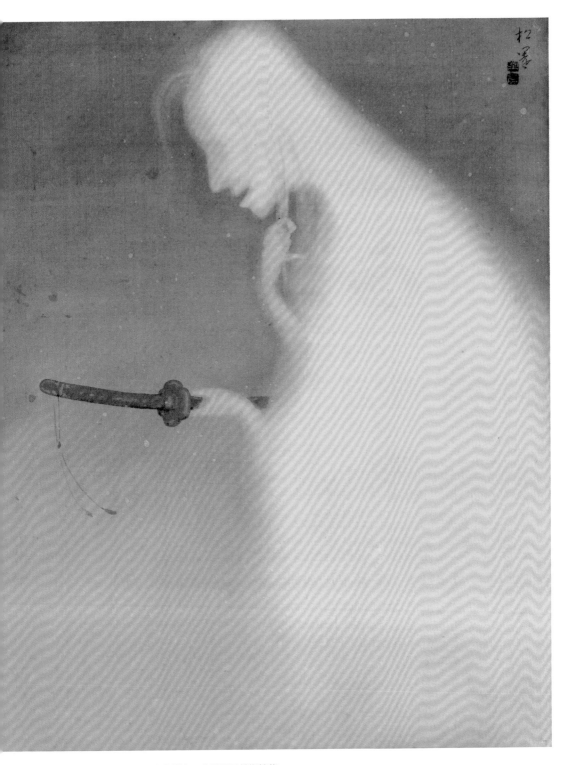

上村松園　雪女　約1921　設色絹本　京都福田美術館藏

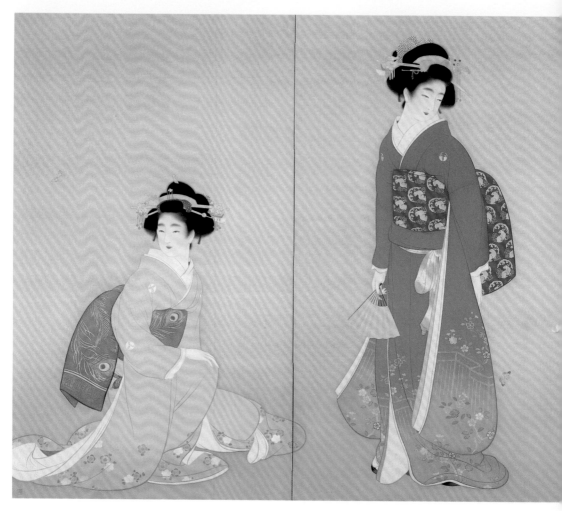

上村松園　春秋　1930　設色絹本、二曲一雙　160×188cm×2　愛知名都美術館藏

人較熟悉的畫作版本；2017 年 2 月，肉筆原畫在京都一戶私人住宅中被發現，隨後為福田美術館購藏。福田美術館學藝課課長岡田秀之表示，這件作品的難得之處在於擅長以柔和色彩描繪京美人氣質的松園捨去了各式世間浮華的虛飾，以簡練的用色呈現雪夜裡一名持刀女性的純白身影，舉手投足間散發著淒美的眷戀。

京都天才少女

　　1890 年，十五歲的松園參展第三屆內國勸業博覽會的〈四季美人圖〉獲得一等獎，該作後來被來訪日本的英國維多利亞女王三子亞瑟親王收藏，使被譽為「京都天才少女」的松園蜚聲國際。然而我們不能忽視的是，她所成長的明治時期雖引進各種西方制度，積極革新政治、經濟、教育、藝術等領域，致力於轉型為現代國家，女性受教權也在政策發展中開始受到重視，進而出現新興女性階級，但就社會價值觀而言，「男主外，女主內」根深柢固地脅持著日本人的性別意識，在家

上村松園　螢　1913　設色絹本
174.5×97.7cm　東京山種美術館藏
右・上村松園　蚊氣樓　約1900　設色絹本
134×56.5cm　私人藏

左頁・上村松園　美人納涼　1932　設色絹本
46×51cm　私人藏

相夫教子才是理想的女性生活形象。因此松園晚年在一篇隨筆中，回想起自身在那反對女性踏足畫壇的保守時代裡踏上繪畫志業的經歷，「真是如同戰場上的軍人一般地浴血奮戰」。我們難以想像松園堅持己好，以美人畫闖蕩藝壇所承受的巨大壓力，但卻能從一個事件看到她緊握畫筆對抗社會惡意的執著：1904 年，〈藝妓龜游〉在展覽期間遭人塗鴉，當展場的工作人員徵詢松園後續處理的意見時，她憤然決定讓作品就此繼續展出，向世人展現殘酷的社會現實。

如此堅持成為職業畫家的「破格」之舉，除了基於畫家自身對繪畫的強烈渴望，更多虧母親仲子的義無反顧。在松園出生的 1875 年 4 月 23 日前兩個月，父親上村太兵衛因病離世，母親獨自經營上村家的茶葉店「ちきり屋」，撫養兩位幼女成人。在〈追慕母親〉一文裡，松園提到：「我的母親不僅養育了我，也孕育了我的藝術天賦。」本名「上村津禰」的她從小就喜歡描繪各種人物，往往「取材」自住家附近的繪草紙屋（販賣浮世繪與通俗小說的商店）「吉野屋」，或是母親從書店借閱的舊讀本小說裡的插畫。七歲那年她進入京都佛光寺的開智小學校，繪畫天賦得到美術老師中島真義的賞識，以一件煙草盆主題的作品參加京都市小學校綜合展覽會，初露鋒芒。1887 年小學畢業後，母親不顧親友鄰里的非議，堅持將小女兒送進京都府畫學校習畫，讓孩子擇其所愛地

踏上藝術之途，因此松園曾說：「我的一生、我的繪畫都來自母親的成就。」

藝術修為

松園在隨筆全集《青眉抄》回顧自己的繪畫歷程：「我的繪畫研究軌跡是從南宗、北宗開始，而後加入圓山・四条派，其間也曾接觸土佐派和浮世繪。除了聽課，我也到博物館、神社和佛閣借鑑其所藏的寶物、器物，或欣賞市井民家的古畫屏風，擷取各方面長處，最終形成今日自身獨具風格的畫風。」由這段話來看她的藝術養成，前面我們提到她從兒時便隨著喜愛文學的母親將漢學和歷史「視為修身養性的世界」，「當學到與繪畫有關的知識時，學習的熱情則會比平日多出一倍，並津津有味地記下來」。進入京都府畫學校選修由鈴木松年所指導的北宗（雪舟派、狩野派）畫科後，她才真正從臨摹開始有系統地鍛鍊畫技，期間也可見她因在校內較少有機會描繪喜愛的人物畫，便利用課餘時間到松年的畫塾補習。1888 年，松年因與學校的教育方針理念不合而辭去教職，松園與其共進退，並於退學後正式成為松年的入室弟子，爾後獲得名號「松園」。

為了精進技法，她在徵得自家師傅的許可後，於 1893 年投入幸野楳嶺門下。相較於松年豪放磊落的奔放畫風，楳嶺的創作兼具圓山派的寫實性與南畫的精神性，呈現華美溫雅的抒情特質。松園琢磨著兩位師傅截然不同的作風，認為若能融會他

上村松園　春　1938　設色絹本　161.5×65cm　私人藏
右・上村松園　春宵　1936　設色絹本　144×86cm　奈良縣立美術館藏

上村松園　菊壽
1939　設色絹本
66×72cm
東京富士美術館藏

上村松園　雪
1939　設色絹本
63.8×72.5cm
私人藏

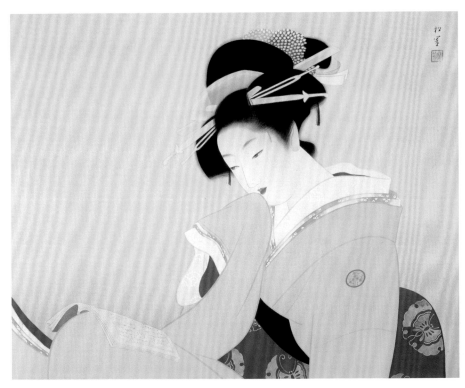

上村松園
美人觀書
1939
設色絹本
53×66cm
東京富士美術館藏

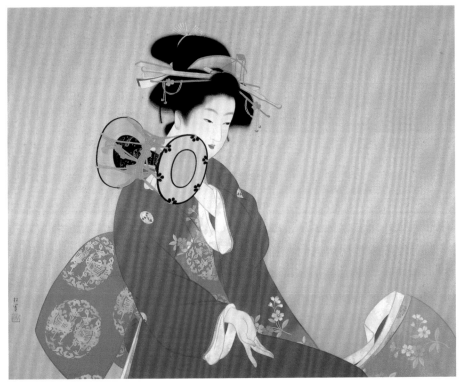

上村松園
鼓之音
1940
設色絹本
77×95.7cm
私人藏

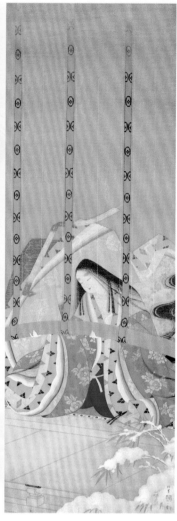

們的長處、加入自身的優點，自成一派並非不可能。然而楳嶺與她師徒緣淺，在松園入門兩年後便離開人世。逝者已矣，來者可追，松園愈發堅定地追求運用個人內化的底蘊探索出自身畫風的立世目標，以此綿延楳嶺的風範與精神，這也讓我們不難理解她為何後續選擇師事楳嶺門下「四天王」之一的竹內栖鳳。要說松園在栖鳳身邊學習的最大收穫，當屬徹底見識、了解寫生的重要性，進而使她熱中素描創作與寫生，而目前松園所留下的數十本大小、形狀各異的素描畫冊可謂見證她傾注心血的繪畫修行，它們「承載著過往那些難以忘懷的記憶」，每一筆畫都「記錄了彼時的感奮」，也蓄聚了畫家「編織著每個瞬間的淚珠」。

不同的學習階段對松園而言都是「絕無僅有的美妙體驗」，她順應著吸納過的藝

上村松園　汐汲　1941　設色絹本　128.5×42.7cm　大阪中之島美術館藏
右・上村松園　靜　1944　設色絹本　172×72cm　東京國立近代美術館藏
左頁・上村松園　雪月花　1937　設色絹本　158×54cm×3　東京宮內廳三之丸尚藏館藏

術流派之涵養與知識轉變視野，從各種角度捕捉形形色色的題材。她曾直言：「如果一位畫家注重培養情操，鑑賞各類畫作、潛心研究畫藝，那麼他一定會有不凡的眼界。」因此每一幅創作在她看來「既是嘗試之作也是練習之作」，都是其逐漸融會貫通、形塑個人創作風格的「過程」。

松園的美人

彼時與松園齊名的鏑木清方曾經評論她筆下的美人畫，認為缺乏「連綿纏綣的情感」，但這樣的說法實際上是一種男性視角的觀看，是從男性觀點來解讀女性之美所應具備的要素。松園並不想以單一標準評判美人的魅力，因此不討論「怎樣的女人才是有魅力的」所帶來的刻板印象。事實上松園的美人畫表述其自我性格，組構人物的每個局部元素均是經過畫家仔細斟酌後呈現的細膩優雅刻畫，藉著極其微妙的層次抒發畫作主角的內在美。

換句話說，松園的作品並非予人一眼望穿的驚歎，取而代之的是凝視入心的感佩。做為一名對世俗價值獨排眾議的女性畫家，我們可以從松園創作取材的來源了解她對「美」的認知。相較於清方終生投入描繪東京下町風俗或當世時尚的美人題材，自 1914 年開始向能樂師金剛巖初世學習謠曲的松園對傳統戲劇「能樂」抱持高度關心，往往透過能樂尋找創作想像，偏愛將入畫的美人施以「能面」（能樂中使用的面具）。她曾表示：「能樂面具

雖說無表情，但當名家戴上能面站到舞台上，那面無表情的臉龐上就充滿了無限的情緒。悲傷、莞爾、喜悅、憂鬱……，隨著劇情進展，隨著時間變化，情感源源不斷地流瀉而出。」1937 年參加第一屆新文展的作品〈草紙洗小町〉，便是松園從金剛巖初世的舞姿中尋得的靈感，她在《青眉抄》裡如此寫道：「紅暈不知何時悄悄爬上了小町的能面具，我看著看著，竟覺得那不是一張面具而是絕世佳人小町本人的面容，楚楚動人。我看得如痴如醉，彷彿置身夢境一般。『如果把眼前小町的鮮活面容畫下來……』有了這種想法後，〈草紙洗小町〉的構圖就順利成形了。」

〈花筐〉的主角是同名能樂裡受命跳起「狂人之舞」的照日前，松園以古典女子樣貌取代舞台上的當世現實女性姿態，並援引班婕妤的〈秋扇賦〉，利用被遺落在地面的破損折扇以及四處散落的楓葉烘托主人翁的情緒表現——失寵的照日前為愛瘋癲，此時她正提著花筐於上京面聖途中。同樣表現失去愛戀的，還有東京國立博物館收藏的〈焰〉，《源氏物語》裡因滿腔妒怨而生靈出竅、幻化成惡鬼的六条御息所側身回望著觀者，烏黑的長髮如水瀑般灑落肩背，一襲被蜘蛛網交纏的藤花和服象徵她已陷入怨念的深淵，而修長瑩白的手部更是透露主人難以遏止的激動；雖說神情似仇似哀、似怨似恨，卻分外惹人憐愛。畫家曾自言不明白為什麼會畫出如此淒豔的畫作，但有人推測這可能是她

上村松園　草紙洗小町　1937　設色絹本　215×133cm　東京藝術大學大學美術館藏

上村松園　花筐　1915　設色絹本　208×127cm　奈良松柏美術館藏

上村松園　序之舞　1936　設色絹本　233×141cm　東京藝術大學大學美術館藏

在四十歲過後與一青年男子相戀但無疾而終的心境抒發。

在前述引經據典進行創作的作品裡，我們可以發現松園的美人畫流轉著古都王朝文化的氣息。搬演於舞台上的能樂人物情感雖被定格於面具，但她們透過畫家的想像及其寄託於物、由物生念的追求與憧憬中，於畫絹裡以一種帶有東方藝術特有的委婉含蓄，細緻優雅地表達自身的念想與個性，成為「虛無」與「永恆」間細膩的情感故事連接點，牽動著觀者的感性。然而，對畫家來說，真正的理想女性形象是〈序之舞〉裡寧靜高雅的女子，她姿態直挺端立、目不斜視地凝視著向前平舉的執扇，一身的朱紅與握拳垂下、隱含力道的左手無不彰顯其心靈的堅毅和溫暖，就如畫家所言：「我想在這幅畫中表現出優美剛毅、不為任何事物侵犯的女性氣質，呈現深藏於女性內心的堅強意志。」

結語

「我基本上只畫女性。不過，我從不認為筆下的女子只要表現出漂亮就算畫得好。我追求的作品是宛若清澈透明、芬芳四溢的珠玉，不帶一絲卑俗之感，也期待人們看過我的畫之後不起任何邪念，哪怕是心存邪念的人也能被畫作洗滌心靈……。畫家應當有以藝術濟度他人的抱負。」松園的這席話有佛學的「三昧」之境。從作品來說，「三昧」是松園希望讓觀者止息有色眼光，擁有心神平靜的理性尊重。她藉著筆下千姿百態、獨立自主的美人，引人品味其所欲詮釋的「女性之美」──每位女子都是獨立個體，具備獨一無二的個人特質和情感表現。至於松園個人生涯所體現的「三昧」，則是她在當年女性地位極低的日本社會裡，始終堅定本心地追尋自身藝術修為，以內化的繪畫技巧和藝術涵養錘鍊出別樹一幟的美人畫。

當代日本藝術家平山郁夫曾說：「松園之前無松園，松園以後亦不見松園。至今無人能出其右。」我們可以將它視為意指畫家精湛的藝術表現達就了令人望塵莫及的成績，更可以認為是對她秉持「為之則事成，不為則事存；若事尚存，迺因無人為之」的信念，為自己的理想抱負勇敢、正面地迎向世人的欽佩。

〔右頁〕
上・上村松園　美人詠歌圖　1941　設色絹本　京都福田美術館藏
下・上村松園　新螢　1944　設色絹本　73×88cm　東京國立近代美術館藏

最後的南畫家

Matsubayashi Keigetsu
松林桂月
以畫歌詠水墨的極致

昭和34年（1959），84歲的松林桂月在東京的畫室櫻雲洞。

1929年11月15日《台灣日日新報》三版刊載了一篇〈表現個性乃是藝術尊貴之處，感歎於窠臼的追求〉，內容記述第三屆台灣美術展覽會（以下簡稱「台展」）評審松林桂月的談話：「這次審查會令人感到不可思議的是漢畫系的作品很少，本來台灣就地理關係而言，亦屬中國南方畫系，即是南宗畫的系統，然而作品中南宗畫卻是很少，整體氣氛可能是內地〔日本〕的延伸，令人感到不足。本來南宗畫發達自長江以南，具有自由、自性的特長，可表現個性的優越性，是藝術最真貴之處，……特別是水墨畫表現上，台展和鮮展〔朝鮮美術展覽會〕非常的少，是很令人遺憾的事。」

文中的「南宗畫」指的是中國水墨藝術在明代逐漸形成的南北宗理論，係由董其昌、莫是龍與沈顥等人以禪學的南北二宗系統，分類唐代至明代以來的山水畫名家。在日本美術中，南宗畫稱為「南畫」，我們過去談到圓山應舉時，曾簡述此流派在江戶時代的發展淵源，簡單來說它以水墨和淡彩為主，使用渲染渲淡技法，不講究形式，偏好柔和的線條，追求詩畫合一精神。這番感歎，由字子敬，別號香外、玉江漁人，一生投入南畫創作的松林桂月來闡述，是面對現實的深刻抒發。

探索志向

山口縣荻市可說是日本幕末維新志士的搖籃，而明治9年（1876）8月18日在

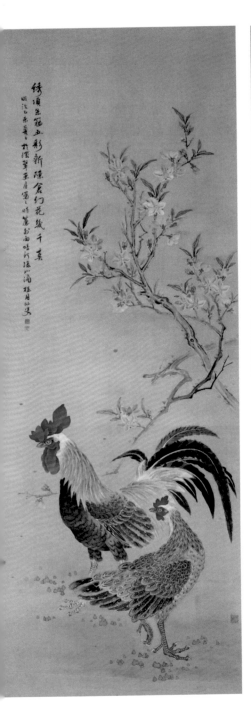
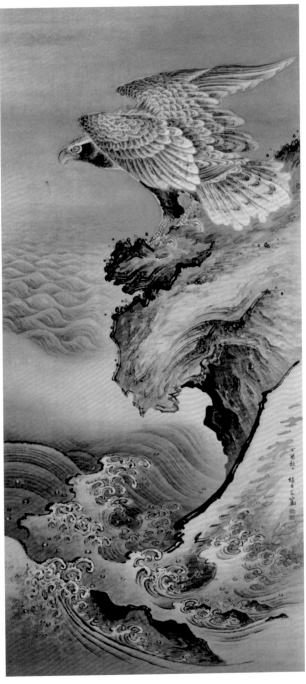

松林桂月　桃花雙雞　1895　設色絹本　133×50.2cm　私人藏
右・松林桂月　怒濤健鷲　1897　水墨淡彩絹本　147.3×69cm　私人藏

阿武郡山田村中渡（現萩市山田）誕生、本名伊藤篤的松林桂月，曾夢想有朝一日可以如故鄉的偉大先人，成為一代賢能志士，然而這位伊藤家的次男曾自言「少時羸弱，不適武，不好官」，最終「只志寄以丹青追尋前賢」。

由於父親伊藤篤一為公職人員，桂月在小學時期常隨著父親的調任而轉學，最終自家鄉的玉江小學校（現萩市市立白水小學）畢業。《櫻雲洞隨錄・松林桂月遺稿》（1997）的桂月隨筆〈回憶故鄉〉，他提到自己成績名列前茅，其中以歷史、地理與繪畫三科最為拿手，特別是十四歲所作一幅描繪柳樹的作品受到當時的山內校長褒賞，將該作裝飾在學校玄關以茲獎勵，他回憶：「其他的學生紛紛投以羨慕之情，讓總角之年的我不禁面紅耳赤，但心裡感到非常高興。現在回想起來，這或許也是我終生以畫為業的因緣。」然而真正讓桂月確立志業方向的契機，來自於愛讀的少年雜誌《少年團》。他在該雜誌讀到：「少年在各式各樣興趣之中，探尋、思索自己未來的出路。若是對工業、農業、商業無志趣，且對於成為官吏、軍人望塵莫及的人，最好的辦法就是從自己興之所歸的技術著手，可以藝為志，也可寄託於畫。」這讓他想到從前自己常幫友人畫武者繪的人偶或馬，也在村子舉辦祭典時受到大人託付繪製燈籠或團扇等，繪畫確實是他得心應手之事，初次萌發以畫家做為未來職業的念頭；而桂月對漢學深感興趣，閒暇時常創作詩文，要求精通詩畫的南畫無疑成為他繪畫領域的首選。

上京習畫

胸懷成為荻市傑出畫家志向的桂月，畢業後進入阿武郡明木村（現荻市明木）的村公所擔任書記，同時尋求邁向畫家之道的途徑。他在鄰近的瑞光寺向住持光永行明學習中國典籍、詩文，並到下關拜訪畫家富田壺仙，希望能成為入門弟子，但被拒絕。此時，明木當地的「素封家」（指民間素人出身的富豪）瀧口吉良（號「明城」）為桂月的人生帶來轉折。曾擔任貴族院議員的吉良在東京慶應義塾（現慶應義塾大學）求學期間接觸、了解當時代先進、開明的知識與風氣，回到鄉里後在自家開設「竹水會」，將自身經驗傳承予年輕世代；桂月便是其中受教的一份子，他深受這位老師的影響，在 1955 年的日記裡寫道：「……從明城老師聽聞不求、不爭、不辭這三不字語，自此之後便銘記在心，直至今日。」此時的他已年近八旬，師長教誨的話語依舊清晰。

除了奠基桂月的心理素質與人格養成，吉良更是讓桂月實踐畫家未來的關鍵人物。他認同桂月想成為一名畫家的志願，遂資助學費並委託友人小原重哉引介，於 1893 年送桂月前往東京，隔年投入當時代畫壇巨匠野口幽谷的門下。我們可以在《櫻雲洞隨錄・松林桂月遺稿》裡的〈初次入幽谷塾〉，看到畫家記憶中的入

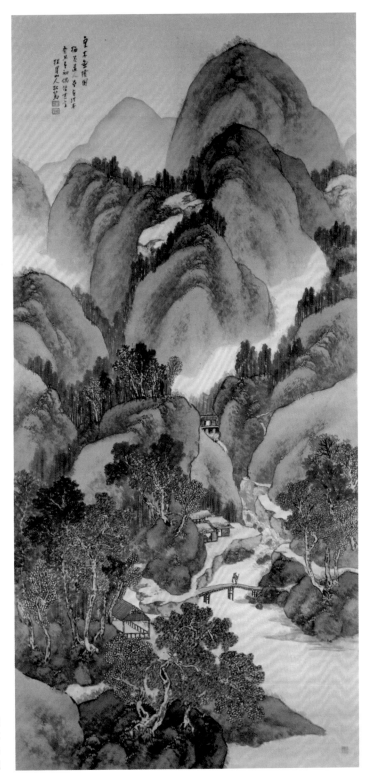

松林桂月　夏木垂陰
1913　設色絹本
194×86.5cm
佐野市立吉澤紀念美術館藏

門學畫經歷：「我進入幽谷老師的畫塾時正好是廿歲的 1 月。……我素日喜愛漢文學與漢畫，希望可以學習南畫。一日，我按照明城翁的圖示前往拜訪小原氏的宅邸。……他向我說，在今日的東都〔東京〕才品兼備的人甚少。凡事先入為主，初次學畫必定要選當今世上最卓越的老師，亦需考量是位工筆端正、謹慎之人。他勸我拜師以野口幽谷為首要，係因幽谷無論山水、花鳥均擅，向他學習繪畫技巧的話便不會有所偏差；考量到人品，所謂心正後筆正，若能確立筆意，便不至於陷落邪道，因此是學習的首選。在小原氏的勸說下，我下了決心，帶著介紹信造訪幽谷老師在牛込喜久井町〔現東京新宿區喜久井町〕的住所。」

對有意鑽研南畫的桂月來說，承繼江戶時代以來「華椿系」（渡邊華山與椿椿山）南畫系統的野口幽谷確實是最佳人選，當時的幽谷已然是南畫界的長老，身兼帝室技藝員及日本美術協會的審查員，畫壇地位崇高。在〈初次入幽谷塾〉裡，桂月還詳述習畫初時的徬徨，表示自己從運筆、畫材與道具的認識等基本功開始接受正規繪畫藝術的訓練；當時畫界盛傳，如果能在幽谷畫塾「和樂堂」裡忍受七日，便是相當了不起的能者，可想見幽谷教導之嚴厲與嚴謹。入門翌年夏日桂月作〈桃花雙雞〉，以目光銳利的公雞搭配有感於中日戰爭所帶來的時局變化而詠歎的詩句「綉頂朱冠五彩新，陳倉幻花幾千春」，畫面

自右上至左下流暢的線條，顯露他繼承師傅華椿系的花鳥圖風格。1896 年秋，他以〈菊花鬪雞〉初次參與日本美術協會的「日本美術展覽會」（以下簡稱「日展」）獲得二等褒狀，隔年的〈怒濤健鶻〉則獲得銅牌，可謂真正的畫壇出世之作。

值得一提的是，創作〈怒濤健鶻〉期間桂月深受肺結核所苦，咳血愈發頻仍，病情每況愈下，甚至連醫師都無法保證他能否活過卅歲。有鑑於此，畫家當時有意創作融會畢生功力、追求至高表現的高難度作品。他為求療養而至小田原一帶，在那裡反覆琢磨畫作，更曾推辭師傅的協助，堅持不假他人之手，獨立製作，即使受到同門師兄弟的冷嘲熱諷，也依然企圖在師風傳承的基礎中試驗出自己的表現方式。

文展・帝展

1898 年，桂月在師傅幽谷逝世後返回故里荻市療養，但他掛心已與之締結婚約的松林雪貞及畫壇的發展，等不及病情痊癒便再度於 1901 年上京。回到東京後，他正式與雪貞結婚，也因成為松林家的婿養子而改姓。為了生計，桂月在同鄉醫師山根正次的幫助下進入警視廳第三部醫療局，一邊工作一邊治療結核病。此時的南畫界由於中日戰爭的獲勝，日本社會過去對中國傳統文明的憧憬之情逐漸消弭，因而呈現頹勢，這讓桂月不禁思索自身所追求的「南畫」究竟在現代的意義為何。

1907 年，因應內國勸業博覽會的興辦，

松林桂月　柳花翡翠　1907　水墨淡彩絹本　125×50.3cm　財團法人菊屋家住宅保存會藏
右・松林桂月　秋水群雁　1909　設色絹本　168.8×83.1cm　山口縣立美術館藏

松林桂月、雪貞　草花蟹　1905　水墨淡彩紙本　15.6×48.8cm　私人藏

由政府主導的官方展覽「文部省美術展覽
會」（以下簡稱「文展」）也在此時開辦，
為明治維新以後最早成立的全國性美術競
賽展。然而，首屆文展由於多聘用西洋、
新式美術教育體系出身的新派藝術家擔任
評審，引起日本美術協會體系的舊派人士
不滿，因而不願出展；舊派的年輕畫家們
更組成「正派同志會」與日本美術協會合
辦聯展。

　活躍於正派同志會的桂月在這一年創
作了〈柳花翡翠〉，可看到他承繼師傅在
花鳥畫上的鮮麗色彩，牡丹的赤色與葉片
的淡綠共同演繹了柔和之美，且透過墨色
濃淡表現垂柳枝葉的遠近感，而柳枝上的
翡翠鳥則以沒骨畫法勾勒形體，在鳥喙施
以濃彩，點出牠在畫面中的存在感。另一
件〈秋塘真趣〉是聯展的參展之作，畫家
以褐色基調帶出秋景風光，群鴨自水岸邁

步越過竹林，毛羽色彩與姿態的變化讓畫
面增添情趣；爾後的〈秋水群雁〉若與之
相較，筆觸更為洗練，線條柔軟而自然。
我們可在眾多作品中發現桂月殷勤描繪鳥
類，係由於畫家自年輕時受到自家師傅的
潛移默化。

　隔年在文部省的讓步下，舊派藝術家在
第二屆文展評選列席中比例增加，許多舊
派人士紛紛投入參展，桂月也不例外。他
的作品每每入選，更自1911年起連續四
屆獲頒獎項。至1915年，桂月開始與官
方展覽保持距離，係因對文展的審查弊端
感到厭煩而不願意再參展。他回到日展發
表創作，並展開自身對於近代南畫發展的
畫道追求。正值壯年的桂月開始投入拜師
入門前的興趣：山水畫，〈山樓銷夏〉山
頂的突起形式便是他早期水墨山水畫的特
徵，可視為往後的基準之作。作品名稱的

松林桂月
秋塘真趣
1907 設色絹本
188×112cm
私人藏

「銷夏」與「消夏」同義，畫面展露夏季山雲疊嶂相連的風貌，更運用黑的深沉，暗示在強烈日光下茂盛林相的濃綠；從詩句則可了解他此時的心境：「久將身世付雲烟，畫裡禪參詩囊禪。眼寄圖書追古道，胸懷丘壑絕塵緣。慵聞流派爭南北，竊笑名聲競後先。鵬鷃高低君勿説，一壺別有一家天。」

1919年以降，文部省設立「帝國美術院展覽會」（以下簡稱「帝展」），是大幅改革文展後推出的國家級美展，桂月被拔擢為評審委員之一，促使他的作品再次於官方展覽體系中出現。然而，南畫需要有一定的漢籍詩文素養才得以鑑賞好壞，當在會場展出時，水墨、淡彩為主的南畫與其他媒材的畫作相較之下相形失色，使得南畫愈發難以入選。至1924年，桂月有感帝展中的南畫劣勢，辭去評審委員一職。

最後的南畫家

邁入五十歲的桂月迎來昭和時代（1926-1988），在第二次世界大戰太平洋戰爭爆發前，是他最活躍、忙碌

左・松林桂月　梅花書屋　1912　設色絹本
280.2×86cm　東京宮內廳三之丸尚藏館藏
右頁左・松林桂月、荒木十畝、小坂芝田、橋本關雪、井村常山　奇石　1913　設色絹本　156×41.8cm
財團法人菊屋家住宅保存會藏
右頁右・松林桂月　山樓銷夏　1914　水墨紙本
248×91.2cm　荻博物館藏

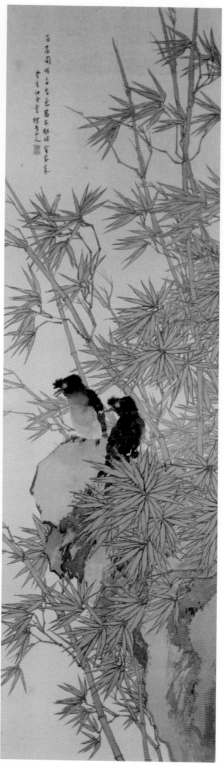

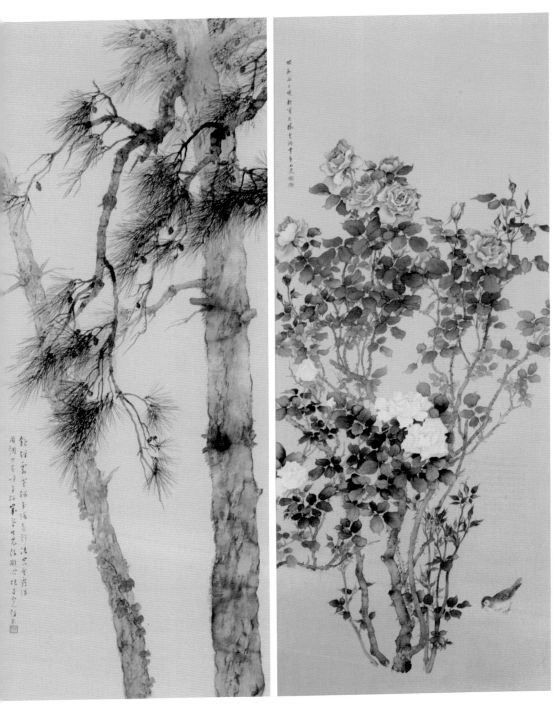

松林桂月、雪貞　不老長春　1936　水墨絹本、設色絹本　168.3×70.4cm×2　おおすいグループ蔵

左頁左・松林桂月　松林出屋　1923　設色絹本　203×51cm　下關市立美術館蔵
左頁右・松林桂月　竹林叭叭鳥　1923　設色絹本　173×51.4cm　佐野市立吉澤紀念美術館蔵

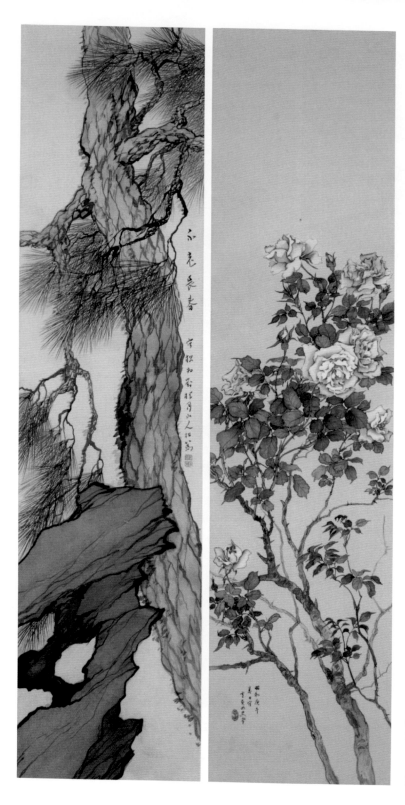

松林桂月、雪貞
不老長春
1930　設色絹本
144.2×36.3cm×2
防府毛利博物館藏

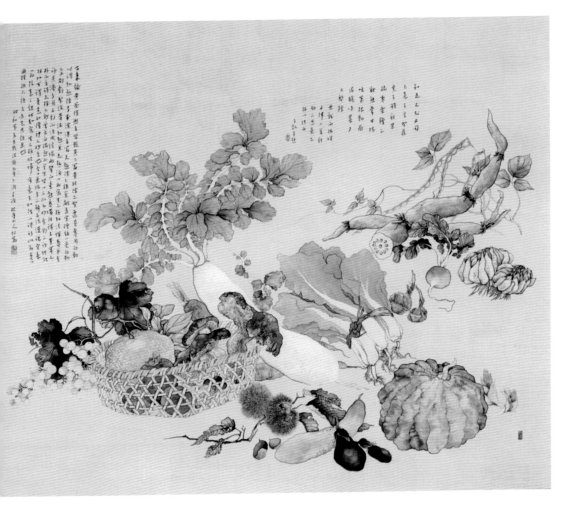

松林桂月　蔬果　1932　設色絹本　119.2×42.1cm　下關市立美術館藏

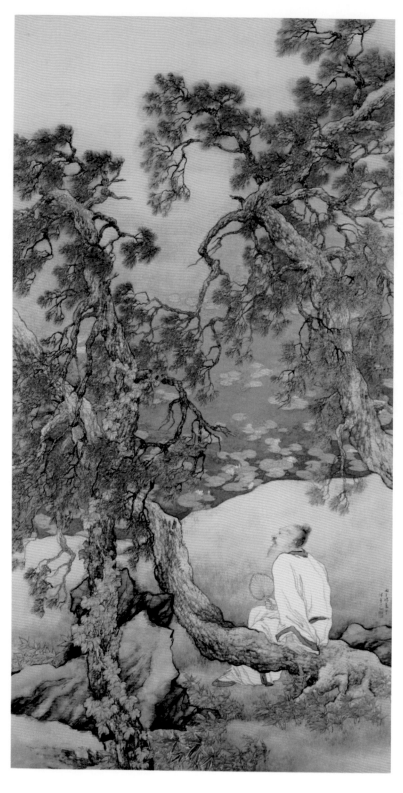

松林桂月　愛吾廬　1936
設色絹本　243.8×127.8cm
山口縣立美術館藏

右頁・松林桂月〈愛吾廬〉局部

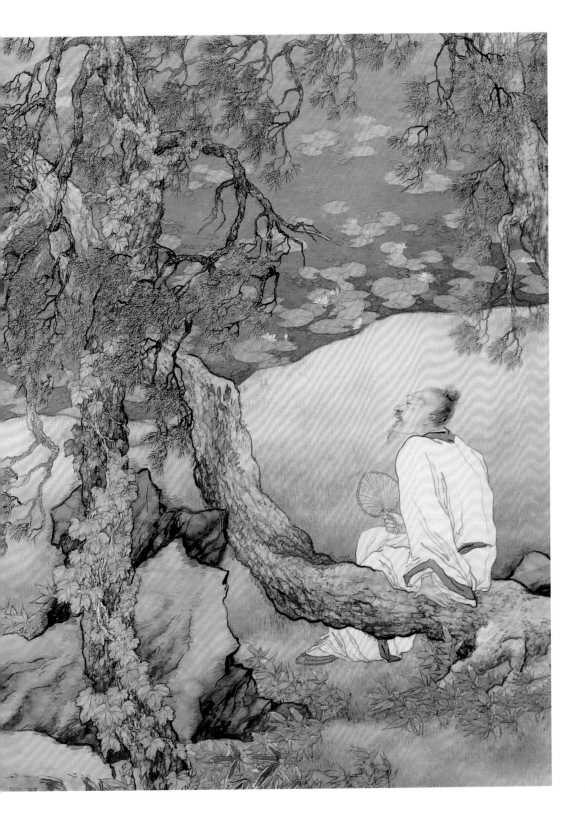

松林桂月　晩秋　1941　設色絹本　175.5×166.7cm　東京藝術大學大學美術館藏

左頁上・松林桂月　春宵花影　1939　水墨淡彩絹本　119.3×134.5cm　東京國立近代美術館藏
左頁下・松林桂月　蒼崖飛泉　1952　設色絹本　68×86.5cm　東京世田谷美術館藏

松林桂月　竹林幽趣
1956　水墨絹本
160×92cm　私人藏

右頁上・松林桂月
夜雨　1962　水墨絹本
90×112cm　私人藏
右頁下・松林桂月
夏景山水（絕筆）　1963
淡彩絹本　47.1×56.7cm
私人藏

的階段。他自東京麻布搬到世田谷，並以「櫻雲洞」命名居所；擔任日本國內及海外殖民地的美術競賽展評審，公務繁忙；創作上自師傅幽谷的畫風脫胎換骨、確立自身風格，畢生傑作〈春宵花影〉便是在此時所完成。

〈春宵花影〉勾勒出朦朧月色下、櫻花綻放枝頭的浮影，是太平洋戰爭爆發前、1939 年在紐約世界博覽會日本館美術工藝部展出的作品。關於畫題的由來，桂月說：「我的畫室〔櫻雲洞〕在被稱為櫻新町的地方，街道兩旁種有櫻花樹，每年 4 月，萬朵的花影爛漫盛開，形成一條花的隧道。入夜後漫步在花下，東坡詩句『花有清香月有陰』浮現腦海，察覺到春宵一刻真的有千金的價值。」畫家讓〈春宵花影〉的櫻樹樹幹自右下展開，以墨色濃度的遞減朝左方橫切，粗枝與樹幹可見斷續的輪廓線，而沒骨技法則全然表現於葉、花、蕾與細枝，搭配墨色濃淡及「胡粉」（將扇貝貝殼研磨成粉末進而製成的顏料）的使用，抒情性與寫實性兼備，營造出如夢似幻的纖細美感，獲得至高的讚賞。

戰後，隨著小室翠雲、橋本關雪先後在 1945 年逝世，具備詩文才情且尚活躍於畫壇的南畫家僅剩桂月一人。他致力於振興南畫並包辦企畫，在 1950 年 2 月於東京國立博物館開辦「日本南畫名作展」，期以讓普羅大眾正確認知南畫的脈絡與藝術價值。1958 年，桂月獲頒文化勳章，肯定他在近代南畫界的代表性地位，以及持續不懈推動南畫的功績。然而他並不陶醉於過去，仍然為南畫在美術界的未來感到憂心忡忡。1960 年他與矢野橋村、河野秋邨將翠雲組構的「日本南畫院」轉型成為社團法人並出任會長。以落葉知秋透露山林在秋季夕暮時分的闇沉幽深，輔以細密筆觸展現蓊鬱的〈深林〉，是他在「第一屆日本南畫院展」最初也是最後展出的紀念之作。

結語

松林明回憶祖父桂月時提到「在被竹林圍繞的櫻雲洞裡度過晚年，那模樣就好像竹林七賢遠離塵囂，遺世獨立」，而 1962 年第六屆新日展的參展作品〈夜雨〉所題寫的詩句「三更夢覺在山樓，無月前峰對影幽。老去情懷飛昔日，青燈夜與一人秋」是桂月晚年心境的寫照，當時參展的日本畫畫家均投向膠彩畫的懷抱，僅桂月一人展出水墨絹本之作。這是他對身為南畫家的立場堅定的表態，我們可看到這位詩、書、畫兼備的南畫家如何在午夜夢迴想起自身一路走來的摸索，以及面對時局變化仍貫徹南畫精神的執著，或許孤身，或許寂寥，但是堅持，但是無愧。

松林桂月
深林　1961
水墨紙本
160.5×94.5cm
東京國立近代美術館藏

Ohara Koson

小原古邨

花開鳥鳴的紙上樂園

小原古邨 53 歲的肖像攝影　東京渡邊木版美術畫鋪藏

　　當時序來到春暖時分，我們也許於風光明媚的閒適踏青裡，趁興投身花團錦簇之中；或是在雨絲風片的日常行走間，瞧見搖曳生姿的清新嫩綠、嬌豔朵朵。春季的到來除了是現實生活的可見範疇，也是聽覺饗宴的前奏──蟲鳴鳥叫愈發清晰，豐富了入耳的旋律。身處科技時代的我們隨

手便可透過握在手中的方框，攝錄下當前的片刻，然而對畫家而言，透過畫筆揮灑來捕捉目光裡所掠獲的四季更迭情境，於筆畫間勾勒鳥獸蟲魚優游草花樹木間的樣貌，是他們向觀者傾訴親切深刻的生活詩意。這股蘊含「寫生」概念的繪畫形式，以畫題而言，又以花鳥畫表現得最為淋漓盡致。

日本的花鳥畫

　　就日本美術史來看，花鳥畫在「中世」（12 世紀末鎌倉幕府時期至 16 世紀室町幕府滅亡為止）以前尚未成為獨立的畫題。它與山水畫同是自中國唐代開始傳入，初時多半為「唐繪」（中國繪畫）的水墨山水畫風；宋元兩代盛行的工筆花鳥畫初顯於室町時代，從周文、小栗宗湛乃至雪舟的創作來看，當時日本依然以漢畫系的水墨表現為主，直到安土桃山時代（1573-1603）狩野派融合大和繪手法，以花鳥為題材，繪製強調豪華絢爛畫面的金碧障壁畫，方使花鳥畫備受注目。往後經過江戶時代各家流派的多元發揮，花鳥畫在日本逐漸囊括「草蟲畫」與「毛畫」（以

小原古邨
秋海棠上的交喙
1900-1910
大短冊判錦繪
35.8×18.5cm
阿姆斯特丹荷蘭國家博物館藏

左‧小原古邨　木蓮上的九官鳥　1900-1910　大判錦繪　50.2×22.2cm　阿姆斯特丹荷蘭國家博物館藏
右上‧小原古邨　竹與雀　1900年代-1910年代　大短冊判錦繪　36.2×19cm　波士頓美術館藏
右下‧小原古邨　燈籠上的兩隻鴿子　大短冊判錦繪　13.8×8.8cm　波士頓美術館藏

小原古邨
月下的木菟
約 1915
大短冊判錦繪
34.5×18.6cm
阿姆斯特丹
荷蘭國家博物館藏

家畜、家禽為題材的作品）範疇。而提到江戶時代，便不禁令人好奇花鳥畫在浮世繪領域裡的發展。事實上，相較於役者繪或美人畫，花鳥版畫作品數量甚少；若要說集大成者，當屬歌川廣重，據說他在1832年以降製作了六百件以上的花鳥畫作品。

日本花鳥畫真正迎來全盛時期則是要到明治・大正年間，係因明治維新以來，繪畫作品一方面成為庶民表現自身文化水準的擺設，另一方面在「殖產興業政策」（明治政府透過國家權力和資金以推行資本主義，做為推動國家現代化的政策之一）下，花鳥畫的圖象元素成為陶器、染織織品等工藝品設計的參考圖騰，以做為「日本製品」的象徵。在一批批外銷歐美的日本商品中，畫家小原古邨的花鳥木版畫作品倍受歡迎，歐美人士紛紛醉心於他筆下動植物展露的生命力溫度，以及畫面滿溢的華美色彩。

然而，小原古邨這位揚名海外的花鳥畫家事實上不太為日本國內所知。探究原因，其一是他的作品以外銷海外販售為主，使得日本國內少見與其有關的收藏；其二是日本關於浮世繪的研究仍以江戶時期的版畫史為主流，較少梳理明治時代以降的脈絡。因此，與古邨有關的首次系統性專題展覽，為1998年東京平木浮世繪美術館（已於2013年閉館）推出的「小原古邨的世界—深獲西洋喜愛的花鳥畫」，而神奈川茅崎市美術館為紀念開館

小原古邨　鴿子　約1910　大短冊判錦繪　36.2×18.6cm
私人藏

廿週年，於2018年秋季推出「原安三郎收藏・小原古邨展—花與鳥的伊甸園」是時隔廿年為日本美術界捎來的提醒；2020年在東京太田紀念美術館舉辦的展覽「小原古邨」則集結館方、東京渡邊木版美術畫鋪與私人的收藏，首次以約一百五十件含括版畫、畫稿、試摺（試作版）等作品向世人介紹這位畫家的全貌。

小原古邨
鶴的親子
約 1910
大短冊判錦繪
36.8×18.7cm
私人藏

明治期：肉筆畫→木版畫

本名小原又雄的古邨，明治10年（1877）2月9日出生於自江戶時代以來有「加賀百萬石」之稱的石川縣金澤市，家族本為仕職於加賀藩本多家的家臣，因此父親小原為則在該家族中擔任「右筆」（文官職稱，本是幕府時期於武家擔任文書代筆的祕書型工作，至近代則是公文處理與記錄的事務官）。古邨約莫於1890年遠赴東京，拜入以花鳥畫聞名的日本畫家鈴木華邨門下；其中詳細的經緯目前雖尚無定論，但較多關於兩人結識的推測，是華邨在1889至1893年間赴石川縣工學校（現石川縣立工業高等學校）擔任繪畫與圖象設計教師，而古邨為當時的在校生。

將時間的軸距稍微拉長來討論當時花鳥畫的社會環境條件時，可發現1887至1906年這段橫跨明治20年代至30年代的期間，是花鳥畫譜出版興盛的時期，而風潮形成的背景即為前述所提到的：因應殖產興業政策所帶來的相關工藝裝飾需求，職人們紛紛參考前人所留下的畫譜、繪本之圖案元素。在這波「設計圖冊」中，又以花鳥畫聞名的四条派畫家、同時也是帝室技藝員的幸野楳嶺出版數量最多，如1881至1886年問世的《楳嶺百鳥畫譜》、《工業圖式》、《楳嶺畫譜》，以及1889年的《千種之花》、《亥中之月》、《楳嶺菊百種》；亦可見河鍋曉齋1881年的《曉齋樂畫》、渡邊省亭1890至1891年發行的《省亭花鳥畫譜》，以及今尾景年1891年的《景年花鳥畫譜》。

我們可以想見，正值畫業修業期的古邨也攝取了這些畫譜的養分，從他的作品構圖裡，如〈菖蒲花下的翡翠〉與〈柳上油蟬〉，確實也可見參照《楳嶺畫譜》裡〈魚狗〉與〈蟬・螳螂〉的蛛絲馬跡。目前古邨畫業可追溯確認的出世最早時間點，是1899年廿二歲的他以〈寒月〉、〈後醍醐帝〉、〈春色〉與〈狐猿〉參展日本繪畫協會和日本美術院10月在上野舉辦的「第七屆日本繪畫共進會・第二屆日本美術院連合會畫共進會」，並以〈寒月〉獲得三等褒狀；自此至1902年，連續六屆的展會都可見他以「肉筆」（手繪）的日本畫作品展出，也自隔年10月的第九屆展會起，連續獲得二等褒狀。不過在當時，每項獎次頒予的人數有逐年增長的趨勢，因此作品得獎並不代表受到高度讚賞。有感於被湮沒於人群之中，古邨開始思考自身未來的新可能，摸索其他可以一展身手的場所；此時，與費諾羅薩的結識為他帶來的轉機。

古邨在當時任教於東京帝國大學、兼任帝室博物館顧問的美國學者費諾羅薩建議下，創作重心從過去的肉筆日本畫轉向浮世繪的花鳥版畫，並以外銷為主，將舞台放諸海外。箇中的契機則不得不提到他最初的花鳥木版畫——現藏於東京國立國會圖書館、全冊共十圖的繪本《花鳥畫帖》，

小原古邨
百合上的蝶
約 1910
大短冊判錦繪
37×19.3cm
私人藏

上・小原古邨　櫻垂枝的燕・山茶花中的四十雀・蓮下鷦　大判錦繪　私人藏
下・小原古邨　柿下的目白・山吹的雀・芥子　大判錦繪　18.9×34.4cm　阿姆斯特丹荷蘭國家博物館藏

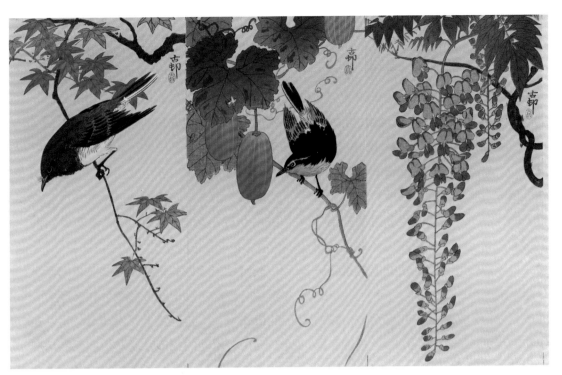

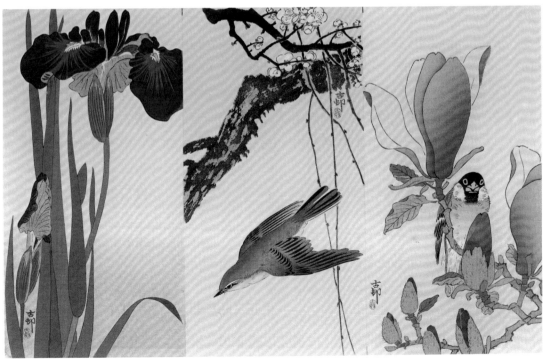

上‧小原古邨　紅葉與大瑠璃‧烏瓜與黃鶲‧藤　約 1910　大判錦繪　私人藏
下‧小原古邨　菖蒲花‧梅與鶯‧木蓮與日雀　大判錦繪　私人藏

由浮世繪商小林文七負責印刷及編輯，於1901年8月23日發行，而小林文七與因自身興趣而致力引介、推廣日本美術的費諾羅薩熟識，推測他便是牽線古邨與費諾羅薩之間的關鍵人物。畫家自1905至1912年開始與「滑稽堂」的秋原武右衛門及「大黑屋」的松木平吉兩位製版師合作，以「古邨」落款，陸續發表了三百件以上的作品。此時期的作品畫面多半採淡色調的背景——又以淡灰色最為常見——描繪鳥獸靜佇的姿態，在靜謐的氛圍下充分還原肉筆畫的筆致。

說到還原肉筆畫的筆致這點，一般為人所知的浮世繪版畫製作過程，是畫家將以墨繪製輪廓線的「版下繪」交給製版師，接著製版師會將其貼合木板以雕刻成「版元」。然而，古邨從未學習過有關浮世繪師的相關創作技巧，因此他採取迥異於傳統的方法：在絹本上創作等同於原畫作的肉筆畫稿，忠實再現畫面的色澤與線條，之後再以「濕版攝影」（源自19世紀的攝影技術，於安政年間〔1854-1860〕傳入日本；拍攝時在光滑玻璃面板塗上感光藥料後再進行顯影）製作版下繪。從現存的畫稿，好比〈石榴上的四十雀和獨角仙〉及〈葡萄與山雀〉的筆致與配色，能夠探悉古邨在日本畫技法的紮實訓練，而畫家為了以版畫再現花鳥畫的微妙色澤與筆觸變化，不厭其煩地檢視試作的效果，他現存的試摺如〈跳舞的狐狸〉便可見畫家在狐狸的腹部與背部寫下關於毛髮印製改進

的指示。

值得一提的是，古邨此時期的作品所運用的浮世繪技術與形式可見歌川廣重的影子，尤其在雨景的表現上更是如出一轍，例如有西方寫實畫風的〈雨中的桐下雀〉可見以淡淡黑色的線條表示雨水落下的軌跡；細看〈雨中的五位鷺〉時，施以胡粉的纖細、垂直線條及水面無數的波紋，刻畫出急驟雨幕裡光線折射的視覺與空間感。

說到水，水域的景致是古邨入畫的常見對象，好比〈月下的五位鷺〉和〈瀑布中的鶺鴒〉。「五位鷺」即為夜鷺，是常見於河川、水池的夜行性水鳥，叫聲與烏鴉相似；在〈月下的五位鷺〉裡，鳥兒以單腳佇立於水中，牠的眼神看似昏昏欲睡，實際上正在搜尋水面下的魚姿。〈瀑布中的鶺鴒〉以瀑布傾瀉而下的流勢做為背景，畫家在前景中央以色彩的濃淡勾勒出波濤洶湧乃至水花濺飛的動態，激揚水勢打在岩石邊上，愈發突顯了鶺鴒的嬌小靈巧與可愛。除了鳥類生態，也可見其他動物與水的互動，〈長臂猿親子〉與〈猿猴捉月〉便是藉猴子水中撈月的寓言故事描繪親子或猴群間的情感連結，消弭故事的悲慘結局意涵。

大正・昭和期：「新版畫」

浮世繪傳統木版畫到了明治末期，因攝影與新聞繪畫的蓬勃發展而漸顯衰退，伴隨各家版元製作的頹勢，古邨的創作也處

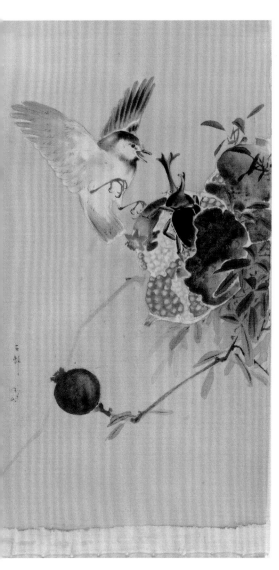

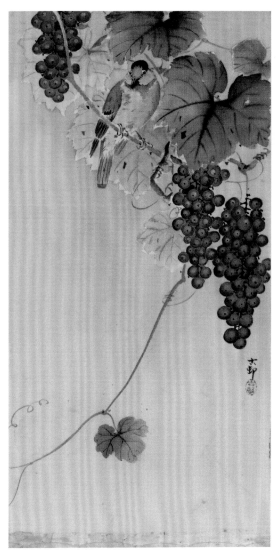

小原古邨　石榴上的四十雀和獨角仙　設色絹本　35.4×18.7cm　私人藏
右·小原古邨　葡萄與山雀　設色絹本　37.3×18.8cm　私人藏

小原古邨　跳舞的狐狸（試摺）　1900 年代 -1910 年代　大短冊判錦繪　私人藏
右・小原古邨　跳舞的狐狸　1900 年代 -1910 年代　大短冊判錦繪　36.3×19cm　波士頓美術館藏

右頁・小原古邨〈跳舞的狐狸〉局部

小原古邨　雨中的五位鷺　1900-1936　大短冊判錦繪　36.9×19cm　阿姆斯特丹荷蘭國家博物館藏
右・小原古邨　月下的五位鷺　1900-1910　大判錦繪　50×21.7cm　阿姆斯特丹荷蘭國家博物館藏

左頁・小原古邨〈雨中的五位鷺〉局部

小原古邨
雨中的桐下雀
約 1910
大短冊判錦繪
36.1×19cm
私人藏

小原古邨
瀑布中的鶺鴒
1900-1930
大短冊判錦繪
34.3×18.9cm
阿姆斯特丹
荷蘭國家博物館藏

小原古邨　長臂猿親子　約 1910　大短冊判錦繪　36.5×19.1cm　私人藏
右‧小原古邨　猿猴捉月　1910-1920　設色絹本　40.5×16.7cm　波士頓美術館藏

左頁‧小原古邨　石榴上的鸚鵡　1925-1936　大判錦繪　36.4×24.1cm　阿姆斯特丹荷蘭國家博物館藏

於停滯狀態。邁入大正時期（1912-1926）的他改以畫號「祥邨」專注投入在肉筆畫的製作，探查此時期的少數作品，如樣版寫記為「大正 15 年（1926）10 月 30 日」的〈夜櫻下的木菟〉，其灰色基調的背景維持著近似明治時期的作風。

1926 年 12 月 25 日，日本進入昭和年代，即將邁入半百的古邨與以復興傳統木版畫為目標、經營「渡邊版畫店」的渡邊庄三郎合作，沿用畫號「邨祥」，再次投入花鳥版畫創作，成為推動「新版畫」的成員之一；同時他也在酒井好古堂與川口商會的合版，以「豐邨」之名發表作品。此時期的他一改過往使用的短冊判、大短冊判尺寸，以大判錦繪為主，與明治時期強調再現日本畫的淡雅色韻相比，題材多為四季花鳥，構圖展露明亮華美色彩下的灑脫與趣味感，即便是秋冬的蕭瑟，也可見飽滿的生命力自畫中傾瀉而出。

1940 年以前，在美國等海外各地舉辦的版畫展覽都可見古邨的作品展列其中，他的銷售成績往往也比其他畫家來得亮眼。例如 1933 年在波蘭首府華沙舉辦的國際版畫展覽會，古邨的〈石榴上的鸚鵡〉在全然黑幕裡，以「空摺」（強烈表現凹凸感的技法）表現白羽翼鸚鵡單腳立於石榴枝幹上，獲得超高人氣的讚賞。

尾聲

隨著年齡漸長，體力逐漸下滑，古邨自 1942 年退居幕後，過著隱居生活。1945 年，他在即將迎來六十八歲生日的前一個月，於東京豐島區雜司谷町六丁目 114 號的自宅中逝世，最終長眠於故鄉金澤的仰西寺。這位在日本國內有「幻之繪師」之稱、以花鳥版畫享譽 20 世紀上半葉歐美畫壇的畫家，或許生命故事猶待沉吟章句，然而書寫已然開始，篇章全貌指日可待。

小原古邨　貓與提燈　1930　大判錦繪　私人藏
右頁左上·小原古邨　雪中群鷺　1927　大判錦繪
36.2×23.6cm　阿姆斯特丹荷蘭國家博物館藏
右頁右上·小原古邨　夜櫻下的木菟　1926　大判錦繪
38.8×26.4cm　波士頓美術館藏
右頁左下·小原古邨　椿與白文鳥　1929　大判錦繪
東京渡邊木版美術畫鋪藏
右頁右下·小原古邨　紫陽花與蜂　大判錦繪
東京渡邊木版美術畫鋪藏

近代日本美人畫家
Kaburaki Kiyokata
鏑木清方
懷藏眷念的繪畫世界

在鎌倉雪之下自宅的鏑木清方　1962（攝影：片山攝三）

乘坐造形復古摩登的「江之電」，身體隨著電車叮噹的節奏搖晃，在小鎮日常鱗次櫛比的夾道簇擁，以及湘南潮浪波光瀲灩的湛藍律動中，列車駛入離東京僅一小時車程、閒適沉靜的古都鎌倉。走出鎌倉車站，在老鷹盤旋的蒼穹下沿著電線桿上的指示字樣，逐漸脫離小町通商店街的喧

嘩。一幢日式建築端正地坐落在清靜的雪之下一丁目，於 1998 年 4 月開館的鎌倉市鏑木清方紀念美術館前身，是近代日本畫巨匠鏑木清方 1954 年獲得文化勳章後，購置做為畫室並從此長居至 1972 年的住所。木格門、竹圍籬、種滿紫陽花與桂花的庭園，這裡是他口中「待在屋內可以很閑靜，出門後隨即走入熱鬧的地方」。

插畫家清方

　　觀眾在美術館內欣賞畫作、感受空間氛圍的同時，得以遙想畫家的生活，以及其對東京的懷想。之所以會說清方對東京抱持著一份懷想，係因明治 11 年（1878）8月 31 日出生於東京神田佐久間町的他，一直到牛込矢來町（現東京新宿區矢來町）的自宅在戰禍中被殃及而燒毀，才於 1946 年移居鎌倉安享天年。清方可以說是道道地地的東京人，也不難想像目睹過往美好的明治・大正時代東京風景因關東大地震與第二次世界大戰空襲而消逝的他，何以終生投入描繪東京下町風俗或當世時尚的美人題材。然而，以美人畫為世人所熟知的清方，最初是以插畫為業，他

鏑木清方
一葉女史之墓
1902　設色絹本
128.7×71cm
鎌倉市鏑木清方
紀念美術館藏

鎌倉市鏑木清方紀念美術館入口一景
（攝影：何政廣）

鏑木清方畫室於美術館內部陳設一景（攝影：何政廣）

在〈湯島的住居〉文中自述：「我在迎來成年之際，大約是一直到年滿十九歲的時候，無論如何都想以插畫家立世的志向如臍帶相連般固著。自開始習畫以來的六年間，這裡〔湯島〕成為我逐漸獨立並展望未來的起始之地。」

本名條野健一的畫家在十三歲進入「最後的浮世繪師」月岡芳年弟子水野年方門下，臨摹師傅依循浮世繪技法的插畫與寫生之作；兩年後，年方授予其雅號「清方」，並開始為《大和新聞》製作通常與內文無直接關係的小型插圖「コマ繪」，而正式的插畫創作則是 1894 年為破笠在《大和新聞》連載的〈鬼薊宇之助〉所繪製的作品。1895 年，清方因繼承母親婦美娘家——擔任淺草第六天神社（現東京台東區藏前第六天榊神社）神主一職的鏑木家家督之位而改姓，正式成為日後活躍於

藝文界的「鏑木清方」。

進一步細究清方走上繪畫之路的淵源，父親條野採菊（本名傳平）扮演至關重要的角色。在《鏑木清方文集一・製作餘談》的〈說自作〉中，清方提到：「我的父親是江戶末期的文人，耳濡目染下，少年的我也對各式讀物懷抱深厚興趣，但父親並不希望我成為文字工作者，因此時常勸我朝向繪畫發展，並為我設想具體辦法，讓我就近向在他經營的新聞社裡負責繪製插畫的芳年弟子年方拜師。」

江戶時代至明治年間逐漸自由開放、邁向現代化的社會風氣，讓新聞或雜誌刊物更趨多元。然而在攝影還未普及的那個年代，插畫擔負著將文字內容視覺化的傳播工作，被視為是呈現絢爛華麗世界的新興職業。享譽藝文圈和新聞界的條野採菊為《東京日日新聞》（現《每日新聞》）的

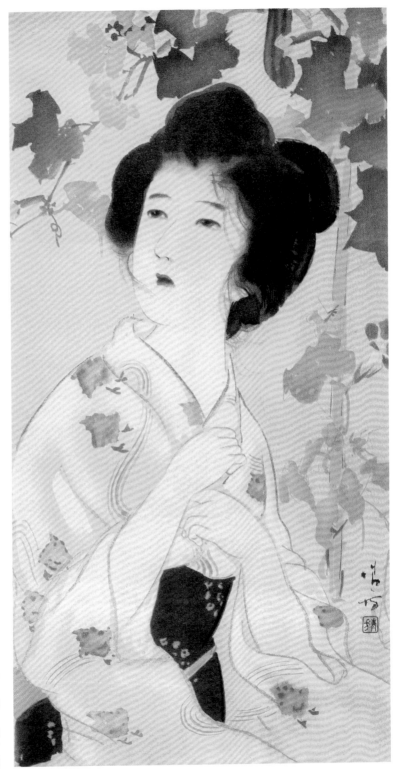

鏑木清方　秋臨
1915 年 9 月
色刷口繪
收錄於《講談雜誌》
第 1 卷第 6 號
鎌倉市鏑木清方
紀念美術館藏

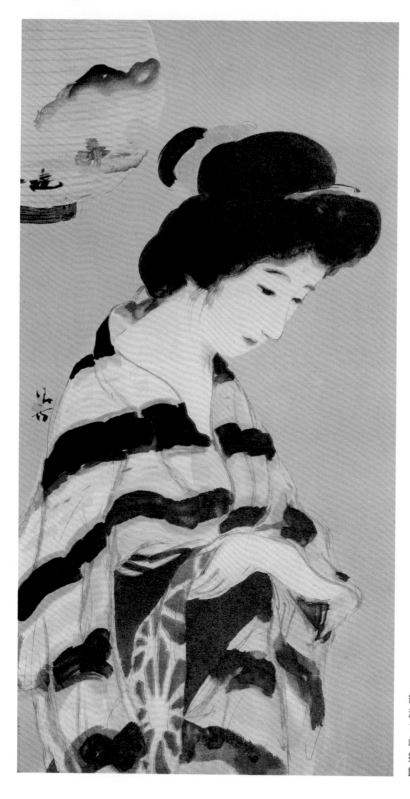

鏑木清方
清方畫譜之七：盆堤燈
1916 年 7 月　色刷口繪
收錄於《講談雜誌》
第 2 卷第 7 號
鎌倉市鏑木清方紀念美術館藏

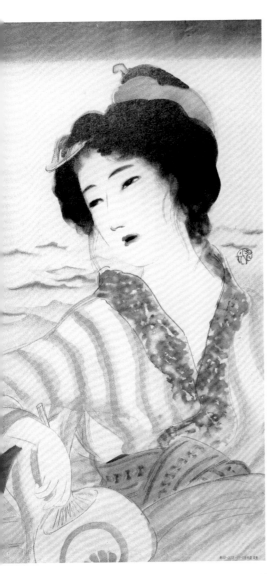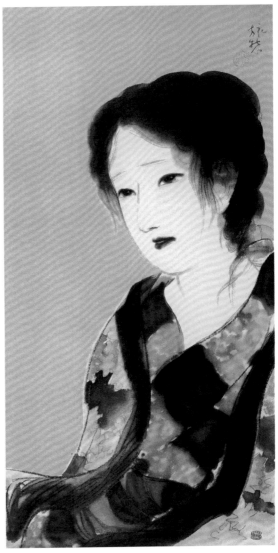

鏑木清方　清方畫譜之八：戀之湊　1916 年 8 月　色刷口繪　收錄於《講談雜誌》第 2 卷第 8 號
鎌倉市鏑木清方紀念美術館藏
右・鏑木清方　清方畫譜之十：旅愁　1916 年 10 月　色刷口繪　收錄於《講談雜誌》第 2 卷第 10 號
鎌倉市鏑木清方紀念美術館藏

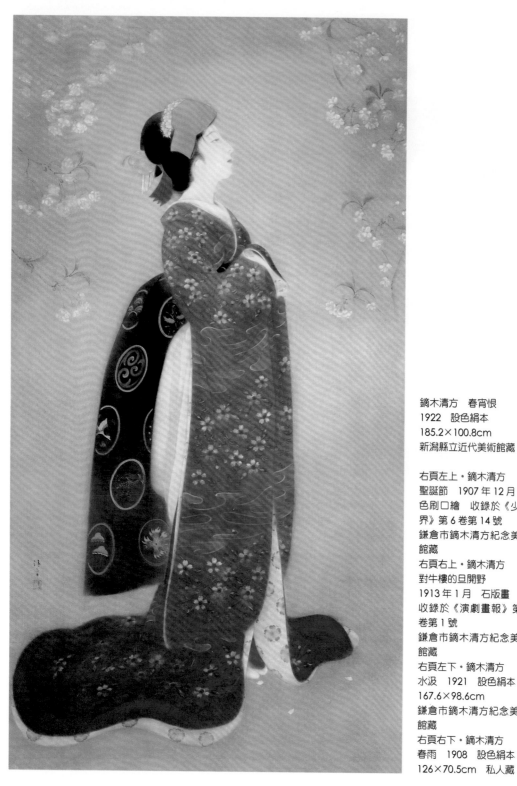

鏑木清方　春宵恨
1922　設色絹本
185.2×100.8cm
新潟縣立近代美術館藏

右頁左上・鏑木清方
聖誕節　1907 年 12 月
色刷口繪　收錄於《少女
界》第 6 卷第 14 號
鎌倉市鏑木清方紀念美術
館藏
右頁右上・鏑木清方
對牛樓的旦開野
1913 年 1 月　石版畫
收錄於《演劇畫報》第 7
卷第 1 號
鎌倉市鏑木清方紀念美術
館藏
右頁左下・鏑木清方
水汲　1921　設色絹本
167.6×98.6cm
鎌倉市鏑木清方紀念美術
館藏
右頁右下・鏑木清方
春雨　1908　設色絹本
126×70.5cm　私人藏

創刊成員之一，更於 1886 年以發行人的身分獨自創辦《大和新聞》。他時常帶著清方出席劇場的記者招待會，讓自家兒子有更多機會親近劇評家、著名文人。我們可以認為，了解圖象傳播未來趨勢的採菊是洞察孩子的天賦後予以悉心栽培。

出席這些場合確實對清方的生涯發展有所助益，他在席間結識小說家岡鬼太郎，更受其委託而進入《東北新聞》為彼時連載小說的作者們繪製插畫，切合劇情的生動細緻畫面廣受好評，讓他逐漸累積名氣。至 1903 年左右，在《人民新聞》、《讀賣新聞》、《講談雜誌》、《歌舞伎》、《新小說》、《九州日報》、《文藝俱樂部》等報章雜誌都可見清方的創作；其中，與浪漫派小說家泉鏡花合作的一系列美人口繪（融合西方石版印刷與浮世繪木刻傳統的版畫類型，在當時常做為小說單行本卷首插畫）更是讓他奠定插畫家的地位。

追求「自由的創作」

歷經十年光陰，清方達成幼時立下的目標，成為人氣插畫家。然而，插畫是一項必須依據小說、劇作文本進行描畫的工作，清方在過程中逐漸感到束縛，萌發運用畫筆創造、表現自身獨特美感世界的「自由的創作」念頭。他在 1897 年加入由來自各種流派的青年插畫家所組成的書畫研究會「紫紅會」，彼此交流喜愛的手

繪作品；這一年也是清方以日本畫處女作〈寒月〉參展同好間所舉辦的展覽會。對於這件描繪稚嫩的幼童牽著抱著三味線、看起來身姿貧弱的盲瞽女子，在高懸於冷冽夜空的月光照耀下徐行在深川木場，流露出一種靜謐氛圍的畫作，畫家在〈市民的生活〉裡自述會以庶民主題創作是具有深厚的因緣，而這是他「初次在人前展現自我的處女作，雖然回想創作當時的手法可能稚嫩到非常幼稚，但卻是純真心性的展露」。

紫紅會在 1901 年改組為「烏合會」，會員們彼此教授自身流派的繪畫技巧，並於每年春夏兩季舉辦展覽，發表日本畫作品。清方在隔年 10 月以〈一葉女史之墓〉參加第五屆烏合會展。根據畫家在《清方畫集》的〈自作自解〉，我們可以知道他自從閱讀了泉鏡花的短文〈一葉之墓〉後，便時常到樋口家在築地本願寺的墓地供奉祭拜，每每佇立於前，在香煙裊裊的繚繞中追思、尋覓美登利（樋口一葉作品〈比肩〉的女主角）的幻影，成就這件「虛實交錯的幻想之作」；經過六十年後，清方在〈烏合會〉文中更表明「這是我創作生涯的源頭」。

同年，他以〈孤兒院〉在第十三屆日本繪畫協會・第八屆美術院聯合繪畫共進會展覽中獲得銅牌，這讓他更確定轉換跑道，朝向以日本畫畫家之姿自由地選擇創

〔右頁〕
左・鏑木清方　寒月　1897　設色絹本　66.6×29.7cm　鎌倉市鏑木清方紀念美術館藏
右・鏑木清方　春之立場茶屋（金澤春景）　大正末年　淡彩紙本　121.2×30.9cm　鎌倉市鏑木清方紀念美術館藏

烘は龍流してわさかな追ひ
池の掃が走つれんこばいと
言ひ捨てに立出つる美夢術の客
正たうれけよ天邊そ
美くと思ひぬ
たけくらべ

鏑木清方　〈比肩〉的美登利（《苦樂》封面原畫）　1949　設色絹本　29.7×27.4cm　私人藏

右頁・鏑木清方　孤兒院　1902　設色絹本　186.5×116.8cm　鎌倉市鏑木清方紀念美術館藏

作題材。

清方與官展

自 1907 年由官方所主辦的文部省美術展覽會開辦以來，歷經 1919 年廢除文展、改設帝國美術院美術展覽會，直至 1958 年日本美術展覽會社團法人化，清方從最初自首屆文展落選，爾後屢獲肯定，更在文展期間以〈在驟雨中行走〉贏得「展現浪漫主義與寫實主義調和的生命力」美譽；改制成為帝展後，他因豐富的歷練而被聘任為帝展的審查委員，並在 1927 年因〈築地明石町〉一作獲得第八屆帝展的帝國美術院獎，旋即成為帝國美術院的會員。清方在這半世紀以來的官展演變中，因不樂見產生繪畫的派閥或塾閥優越意識，積極參與各項改革。

值得注意的是，於第九屆文展獲得最高獎項的〈在驟雨中行走〉被認為是清方在日本畫畫壇的出世之作。該作是畫家某日從當時位於日本橋濱町三丁目的自宅，經不忍池至上野的途中遇上午後雷陣雨，對池中的蓮花與葉瓣隨著雨勢激昂擺盪的模樣甚感趣味，因此透過鈴木春信風格的女性為抵抗風雨、斜撐雨傘行走在池畔旁的姿態，勾勒出那場驟雨在他心目中的景象。遺憾的是，這件佳作在關東大地震中遭逢飛焰而燒毀殆盡，現僅可透過兩件底稿揣摩原貌。

外國人居住地的明石町對清方來說是如同理想鄉的存在。在被泉鏡花讚譽「讓人打從心底感受到美好」的〈築地明石町〉中，清方以幸田露伴的小說《滔天浪》為本，由泉鏡花介紹的江木ませ子擔任模特兒（另有一說是ませ子的藝者姐姐江木榮子），結合長女清子拉攏衣袖的姿勢，描畫在初秋晨霧中一名盤起「夜會卷」髮髻的女性佇立回望遠方的姿態，流沁出優婉清淑的氣度。對畫家來說，「築地明石町」並非指涉地名，而是「將詞語和現實感官結合的命名」，是「被雲母色雲靄籠罩的築地沿海，早晨的清冷滲入盤起髮髻的女人肌膚，她拉緊衣袖，回頭望著遠方，眼中映照出清澈的秋日」。

在這段伴隨官展的歲月裡，清方也持續探索新的創作領域。他在 1916 年加入由日本畫畫壇中堅份子所組成的「金鈴社」，嘗試風景或生活風俗題材，好比捕捉人們在凜冬的小河中清洗蘿蔔的〈雪空〉，完美地傳遞出那股冰涼凍感；在〈夕立雲〉裡可見烏雲層疊、漫布，但整體色彩的暈染與柔軟筆觸所勾勒出的明晰感，讓人難以判斷是風雨將至還是雨過天晴，又或者就像川端康成在小說中寫到的「山麓即使是晴天，山頂也摘不了微雨的帽子」，唯一可以確定的是，溽暑的水蒸氣正從畫面飄散而出，彌漫在觀者的視覺空間。

相較於官展脈絡裡以大型作品為中心的「會場藝術」，或是屋內裝飾的「凹間藝術」（凹間又稱「床之間」，指稱在日式建築中於和室一隅所設計的一處內凹空

鏑木清方　築地明石町　1927　設色絹本　173.5×74cm　東京國立近代美術館藏
右・鏑木清方　濁江（局部）　1934　水墨淡彩紙本　每頁26.2×35.5cm　鎌倉市鏑木清方紀念美術館藏

鏑木清方　註文帖（局部）　1927　水墨淡彩紙本　每頁 25.1×34cm　鎌倉市鏑木清方紀念美術館藏
右・鏑木清方　雪空　1921　設色紙本　163.2×46cm　鎌倉市鏑木清方紀念美術館藏

上・鏑木清方　夕立雲　1922　設色紙本　45×68.9cm　鎌倉市鏑木清方紀念美術館藏
下・鏑木清方　朝夕安居・晝　1948　設色紙本　42.2×60.5cm　鎌倉市鏑木清方紀念美術館藏

間，多以掛軸、花藝或盆景裝飾），清方提倡「桌上藝術」，範疇遍及畫卷、畫冊、雜誌的口繪或大眾取向的木版畫本、戲劇繪畫等，強調藝術的親切性。他在大正年間出品的〈夏的回憶〉與《金澤繪日記》，以及昭和時期所作的《註文帖》、《濁江》和〈朝夕安居〉均是其桌上藝術的代表作。

清方的美人們

　　清方在晚年稱自己的創作是「玩賞市民風情」，事實上，這份「玩賞」蘊藏著畫家深刻的牽掛。1923 年 9 月 1 日中午時分發生的關東大地震，讓東京在天搖地動後陷入一片火海，年屆四十五歲的清方目之所及盡是一片斷垣殘壁的焦土，熟悉的東京下町街景、日常生活與文化風情全然消逝；他經驗了災後復興，但相較於眼前摩登的市容，他更對以往殘留江戶風俗色彩的東京樣貌有著強烈的懷想。為了捕捉並延續腦海裡的昔日念想，清方投入明治以來美人畫與時代風俗的變遷考究，而兩年後參展第六屆帝展的〈朝涼〉可以說詮釋了他對自身創作領域的再認識。

　　對於〈朝涼〉，清方這麼說：「早上時分，偶然發現了一縷淡淡的殘月掛在天空。我將陪我一起散步的長女收進畫中。」穿著淡紫色夏季和服的

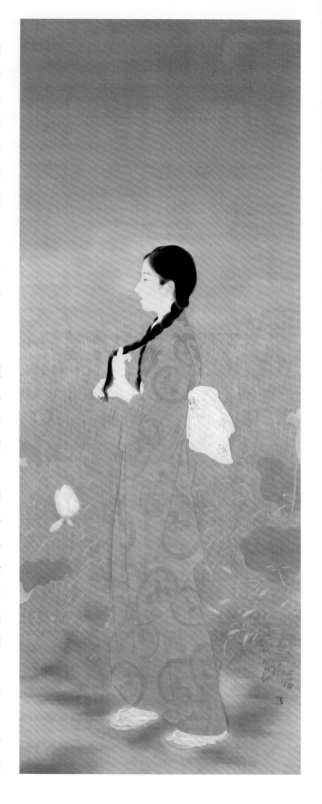

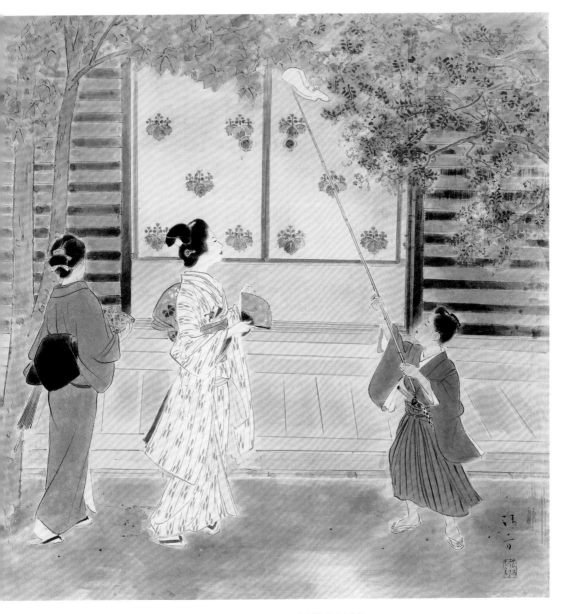

鏑木清方　夏的武家屋敷　1957　設色紙本　56.8×55.3cm　山種股份公司藏

左頁・鏑木清方　朝涼　1925　設色絹本　129×83.5cm　鎌倉市鏑木清方紀念美術館藏

清子在充滿綠意、散發光輝的早晨時光，陪著父親一同在位於現今橫濱市金澤區的別墅「游心庵」附近散步。她直視前方的清秀側顏似乎若有所思，而這份猶豫也隱透在她把玩著垂落辮子的手，以及有些內八、遲疑不前的腳步。綻放在白色腰帶上的粉嫩花草映襯著這位十六歲少女的花樣年華，背景裡的一朵白蓮花苞或許正是畫家藉以象徵女兒將如出水芙蓉般，自清新可愛逐漸成熟為嬌柔豔麗的女性。順道一提，橫濱的金澤對清方來說有著僅次於東京的親切，他早在年幼時便因歌川廣重的風景畫系列「江戶名所圖會」對該地心生嚮往，但他直到 1918 年才為了避暑而帶著家人首次到該地旅行──也是促成兩年後購置別墅「游心庵」的機緣。

正如林怡利在〈文學與藝術的浪漫邂逅：鏑木清方「泉鏡花系列」口繪美人版畫初探〉裡提到的，清方以膠彩畫形式呈現在日常生活空間中的美人們，有著情節性的延續動作或特定的姿勢，表露清新脫俗、明豔動人、略顯憂愁或者浮華散盡的多元神情。這些以擷取敘事情節片段般蘊含女性深厚情感的創作，與他的家學淵源及早年做為插畫家所培育出的文學素養有很大的關係。

結語

清方在六十八歲時因戰禍牽連而不得不另覓居所，之所以選擇鎌倉，一方面符合他對擁有美麗水景的城市之喜愛，另一方面或許是一種憶舊的追尋；他期盼回歸單純素樸的日常，認為「人總是會有心生嚮往，卻遲遲未能到達的地方。……我想做的事並不複雜，僅是在這個城市散步罷了。當我散步時，總不禁想走進一旁的岔路、前方的小徑，或是穿過小巷子一窺究竟」。對橫跨明治、大正和昭和三個時代的清方來說，他是東京這座城市從江戶風情邁向現代摩登社會的見證者，始終記著在那「還未有高樓大廈的時代裡，東京隨處可見一望無際的天空。蓄滿水的小池塘映照著那片廣闊天空，池邊的日式小屋內有位頭髮半白的老婦，她取下身旁堆積如山的草雙紙，向身穿和服的男子解說畫作的樣貌，讓我想起很久很久以前的往事」。

無論是做為插畫家，或是日後轉型成為一代日本畫大家，清方自始至終運用著從水野年方習得的浮世繪風格，搭配西方繪畫的技巧，刻畫出蘊含時代意義與文學特質的人物心理。因此，他畫筆下優美的女性形象、栩栩如生的百姓生活、名人肖像畫與得自文學著作靈感的各式作品，以及隨筆文集，是他融入自身在繪畫的研究心得，更是其對美的憧憬和當時代都市風俗的感懷投射，藉此帶著世人遙想曾經。

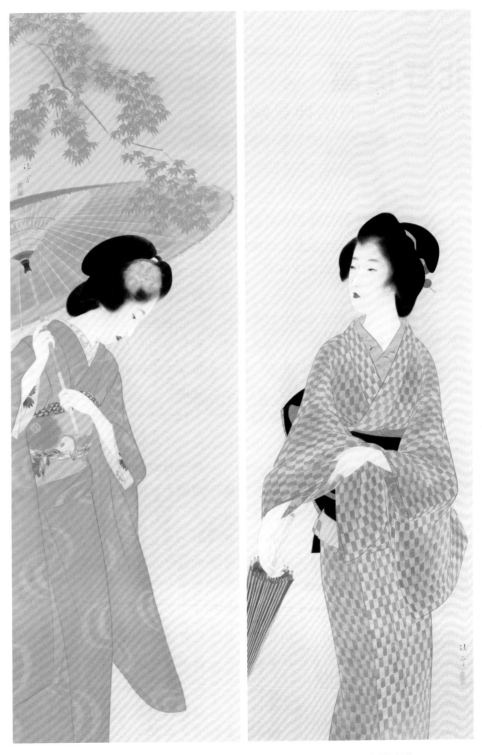

鏑木清方　明治時世粧　1940　設色絹本　128.8×41.4cm×2　鎌倉市鏑木清方紀念美術館藏

瑰異畫家

Kitano Tsunetomi

北野恒富

浪花情緒下的精神見解

　　眼看著日子緩緩步入與農曆 7 月相隨的 8 月，在這個總帶有許多神祕色彩的「鬼月」裡，「現正巡迴至大阪歷史博物館的主題特展『瑰異繪展』真是應景啊」，我這麼想著。

　　自「瑰異繪展」首站東京國立近代美術館於 2000 年年底預告展覽消息以來，我便每隔一段時日追蹤瀏覽它的官方網站，期待不已。如同「瑰異」（あやしい）所蘊含的釋義，展品均具有頹廢、妖豔、神祕、怪誕裝飾（grotesque）、情色（erotic）氣質，與既往普羅大眾一見傾心的純粹、理想之美認知大相逕庭。展覽以三個章節布署一百六十件作品，先是透過歌川國芳、月岡芳年與河鍋曉齋等人的妖怪畫呈現「在動盪時代尋求活下去的動力（幕末～明治）」；接著以青木繁、鏑木清方、上村松園和甲斐庄楠音等畫家筆下的人物場景，帶出「如繁花盛開般的個性與慾望表現（明治～大正）」，並細分子題表露畫家「為愛患得患失的內在情緒」、「對神話的憧憬」、「對異界之境的想像」、「對世俗表象之『美』的反抗」與「一途和狂氣」；最後藉著荻島安二和小村雪岱

的插畫作品，引導出 1923 年關東大地震過後兼具現代感與頹靡感的「社會與人心的變化（大正末～昭和）」。這些作於 19 世紀後期至 1930 年代間的繪畫、版畫、雜誌和書籍插圖，帶著生活在「世紀末」（fin de Siècle）至兩次世界大戰期間的動盪社會中的人類慾望和不安，向當代觀者提問：「你有勇氣去窺探隱藏在畫中的真相嗎？」

　　移師大阪歷史博物館的「瑰異繪展」除了作品的志怪主題或卓異氛圍符合時節外，若進一步從日本當月歲時節令「盂蘭盆節」著重追思感恩、緬懷先人的角度來看，主打作品之一的北野恒富畫作〈淀君〉與館所緊鄰大阪城公園的位置之間的關係非常值得玩味。這件〈淀君〉被視為恒富代表作，是豐臣秀吉側室淺井茶茶（別名淀夫人、淀殿）於 1615 年大坂夏之陣面對大阪城即將陷落的獨白場景。在畫家思量著以火煙的感覺來巧妙取代烈焰燃燒的紅色印象下，死守城池的她自硝煙四起的朦朧黑暗中浮現，相較於凝視遠方、意志堅定的眼神，擁抱身體的姿態透露了她壓抑於心底的絕望和妄執，然而極

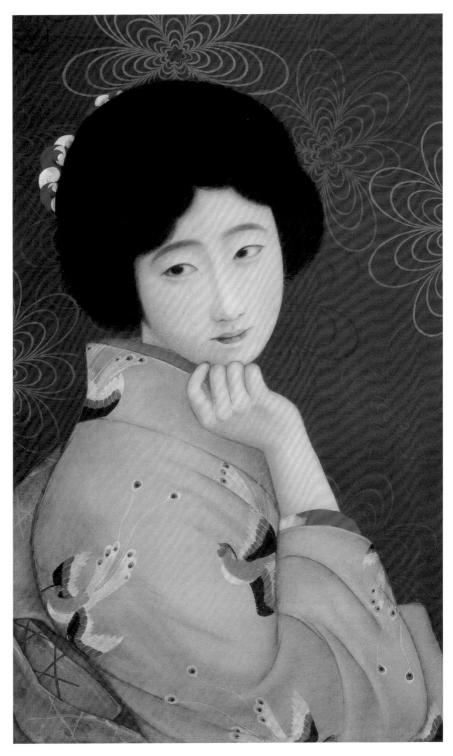

北野恒富　現代美人之圖　1928　設色絹本　96.2×58.7cm　足利市立美術館藏

北野恒富　茶茶殿　1921
設色絹本　178.8×84.6cm
大阪中之島美術館寄藏於
大阪府立中之島圖書館

北野恒富　淀君　1920　設色紙本　204.3×85cm　廣島耕三寺博物館藏
右・北野恒富　淀君　約1920　設色絹本　147×57cm　大阪中之島美術館藏

富重量感的華麗小袖和服宛若盔甲，其紅底上的格紋如蛇纏繞的姿態，映襯著自城櫓梁柱飛揚的火星；此外，恒富更沿著茶茶身體的輪廓用短墨線勾勒出暈映的微光，既讓置身城內險境的她形象更顯鮮明，也藉以象徵她誓死守護兒子豐臣秀賴的精神狀態。當觀者循著大阪歷史博物館展覽動線轉換樓層，在玻璃帷幕構築的樓梯間望著屹立不遠處的大阪城，也許更能感念伊人決心護子不退，最終自刃於城內的結局。

值得一提的是，恒富在同一時期還繪製了另外兩件以茶茶為主角的畫作。如果說「瑰異繪展」展出的〈淀君〉是畫家以其鬼氣逼人的樣貌，遙想她走入晚節末路的境況，那麼另一件同名作品則回憶了春風得意的往昔美好。由大阪中之島美術館收藏的〈淀君〉，長相和半身姿態與前述提及的廣島耕三寺博物館藏品人物表現類同，不過用色和布景卻是襯得畫面裡的茶茶神采奕奕，裝扮盡顯雍容華貴。這件〈淀君〉的創作靈感源自於恒富某日隨大正美術會至京都醍醐寺進行古美術研究，為幽靜的黃昏時分下枝垂櫻盛開美景擄獲心神，進而聯想 1598 年春天秀吉攜幼子、妻妾及成千部下舉辦「醍醐花見」的盛況，於是他讓彼時集三千寵愛於一身的茶茶在畫有櫻花的屏風前（這點從右側背景裡那條垂直墨線可看出端倪）沐浴於落英繽紛之下，夢幻地表現出對從前輝煌燦爛時代的憧憬。

回憶過去不僅止於此，恒富持續以畫筆倒轉時光，在〈茶茶殿〉描寫了出閣前的少女茶茶。我們可以看到待字閨中的她穿著一襲以金箔裝飾、有櫻花圖案的小袖和服，盡顯桃山時代的奢華感，然而恒富在畫面右側的柱子、左側的地面和人物身上局部處疊加了紅色的輪廓線，用意是象徵身在群雄割據時勢下的她被戰亂折騰的命運，並進一步透過寓意其內心不安的空白背景、少女周身蒙上的黯淡陰影及徬徨茫然的神色，營造身不由己的寂寞氣韻。如果將這件作品與大阪中之島美術館藏品〈淀君〉並列的話，就會看到懷抱不安走向未來的年輕「茶茶」和擁有權勢的「淀殿」在構圖上如同鏡像，照映著你中有我、我中有你的生命歷程。

畫壇的惡魔派

說起來，恒富倒是有個與百鬼眾魅出沒的月分相稱的稱號：「畫壇的惡魔派」，無巧不巧，讓他被彼時藝壇——尤其京都畫界——視為「惡魔」的作品〈道行〉也在「瑰異繪展」共襄盛舉。這件被第七屆文部省美術展覽會認為有敗壞風俗之嫌而評以落選的屏風之作，是恒富取材江戶時代劇作家近松門左衛門（本名杉森信盛）的人形淨琉璃劇本《心中天網島》，彼時以〈朝露〉為名，描繪有婦之夫的年輕商人紙屋治兵衛和遊女小春陷入熱戀，最後雙雙殉情（日文「心中」意指殉情）的心境。

北野恒富　摘草　1907-1911　設色絹本　175.4×84.2cm　大阪中之島美術館藏
右・北野恒富　女役者　大正初期　設色絹本　104.3×42.6cm　私人藏

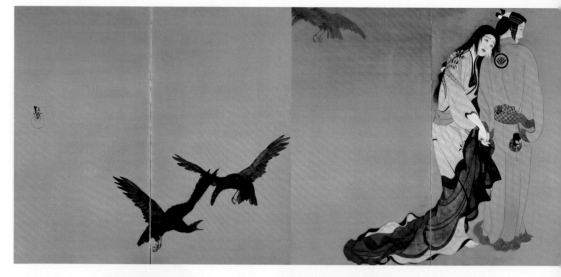

北野恒富　道行　約1913　設色絹本、二曲一雙　155.5×171.2cm×2　福富太郎收藏資料室藏

一如作品名稱「道行」在日本傳統表演藝術中，指稱將人物心情融入其前往目的地的沿途景色場景，我們可以看到倚在治兵衛肩膀上的小春臉色憔悴地仰望天空，了無生趣，治兵衛朝向前方的目光則透露死意堅決；他們的視線雖然毫無交集，但緊緊牽著的手毫不保留地傳達為成就世俗不容的愛情而選擇死亡的決心，那微微發紅的指尖更是暗藏悸動的心情。畫面裡另一個不容忽視的存在便是烏鴉，畫家一方面讓這種生活在人類近旁的鳥類於左隻屏風上呈現彼此威嚇的爭鬥姿態，象徵世俗之見對故事主角的責難；另一方面則將自古以來被認為是運送靈魂的靈鳥身影淡化在結伴赴死愛侶佇立的對角線，暗示即將發生的悲劇。

對於〈道行〉裡的遊女、情愛、烏鴉與死亡，我們不妨以幕末維新志士高杉晉作

膾炙人口的詩句「三千世界鴉殺盡，與君共寢至天明」來詮釋它的底蘊——因用情至深而欲求愛相隨的無盡纏綿。恒富別出心裁地透過充滿象徵性的圖象敍事形態，構畫深潛於「情愛與死亡」這個主題之下的「執著」和「永恆」，刻畫不倫戀情悲劇的〈道行〉宛若以一種豔麗中帶有殘酷的美感歌頌「愛情價更高」，對於當時代的藝術道德觀念與評審機制來說無疑有喚醒人心慾望惡魔的嫌疑，不為「正統」的官辦美展所樂見可想而知。

除了以禁忌戀曲題材聳動著人們內心的天使與魔鬼交戰，恒富在1910年代前半期更藉著妖妖嬈嬈的女性日常姿態蠱惑觀者。好比〈浴後〉裡的那位出水芙蓉，她睜著一雙水汪汪的大眼隨興地坐在有欄杆的木質廊道上，大概是為了散去沐浴後的蒸氣而寬鬆了浴衣領口，露出如凝脂般

北野恒富　浴後
1912　設色絹本
161×86.2cm
京都市京瓷美術館藏

粉嫩飽滿的肌膚，而臉頰到下巴的輪廓、十指交扣的雙手與被半遮掩的右腳則透露了她珠圓玉潤的體態；她神色放鬆地享受著身後極具「新藝術」裝飾性風格的扶疏葉影捎來的涼意，以一種不經意的小露性感勾人心魄。又或者像是〈鏡前〉和〈溫柔〉中的藝妓，這兩件畫作是恒富不滿〈道行〉在文展鎩羽而歸，轉而秉持「紅與黑的印象」，分別用以參加日本美術院展覽會及文展的創作。他在〈鏡前〉以藝妓起身匆忙打扮的微緊張感重新詮釋江戶時代寬永美人立姿題材，富有垂墜感的黑色和服使得有著八頭身比例的女子更顯身材修長，也讓她舉起的藕臂引人遐想；相形之下，〈溫柔〉裡面露笑容的女性跪坐得柔若無骨，鬆散的緋紅襦袢（指穿著和服時，介於內衣與外衣之間的襯衣）讓擁有頹廢氣質的她益發妖豔，令人不自覺沉醉在這處有她的溫柔鄉。從背景裡同樣以垂直紅線擘畫的襖門、襖壁，以及主角服飾色彩搭配的反轉對比、稍稍偏右的站姿和略微靠左的坐姿，還有隱藏其中的俗／聖對照，可以知道恒富是有計畫地以雙聯幅的概念斟酌〈鏡前〉與〈溫柔〉的構圖，教這該是成對的畫面在各自的場合上撩撥觀者的心弦。

超脫「美人畫」

回過頭來，當「瑰異繪展」的觀者以〈淀君〉追想大阪城下的愛恨情仇時，不妨更進一步回想它的作者當年如何以大阪為據點，憑藉畫筆勾勒的美人千姿百態發起「對世俗表象之『美』的反抗」。

事實上明治 13 年（1880）誕生於金澤市十間町的恒富，從十七歲離鄉背井拜入浮世繪師、日本畫畫家稻野年恒門下，到六十七歲因心肌梗塞於自宅驟逝，半世紀的歲月都在這座繁華的浪花（なにわ，為大阪的古名）之城逐漸砥礪、茁壯，原本手持雕刻刀的版木雕刻師在耳濡目染下，轉職為拿著畫筆的報章雜誌新聞、小說插畫家，最後成為以「恒富風美人」與同時代東京的清方和京都的松園並駕齊驅的美人畫大阪代表。然而，恒富對於自己被畫壇視為傳達浪花情緒的「美人畫」畫家非常不以為意；他十分抗拒「美人畫」這個字詞指稱的創作印象，而這點在其1924 年於《大每美術》第十六號上發表的隨筆〈關於「美人畫」這個稱呼〉可見一斑：「『美人畫』不是正在迎來巨大的轉機嗎？傳統的美人畫就是按照字面上的意思，具備可以稱之為美人的漂亮五官、臉形、姿態，或者依照求畫者的要求描繪出美麗的女性畫像。但是那僅是為形象所桎梏、以色彩畫成猶如有平糖般淡雅的美人，不能說是一幅飽含生命真諦的美人畫；再直截了當地說，從現代人的想法來看，已經沒有必要再強調『美人畫』了。若不是現代人追求那種美的話，畫家可能根本就不會有那樣的想法。大抵而言，被視為美人畫的作品應該說是『女畫』或『以女性為主角的畫』才對，特別以『美

北野恒富
鏡前　1915
設色絹本
185.6×112cm
滋賀縣立
近代美術館藏

北野恒富　風　1917　設色絹本、二曲一隻　155×172cm　廣島縣立美術館藏

左頁・北野恒富　溫柔　1915　設色絹本　185.6×112cm　滋賀縣立近代美術館藏

人畫」來指稱聽起來很奇怪。」

換句話說，在恒富的定義中，「美人畫」代表的是一種虛有其表的人物表現，反映世俗刻板印象的女性之美，而他認為當時代發表的各種「女畫」則「不一定是所謂的美人，只要是一位女性的構圖即可，唯畫面必須要有從人的內在生命湧現出來的力量表現」，可見在整幅畫作體現人物主角精神性的前提之下，環肥燕瘦各顯其美。因此，有別於早期熱中洋畫研究而創造出如前面提到的〈浴後〉、〈道行〉、〈鏡前〉和〈溫柔〉等兼具寫實風格的畫作，恒富在 1917 年左右轉向活用浮世繪和尾形光琳風格的構圖及圖象造形，琢磨著運用線條的形式和色彩的效果勾勒、渲染出人物的精神狀態，除了前述的茶茶主題可謂最佳佐證外，隱含鳥居清長作品〈風俗東之錦・風箏線〉人物形象的〈風〉、表現能劇《斑女》主角遊女花子為愛痴狂的〈狂女〉、刻畫女性化妝日常的〈對照鏡〉和歌舞伎《積戀雪關扉》裡小町櫻精靈化身的〈墨染〉等，均印證畫家對作品承載內在情緒的重視。

不過約莫自 1925 年起，恒富將目光放在以構圖和配色探求純粹的造形性，在「單純化」中持續充滿「精神」。他一方面透過〈少女〉、〈鷺娘〉、〈乘涼〉等懷具近世風俗畫及浮世繪意識的創作，

以及〈雪之朝〉與〈紫式部〉這類直接指涉古典人物的題材，回應畫壇風靡一時的新古典主義，探索著利用人物服裝和空間景象的配置透露畫面主人翁的心緒；另一方面則以現代主義的視野，讓光彩奪目的〈玩賞〉與〈寶惠籠〉盡顯大阪現代風俗樣貌。

說到大阪的在地風尚，恒富於 1935 年以後較之以往更常讓畫面洋溢船場（指稱現大阪市中央區的商業地域）風情，像是〈いとさんこいさん〉裡的商家姊妹（いとさん與こいさん為關西地區用語，前者用以稱呼好人家的女兒，後者則是傭人對主人家小女兒的稱謂），黑白對比的穿著、安坐和趴臥的姿勢均在在顯示出姊姊的恬靜穩重和妹妹的活潑天真；還有〈星（夕空）〉裡散發光輝的女性，她身穿煙火紋樣浴衣，站倚在大阪商人設置在自家屋頂用來乘晚涼的「物見台」上，享受夜晚，畫題裡的「星」也許指的是她仰望的那片夏季星空，但意指她是在院展（於第 26 屆院展上亮相）人群中最耀眼的一顆星可能也不為過。

結語

「對女人的情趣、感情，或者露骨地說，除去性感之外還有什麼價值？難道性感就是女人的宿命？」我如此想著⋯⋯雖

〔右頁〕

左・北野恒富　狂女　大正前期　設色絹本　130×50cm　島根縣立石見美術館藏
右・北野恒富　墨染　大正後期　設色絹本　145.2×50.6cm　私人藏

北野恒富　少女　1925　設色絹本　190×89cm　島根縣立石見美術館藏
右・北野恒富　鷺娘　大正末期至昭和初期　設色絹本　152×50.5cm　福富太郎收藏資料室藏

右頁左・北野恒富　雪之朝　大正末期至昭和初期　設色絹本　134×51.4cm　蘆屋市谷崎潤一郎紀念館藏
右頁右・北野恒富　紫式部　昭和初期　設色絹本　121×25.5cm

北野恒富　寶惠籠　約1931　設色絹本　60×71cm　大阪中之島美術館寄藏於大阪府立中之島圖書館

左頁・北野恒富　玩賞　1929　設色絹本　136.5×85.8cm　東京國立近代美術館藏

北野恒富　いとさんこいさん　1936　設色紙本、二曲一雙　159.5×172.8cm×2　京都市京瓷美術館藏

然即便到現在也還是會覺得女人要溫柔善良……，我畫的女人當然也有從自然中得到創作啟發而畫的，但主要是想藉著女性姿態來表現我感情生活裡看到的和思考的事。——北野恒富，〈謳歌江戶的清方〉，1917

從誘惑觀者的性感姿態，到以「挖掘人類的內心世界」來反抗既往美人畫把持的女性之美，恒富本著在印刷世界養成的構圖、色彩和裝飾設計意識，勾勒出順應時代潮流變化的「恒富風美人」，受到時人歡迎的她們有著獨特的圓潤造形，時而散發耐人尋味的頹廢氣質，時而流露清新脫俗的俏麗神情，各種容態之下內蘊的濃烈情感既是向觀者剖白個人生命心聲，也代畫家傳達生活感知和思緒，更替水都大阪宣傳在地活絡的藝能、商業魅力。關於何謂「美人」，恒富自有主張。

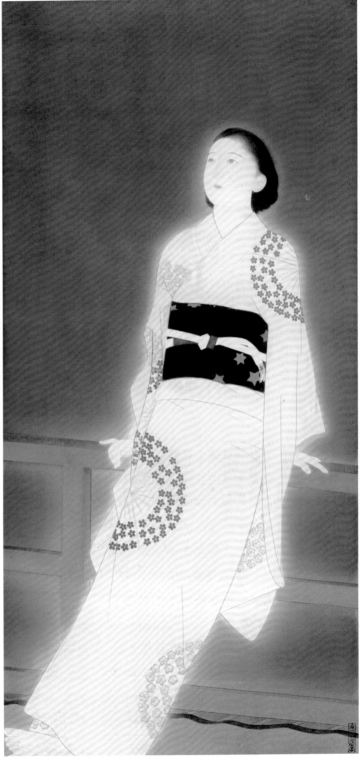

北野恒富　星（夕空）　1939
設色絹本　175.3×84.9cm
大阪市立美術館藏

近代日本洋畫家

Aoki Shigeru

青木繁

明治浪漫主義的「神話」

1882 年 7 月 13 日至 1911 年 3 月 25 日，這是近代日本洋畫家青木繁曾經駐留世上演奏生命樂章的不到廿九年歲月。在日本藝壇，青木繁的際遇經常被拿來和梵谷比擬，雖然這位九州男兒並不完全如同梵谷般在生前懷才不遇，但也算是在身故之後有賴友人的奔走，才以「夭折的天才畫家」形象在日本藝術史中佔一席之地，持續煥發其藝術的光輝。

走入畫壇

青木繁曾在〈自傳草稿〉裡娓娓道來以畫筆明志的起心動念。他說自己在中學時相當崇拜亞歷山大大帝，總是揣度一生征戰不休的傑出軍事家所懷抱的未竟之志，也因此經常捫心自問「何謂人生」、「人生應該怎麼解釋」、「我應該如何盡人事」和「做為一名男子的我應該怎樣去發揮」這類問題。德國哲學家哈特曼（Eduard von Hartmann）的一段文字讓他對「藝術性的創作」產生強烈共鳴：「物品創造了物質的社會，唯獨人類創作出虛擬的社會並且樂在其中。」有鑑於此，少年青木繁原本想以哲學、宗教、文學做為將來志業，但

他想到自己唯有在繪畫時「樂在其中」。根據畫家自述，這份對繪畫的熱愛是出於天性的，但也不容忽視他從小在以茶道、禮法立本的家學薰陶下熟悉日本畫，更於 1895 年進入久留米中學明善校（現福岡縣立明善高等學校）後，進一步向當地唯一的洋畫家森三美學畫的藝術養成背景。此時，予人「面色蒼白、文靜、有些超然」印象的少年認為，唯有順應本性展現真實情懷才能成就傑出的表現，而自己只有在繪畫時能不受拘束地流露真情。他暗自下定決心要走上能同時融貫、闡發哲學、宗教和文學的藝術之路，發誓「藉由丹青成為男子漢」。

不過，當身為家中長男的青木繁向曾是久留米藩士的父親青木廉吾表明「想去讀美術學校，成為一位藝術家」時，得到的回應是「什麼美術，武術才對！」對未來進路意見分歧讓父子倆的關係陷入僵局，即便如此，青木繁對藝術的熱情有增無減，更在考試時交白卷、故意讓自己留級，表態對因循家族傳統的頑強反抗。「叛逆」下劍拔弩張的家庭氣氛最終在寵愛青木繁的舅舅的斡旋中逐漸消弭，廉吾

青木繁　自畫像　1904　油彩畫布　60.5×45.3cm　東京藝術大學大學美術館藏

妥協讓兒子在 1899 年退學，前往東京學習洋畫。

醉心神話

來到東京的青木繁先是進入小山正太郎的畫塾「不同舍」學習，隔年 9 月如願以償地成為東京美術學校西洋畫科學生。此時，學校鄰近的上野公園自 1876 年開園以來，匯聚帝室博物館、圖書館、動物園等象徵日本轉型為現代化國家的教育場所，同時也是藝文作品發表的天地，無疑讓青木繁在課餘深化自我藝術涵養上「近水樓台先得月，向陽花木早逢春」。梅野滿雄在〈噎青木繁君〉裡提到當時畫家經常對他說「如果我不在駒込〔青木繁美術學校時期的居住地〕，那就是在上野的圖書館」，足見青木繁出入圖書館的頻率之高；他求知若渴，在帝國圖書館（現國際兒童圖書館）飽覽各種書籍，特別著迷於神話與宗教相關的知識，尤其對《古事記》愛不釋手；他也經常流連在帝室博物館的常設展廳，對著古代的「伎樂面」等戲曲舞蹈、歲時祭儀所使用的面具素描。這些學識養分日後無不體現在他的創作之中，帶領觀者隨著他具現想像的畫面，閱讀敘事裡流動的情感。

青木繁從 1903 年開始在創作中牽引、寄寓他閱讀、想像神話世界的抒情美感。例如〈輪轉〉，在畫家的描畫下，金色日輪的光暈以同心圓的筆致向外煥發，照耀著環繞某物件赤裸舞動的女性身姿，她們的樣貌不免讓人聯想馬諦斯的「舞蹈」系列；另外，金黃的光芒逐漸與藏藍的背光面混融但卻不混濁，反倒產生一種祭祀的氛圍，表現自宇宙初始的渾沌中舒展的愜意。雖然尚且難以論定這件作品主題內容的真正意涵，但我認為或許可以單就命名而琢磨出它蘊含的「輪轉」意義：圈與繞的構圖表現形式、東西方藝術世界的循環交淬、具象（畫作）落實抽象（神話、思緒）的敘事表達，以及人類與自然的交感互動。至於畫面右上方的文字，則是青木繁在 1907 年將畫作贈予好友高島宇朗時所寫下的贈言。

〈輪轉〉中的藏藍色到了〈黃泉比良坂〉變成一種發了瘋似的執念，使人動彈不得，一不小心便會被其擄掠而隨之墮入深淵。青木繁選取《古事記》上卷（神代卷）中，伊邪那岐思念因生產火神嚴重燒傷而死去的伊邪那美，前往黃泉國（冥界）與亡妻重逢的故事，創作〈黃泉比良坂〉。這對神祇夫婦再相見的過程並不溫馨感人，因為伊邪那岐在等待伊邪那美徵詢黃泉國眾神的過程，未聽從妻子不可探視的囑咐，看到了她布滿蛆蟲、膿血不斷流溢的腐敗、醜陋身軀，往日美好頓時灰飛煙滅，取而代之的是恐懼不已、急欲逃離，而丈夫的舉動讓伊邪那美感受到前所未有的羞辱，憤而派遣「黃泉醜女」（生活在黃泉國的鬼女）前往追捕。做為畫題的「黃泉比良坂」，指的是黃泉國與葦原中國（現世）的交界處，我們可以從伊邪

青木繁　黃泉比良坂　1903　色鉛筆、粉彩、水彩紙本　48.5×33.5cm　東京藝術大學大學美術館藏

那岐在位於畫面右上方代表現世的光明處裡抱頭屈身的背影，看見他的驚慌失措，畢竟那來自暗黑沉重國度的黃泉醜女始終被髮佯狂地緊追在後……。〈黃泉比良坂〉在青木繁參展1903年9月於上野公園舊博覽會五號館舉辦的第八屆白馬會展時，令人為之驚豔，當時的《讀賣新聞》有評論：「青木氏的幻想畫是草稿的，但白馬會上竟然有人要畫這種畫，著實是與眾不同的異類。」最終，這件有著超群表現和迥異世界觀的小品，讓當時年僅廿一歲的美術學校在學生青木繁拿下該年甫增設的首屆白馬獎，以新星之姿躋身畫壇。

青木繁之所以會被以「異類」一詞來強調他表現突出，是因為其作品在成員創作多呈現外光派明亮畫風的白馬會中，確實予人嶄新的視覺印象。有趣的是，身為黑田清輝的學生，青木繁不可能不熟悉白馬會強調透過直接觀察景物探究光影和色彩變化的作風，畢竟這個掀起明治時期西洋畫新風潮的美術團體，是清輝在1896年離開官僚組織化的「舊派」（或稱「脂派」）明治美術會後，與久米桂一郎、山本芳翠等人主張自由主義，共同創辦的「新派」（又稱「紫派」）。我們可以在他們師生相處所反應出的態度，看出青木繁對清輝來說徹頭徹尾是個「標新立異」的學生——根據同學熊谷守一在1927年《美術新論》裡發表的〈青木與我〉，清

輝在青木繁入學不久便肯定了他的才能，他的程度很快地超越平輩眾人，之後時常缺席，要不然就是當清輝於課堂上要一一審視、講評每個人的畫作時，將雙手揣在懷中便直接走人，雖然他總是在「老師沒看見的時候慌慌張張地回來」，但這樣傲慢的態度讓清輝感到相當頭痛。不過青木繁表面上看起來桀驁不馴，其實相當景仰清輝的創作，森田恒友就在〈追想記（之二）〉中提到：「青木雖然對別人的畫不太抱持研究的態度，但唯獨對黑田老師帶有強烈自然印象的畫作相當敬佩。」文中更提到青木繁曾在某日於郊外散步途中，緊盯著稻鄉田野紺青般的陰影，因為這讓他想到清輝某一幅以秋天的樹林為背景的畫面，也讓他這天的話題都圍繞著老師的作品。

豐饒之海

1904年夏天，剛從東京美術學校畢業的青木繁和友人坂本繁二郎、恒友，以及與他在前一年開始共譜戀曲的畫家愛人福田たね，一起到千葉的布良海岸寫生旅行一個多月，他將看見的、感覺到的甚至加上想像的浪濤、沙灘、奇岩及漁人身影記錄在多張畫布上，其中包含了代表作〈海之幸〉。

被列為重要文化財的〈海之幸〉是青木繁參展第九屆白馬會展的作品之一，畫

〔右頁〕
上・青木繁　輪轉　1903　油彩畫布　26.8×37.8cm　東京石橋財團 ARTIZON 美術館藏
下・青木繁　海　1904　油彩畫板　24×33cm

青木繁　海之幸　1904　油彩畫布　70.2×182cm　東京石橋財團 ARTIZON 美術館藏

右頁・青木繁　海　1905　油彩畫板　36.5×72.5cm

面中成群結隊的漁夫在夕陽照映下向左前行，有人手持或扛著魚標槍，有人則藉以擔起或直接肉身揹負似是鯊魚的大魚，滿載而歸的漁人無不驕傲又欣慰。在詩人蒲原有明的印象中，〈海之幸〉是「高調的金色光芒與紺青水色突顯人類與自然間既鬥爭又和諧的壯麗與平衡。人類的古銅色肌膚暗示堅強，蘊藏著面對自然所帶來的艱鉅挑戰以及凱旋的歡樂。有一次，我凝望著縈繞在漁夫以魚標槍扛起的大鯊魚胸腹上蒼白、黯淡的光線，身體在不知不覺中被吸進那『自然』的眷屬隊伍中」。

然而，我們如今所看到的畫面，是畫家在展出結束兩年後加筆修改的版本，所以中央有兩張與其他漁夫膚色明顯不同的白皙臉龐，其中又屬望向觀者的那張以た

ね做為模特兒的面孔最為突出，她的神情模糊了「面對自然所帶來的艱鉅挑戰以及凱旋的歡樂」，反倒增添一股神祕氛圍；至於令詩人印象深刻的金色背景與鯊魚胸腹折射的光線已然褪色，不復存在。現在的〈海之幸〉散發著自然主義的魅力，但我們可以假設青木繁原先對作品的想像，是有意將自身感受到的布良地區風土民情原始能量，藉著寫實的摹寫參照，揉合浪漫主義的情懷，以帶有祭儀感的構圖來接近其所欲探索的神話世界。順道一提，做為青木繁的繆斯女神，たね除了在〈海之幸〉中登場外，也在〈大穴牟知命〉裡客串，更是〈女顏〉與作於 1906 年的〈春逝（與福田たね合作）〉主角。她在〈女顏〉裡正值青春年華，雖然神情青澀，但

青木繁　大穴牟知命　1905　油彩畫布　75.5×127cm　東京石橋財團 ARTIZON 美術館藏

青木繁　女顏　1904　油彩畫布　45.5×33.4cm　京都國立近代美術館藏

青木繁　春逝（與福田たね合作）　1906　油彩畫布　126.2×83.5cm　東京府中市美術館藏

青木繁　春逝（與福田たね合作）　約 1907　油彩畫板　33×23.2cm　廣島美術館藏

無損小露香肩的舉止所氤氳出的那股來自女性魅力的蠱惑氣氛，使觀者可以讀到充滿愛戀的親密空氣；〈春逝（與福田たね合作）〉中彈琴的她剛生下兩人的愛情結晶幸彥（即日後的著名音樂家福田蘭童），心不在焉的模樣仿若是「追憶似水年華」的近況寫照。

有別於〈海之幸〉蘊含想像力的構成，青木繁在這趟寫生旅行裡所作的海景畫展露外光派的底蘊，以帶有莫內於1886年所作的〈貝勒島的暴風雨〉般的海水筆觸表現，將眼前所見的景致捕捉入畫，創作出〈海景（布良的海）〉等作。我們無法確切掌握從未出國的青木繁是否曾在日本國內親眼見識莫內的作品，但從他此時的海景作品筆致來看，姑且可推測他藉由學校和帝國圖書館所擁有的檔案資料及圖書，對莫內的創作有一定程度的認識。另外我們也可以從同年創作的〈天平時代〉、〈女顏〉以及日後繪製的〈綿津見的魚鱗宮〉等作的作品尺寸、構圖方式和色彩用度層面，甚至是簽名的「T.B.S」寫法，看到活躍於19世紀中葉英國畫壇的拉斐爾前派對他的影響。

神話不再

1906年的歲末年終，青木繁與たね帶著未滿兩歲的幸彥回到たね的故鄉栃木縣。在福田家暫居約莫三個月的時光中，他創作了〈幸彥像〉、〈惜春〉等作，以及用來參展1907年3月20日舉辦的東京府勸業博覽會的〈綿津見的魚鱗宮〉。

青木繁　海景（布良的海）　1904　油彩畫布　36.5×73cm　東京石橋財團 ARTIZON 美術館藏
右頁上・青木繁　天平時代　1904　油彩畫布　45.3×75.4cm　東京石橋財團 ARTIZON 美術館藏
右頁下・青木繁　命運　1904　油彩畫板　23.2×33cm　東京國立近代美術館藏

青木繁　幸彦像　1907　油彩畫布　29.8×22.8cm　栃木縣立美術館藏

青木繁　惜春　1907　油彩畫布　45.8×36.8cm

青木繁再次從喜愛的《古事記》裡萌發靈感，這次他擷取、昇華「海幸彥與山幸彥」情節創作〈綿津見的魚鱗宮〉，畫面中央的山幸彥基於兄長海幸彥堅持原物歸還魚鉤的要求，在鹽椎神的幫助下來到海神綿津見的魚鱗宮，並按照鹽椎神的指示坐在宮門水井旁的湯津香木上，等待與海神之女豐玉毘賣命「不期而遇」，求助協尋失物。按照《古事記》的記載，豐玉毘賣命對汲水侍女回報的樹上美男子好奇不已而前往察看，在與山幸彥視線交會的一眼瞬間墜入愛河，兩人不久後在綿津見的主持下結為連理。〈綿津見的魚鱗宮〉描繪的便是豐玉毘賣命與山幸彥邂逅的場景，相較於侍女一襲輕柔飄逸的白色羅紗洋裝，青木繁讓紅色薄紗纏繞、包覆著豐玉毘賣命的胴體，藉著官能感十足的衣著與色彩表現帶出一見鍾情的瑰麗悸動；迷離的眼神、酡紅的臉頰，以及一顆顆自豐玉毘賣命足尖冉冉浮升的氣泡，無不意味著公主的心逐漸沉溺於愛情。在夏目漱石的小説《後來的事》裡，也可見這位大文豪藉著主角代助回憶自身觀賞〈綿津見的魚鱗宮〉的印象：「他想起有次在畫展裡看到一位名為青木的畫家展出的作

青木繁 綿津見的魚鱗宮 1907 油彩畫布
180×68.3cm 東京石橋財團 ARTIZON 美術館藏
右頁・青木繁 二人少女 1909 油彩畫布
60.5×45.5cm 茨城笠間日動美術館藏

品，那幅畫裡有個高大的女子站在海底。在那麼多作品當中，他覺得只有那幅作品看著令人心曠神怡。也可以說，那就表示他也希望自己能夠沉浸在畫裡那種安靜沉穩的情調裡。」

這件獲得漱石讚賞的作品，在東京府勸業博覽會的最終評選結果卻是敬陪末座，無疑大大打擊了自信滿滿的畫家。我們可以從這樣的觀點來解讀：相較於青木繁過去在展覽會上得獎的〈黃泉比良坂〉與〈海之幸〉所展露的自由奔放，他對〈綿津見的魚鱗宮〉是抱持執念的——寄望藉此改善窮困的生活。因此，比起收錄靈光乍現，他在〈綿津見的魚鱗宮〉的構圖上更注重技巧表現，也就是說，強烈的執著讓他過分構思，使得畫作少了妙不可言的渲染力。

在重返主流畫壇道路上出師不利的青木繁此時因接獲父親病逝的消息，匆忙奔返故鄉。面對隨之而來的家族紛爭、始終不順遂的畫業發展，還有與福田家之間的孩子撫養問題，這一切的一切都促使悵然若失的青木繁走上自我放逐的不歸路。他從1909年開始在北九州地區的熊本、福岡、佐賀縣內流浪，直到1910年11月因肺結核惡化被送入醫院。他彷彿知道自己死期不遠矣，在入院隔天便寫信給自家姊妹交代身故後希望在高良山深處的兜山「永遠安眠」；而他在翌年1月到福岡市的藤澤照相館留下身影不久後，便在醫院走完了他未滿廿九歲的人生旅程。

結語

綜觀青木繁從登上畫壇到去世的短短九年間，海洋元素是支配他創作的通奏低音，他筆下的「海」變化多端，有時像印象派般點描色光，偶爾揮灑如梵谷風格，並不時展現寫實主義般的樸質；神話題材則是穿插他畫業的升降記號，既將他推上主流畫壇的浪尖，也使他陷入患得患失的沮喪。

坂本繁二郎在〈逝去的青木君〉中，認為好友短暫的人生是一部「以虛幻的藝術氛圍與現實世界抗爭的惡戰史」。縱使命運多舛，我們在他的絕筆之作〈朝日〉裡卻看不見來自生計貧困的憂愁、親情間的利益拉扯，以及對事業得失的惆悵。在這方畫布裡，從海平線冉冉升起的旭日堅定地散發光縷，瞬息萬變的天際和波濤起伏的海面永遠呈現被畫家之眼攝像下的剎那，明晰、柔靜。也許，這片如夢似幻的海景就是畫家的心湖投射，以這般無須言語的了然寂靜，表明自身在真實中，超然存在。

［右頁］
上・青木繁　朝日　1910　油彩畫布　72.5×115cm　佐賀縣立小城高中同窗會黃城會藏
下・青木繁　佐賀風景　1910　油彩畫板　22.5×30cm　佐賀縣立美術館藏

旅之版畫家
Kawase Hasui
川瀨巴水
在旅行中凝視日常

被打亂的國外旅遊計畫讓過往的旅途點滴更容易浮上心頭。寫作當下稍有秋意的9月，我想起四年前和友人到栃木縣日光的輕旅行，印象深刻的是從奧日光的湯元溫泉沿著湯之湖湖畔旁的林間道路健行穿梭，直到抵達水勢磅礴、轟隆震耳的湯瀑布；還有陰錯陽差錯過欣賞日本三大名瀑之一的華嚴瀑布，為迷糊爆笑不已，深刻體認旅行的醍醐味：錯過，是下次旅行的動機。

說到旅行，我突然憶起在寫美人畫家鏑木清方時，讀到被譽為「旅之版畫家」的川瀨巴水曾一度被他拒收入門的記述。認真說起來，本名川瀨文治郎的巴水從十四歲立志要以繪畫為業，到廿七歲進入仰慕許久的清方門下，這十三年的藝術求學光陰就如同昔日同窗岸田劉生對他的暱稱：「曲折坎坷的小文」，一波三折。

從商家到畫家

興許在劉生的角度，「曲折坎坷」指的是他看著廿五歲的巴水在被清方婉拒後，來到白馬會葵橋洋畫研究所嘗試洋畫創作期間，經常受到狠狠訓斥的「特別指導」，

川瀨巴水　日光華嚴瀑布　1931年秋　木版畫
35.3×21.2cm　東京渡邊木版美術畫鋪藏

川瀬巴水　日光街道　1930　木版畫　36.3×24cm　東京渡邊木版美術畫鋪藏

而這個大他八歲的「小文」又是如何在油彩風景創作中幻化著遭受欺壓的感觸。另一方面，如果我們回溯巴水年少時期的經驗，不難發現明治 16 年（1883）5 月 18 日誕生於東京芝區露月町（現東京港區新橋 5 丁目）的他雖然從小因家人的藝文涵養薰陶——父親庄兵衛為編織職人、母親かん來自鑲嵌工藝世家，舅舅是知名小說家假名垣魯文，以及居住的社區裡繪草紙店林立，與藝術有著不解之緣，但擺脫不了被寄予繼承家業厚望的長男宿命，使得他即使在青少年時期曾向青柳墨川與荒木寬友學畫，最後都好夢不長。直到 1908 年，由於父親在日俄戰爭後事業失利，家業的經營模式不得不轉型，原本身負繼承枷鎖的巴水因此在選賢與能的邏輯運作下擺脫束縛，看似路途茫茫的藝術道路迎來撥雲見日，這才有了後續被拒絕、轉換繪畫領域的事蹟。

巴水最終在 1910 年如願以償地成為清方的弟子。他在白馬會跟著岡田三郎助琢磨水彩畫和油畫的日子裡，愈發堅定認知自己的心之所向絕非洋畫創作，因此再次拜訪當年建議他轉換跑道的清方，表明嘗試後的結果並再次提出拜師請求，這才讓清方點了頭。在清方的指導下，巴水多以師傅的插圖、草稿及歌川國芳、月岡芳年等人的浮世繪作品進行摹寫練習，兩年後獲得畫號「巴水」的他於巽畫會發表日本畫初作〈聆聽鶯

川瀨巴水　鹽原おかね路　1918 年秋　木版畫
45.1×16.7cm　東京渡邊木版美術畫鋪藏

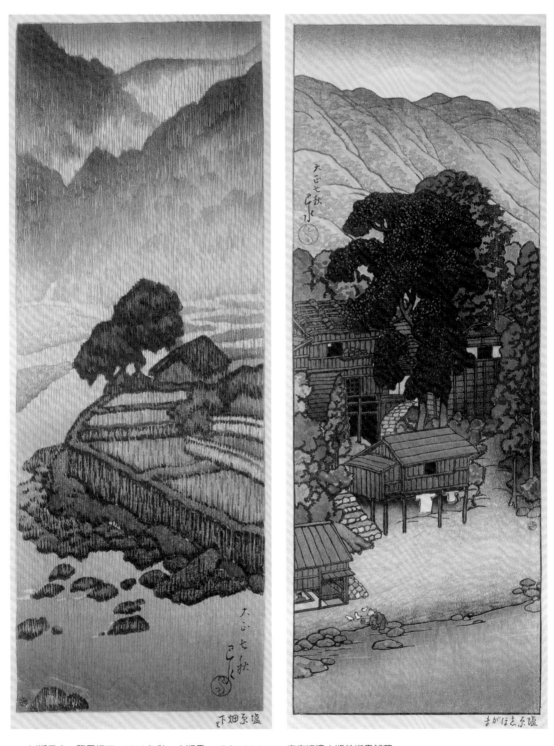

川瀬巴水　鹽原畑下　1918 年秋　木版畫　45.2×16.4cm　東京渡邊木版美術畫鋪藏
右・川瀬巴水　鹽原鹽釜　1918 年秋　木版畫　45.2×16.6cm　東京渡邊木版美術畫鋪藏

啼的二娘〉,隔年更以〈鶯〉獲得第三名,同時開始從事廣告圖樣設計、小說與各式雜誌插圖的工作。

旅之版畫家

巴水的藝術生涯於 1918 年有了極大的轉折。他在「鄉土會第四回展」上見識到同門師兄伊東深水參展的木版畫〈近江八景〉,驚豔於版畫所達就的畫面美感,深深為其所呈現的風景意趣所折服,於是將創作焦點轉向版畫,投入探索版畫組構的萬種風情。

在與版畫出版商渡邊庄三郎的合作下,巴水於同年秋季推出自寫生手稿琢磨而成的版畫處女作「鹽原三部作」:〈鹽原おかね路〉、〈鹽原畑下〉與〈鹽原鹽釜〉,正式以版畫家的身分在畫壇出道。「鹽原三部作」以栃木縣鹽原溫泉鄉為舞台,對畫家來說,該地是對其疼愛有加、令他著迷不已的所在,飽含兒時記憶:巴水年幼時身體羸弱且天生重度近視,但由於家中事業繁忙,因此母親每年都會將他託付給在鹽原經營土產店的阿姨照顧一段時日。阿姨夫婦將他視如己出,總是帶他前往鹽之湯溫泉療養,是以在巴水的印象中,腳下那條可遠望染上夕照紅光山頭的蜿蜒山路「おかね路」縈繞著備感呵護、踏實的親情溫暖,而煙雨朦朧的田間風光及秋高氣爽的鹽釜溫泉日常景象,更是承載了其「溢於言表的懷舊之情」。

自「鹽原三部作」伊始,確立以風景版畫為創作主軸的巴水成為渡邊木版美術畫鋪的招牌版畫家。他在往後的四十年間陸續將自己於國內外旅行時,以畫筆收進素描本裡的四季景致、日常氣象與生活風貌,轉化為充滿詩情的版畫畫面,也因此讓他在日本畫壇被冠上「旅情詩人」的名銜。「行旅紀念畫第一集」與「東京十二題」是巴水的最初期系列作品,前者誠如名稱「行旅紀念畫」所昭示,是巴水藉由旅行取材創作靈感,呈現 1919 至 1920 年間仙台、十和田湖、鹽原、房州和北陸地區映入其眼簾的風光,雖是最初期的作品,但卻已顯現出畫家對夜色、雨幕及水光湖色的偏愛,而其中最值得關注的,莫過於他冒險地讓〈陸奧蔦溫泉〉畫面僅以黑色的深淺及線條輪廓,流轉、體現溫泉鄉夜雨的佗寂,更透露出他企圖在版畫的視閾裡開創新風貌的野心;後者亦如題所示,他向所生所長的東京取徑,選擇讓自己感興趣的一隅躍上圖紙,這也就是為什麼他的構圖視角獨特,不若以往浮世繪對知名景點的刻畫,而是在闡述屬於自身的東京日常,好比如水彩畫般的〈下著五月雨的山王〉是他在避雨時所見的街道風景,〈夜之新川〉以河岸倉庫間的燈火光暈來對比濃厚夜色,又或者〈駒形河岸〉僅能從連綿排列如牆般的竹束分岔處窺得應和題旨的「河岸」遠景。

同樣是以東京為主場景,以每月一件作品的速度所完成的「東京十二個月」系列更是令人耳目一新。巴水跳脫世人對版

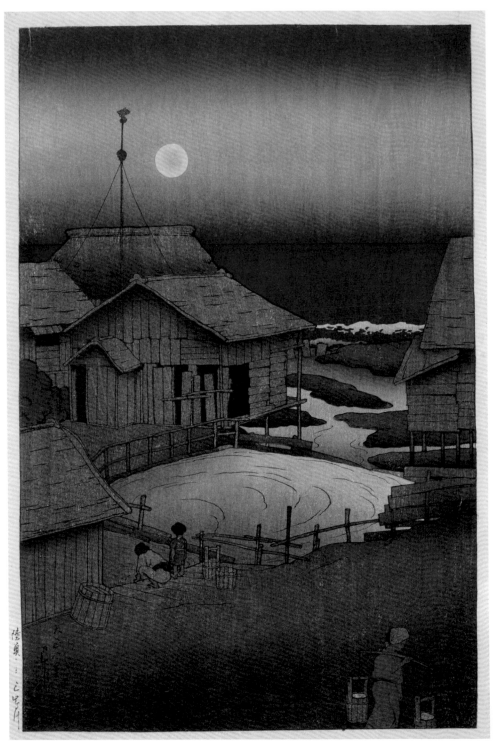

川瀬巴水　行旅紀念畫第一集：陸奧三島川　1919 年夏　木版畫　36.5×24.2cm　東京渡邊木版美術畫鋪藏

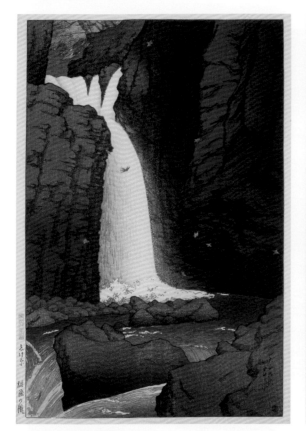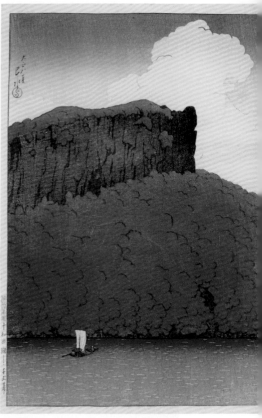

川瀨巴水　行旅紀念畫第一集：十和田湖千丈幕　1919 年夏　木版畫　36.5×24.3cm　東京渡邊木版美術畫鋪藏
右・川瀨巴水　行旅紀念畫第一集：鹽原雄飛瀑布　1919 年夏　木版畫　36.5×24.3cm　東京渡邊木版美術畫鋪藏

右頁左上・川瀨巴水　東京十二題：下著五月雨的山王　1919 年初夏　木版畫　36.3×24.2cm　東京渡邊木版美術畫鋪藏
右頁右上・川瀨巴水　東京十二題：夜之新川　1919 年 7 月　木版畫　36.2×24.2cm　東京渡邊木版美術畫鋪藏
右頁下・川瀨巴水　東京十二題：駒形河岸　1919 年初夏　木版畫　24.1×36.5cm　東京渡邊木版美術畫鋪藏

畫長方形尺幅的既定印象，運用圓形和正方形畫面勾勒眼中的世界。根據他的說法，這是一套「研究型」的系列作品，除了是研究不同形狀的構圖組成，我們還可以注意到部分作品簽寫上了明確的日期，係由於他想強調寫生時親身體會到的該日該時之溫度、濕度與光影，換句話說，他同時在研究畫面還原真實經驗的精準度。〈三十間堀的暮雪〉可以說是這股研究精神的集大成者，巴水以圓形的畫面重現他在大雪紛飛時，望向坐落在對岸的電影院豐玉館建築圓頂的情境，在製版上為了擺脫過去點狀落雪欠缺臨場感的作法，而運用磨石來創造出吹雪濛濛的纖細柔軟效果，連帶成就了河面閃爍的浮光。另外，還有個可愛有趣的地方：巴水說，在〈月島的渡船場〉裡倚柱觀船的黑衣男子是他的自畫像，而像這樣將自己融入畫中，藉以抒發旅人心緒的做法並非唯一，「日本風景集 II 關西篇」系列〈京都清水寺〉裡那個站在清水舞台角落眺望夜景的背影，以及坐躺在早晨的〈上州法師溫泉〉中恣意伸展身體、一派輕鬆的入浴男子，都是巴水的自畫像，尤其是帶有俏皮感的後者被說是最接近畫家本人的性格。

說到雪，在巴水的創作中，除了夜、雨、水三種景致佔有一定程度的比例外，雪確實也是他畫面裡的常客。既然談到了東京裡的雪幕，那麼就不能不提巴水的「增上寺＋雪」組合。這個組合最初在 1922 年登場，當時畫家以該年 1 月 18 日下雪天

的寫生為基礎，創作於渡邊庄三郎主辦的第三屆江戶畫鑑賞會上限定發行一百件的〈雪之增上寺〉，而代表作「東京二十景」系列的〈芝增上寺〉則在巴水版畫事業中創下三千張最高銷售紀錄，更有以妻子梅代與女兒文子為模特兒，在 1952 年與伊東深水〈髮〉同被文部省文化財保護委員會列入無形文化資產技術保存紀錄的〈增上寺的雪〉。鄰近東京鐵塔的增上寺自江戶時代以來便因做為德川家的菩提寺（安葬先祖墓碑的寺廟）而成為日本知名的大寺院，是畫家們熱中的描繪對象。要說芸芸作品裡最經典的構圖，當屬擅長風景畫的浮世繪師歌川廣重的構圖表現，如以一顆松樹斜亙於前景、身穿和服的女子被抵禦風雪的雨傘遮去了表情等。由此來看，巴水的〈芝增上寺〉無疑承續了浮世繪的傳統主題、描繪對象與形構方式，但他透過大小不一、隨風飛舞的雪花帶出場域的氣流動勢，因此從雪片飄動的方向可以知曉風自右上颳起，且遠景的松樹不採用輪廓線，更由細緻的漸層展露霞光的光暈，使得畫作在畫家鮮明的感性下多了分現代感。

「新版畫」的大將

若說從素描和寫生下手就一定能夠畫得好的話，那是騙人的，因為如果沒有不同的想像，就無法畫出不同的畫啊。自己的心裡一定要擁有不同的世界觀和不同的人類觀才行。──宮崎駿

川瀬巴水　東京十二題：春之愛宕山　1921 年春　木版畫　36.5×24.2cm　東京渡邊木版美術畫鋪藏

左上・川瀬巴水　東京十二個月：三十間堀的暮雪　1920 年 12 月 7 日　木版畫　直徑 26cm　東京渡邊木版美術畫鋪藏
右上・川瀬巴水　東京十二個月：月島的渡船場　1921 年 10 月　木版畫　25.8×25.7cm　東京渡邊木版美術畫鋪藏
左下・川瀬巴水　日本風景集 II 關西篇：京都清水寺　1933 年 11 月　木版畫　36.1×24cm　東京渡邊木版美術畫鋪藏
右下・川瀬巴水　上州法師溫泉　1933 年 12 月　木版畫　36.3×24.3cm　東京渡邊木版美術畫鋪藏
右頁・川瀬巴水　東海道風景選集：品川　1931 年 3 月　木版畫　36.1×23.8cm　東京渡邊木版美術畫鋪藏

川瀨巴水　東京二十景：芝增上寺　1925　木版畫　36.1×24cm　東京渡邊木版美術畫鋪藏

川瀬巴水　增上寺的雪　1953　木版畫　33.7×43.9cm　東京渡邊木版美術畫鋪藏

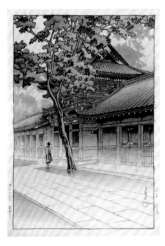

川瀬巴水　寫生帖 53：13.6.27　1938 年 6 月 27 日　19×14.3cm　私人藏
中・川瀬巴水　山王的雨後　1938 年 12 月　水彩紙本　37.7×25.6cm　東京渡邊木版美術畫鋪藏
右・川瀬巴水　赤坂山王　水彩紙本　51.4×37.9cm　東京渡邊木版美術畫鋪藏

這種透過寫生取材經驗來整合構圖及配色的方式，自始至終都是巴水版畫創作的歸依。雖然 1923 年 9 月 1 日的關東大地震讓巴水從白馬會時期開始累積的一百八十八冊寫生帖付之一炬，但也無損他持續仰賴素描與水彩寫生的方式，在版畫的製版方式、取景角度與色彩呈現等層面別出心裁，對再現旅途裡記錄下的世間百態精益求精。

從前述的增上寺雪景主題，一方面可以知曉這座與他住家社區比鄰的寺院在其生活裡佔據的分量，以及隱約窺得時移俗易的東京城市風貌外，更能夠從〈雪之增上寺〉的廿五次套色到〈增上寺的雪〉高達四十二次的套色，發現巴水版畫色彩細緻度的演進，愈發忠實還原他的水彩原稿——對照〈房州小湊〉、〈伊豆堂島〉、〈山王的雨後〉與〈湯宿之朝（鹽原新湯）〉等作與水彩畫之間，除了些微的構圖和色彩亮度調整外，相似度不在話下。與巴水合作的摺師（印刷師）渡邊英次談到，由於巴水追求讓版畫藝術成為帶有如大和繪或日本畫般高度藝術性的目標，印刷他的版畫平均需要運用上卅五、卅六種套色，並且他指定一律以「ザラ摺」（使用以和紙做成、裝有芯並以竹皮包裹的盤狀物工具「バレン」〔Baren，日文漢字寫作馬連或馬棟〕）的方式上色印刷，難度極高。

所謂的「ザラ摺」，是「新版畫」的製版技法特徵之一。世人熟知的浮世繪，專指江戶時代到明治中晚期描繪社會風俗、流行、事件、市井話題等時事趨勢的畫作，是與市場經濟相連、尋常百姓也能輕易入手的出版物。隨著日本社會近代化的發展，版畫界於 1910 年代至 1944 年間在渡邊庄三郎的主導下，由畫家、雕刻師與摺師協力合作，推動「新版畫」運動，企圖在復興浮世繪仰賴的傳統木版技術的同時，創造新型態的版畫藝術；庄三郎認為：「畫家首先必須在掌握版畫特徵的基礎下，試圖將雕刻線條與色彩印刷方式納入體現自身創作概念的考量，並與摺師積極討論，不斷地修正畫面顏色，直到成就最心滿意足的作品。」這意味著在關於自由、個性、生命等西方思潮渲染的大正時代中萌發的「新版畫」重點特徵，在於藝術家的個性展現與版畫的藝術性，是以從指標性畫家橋口五葉、伊東深水、此次的主人翁巴水及吉田博等人的創作來看，他們帶有自然主義、寫實主義氣息的作品在追求還原所見的空氣感、色彩度等條件下，無拘無束地展現了自我主觀意識與個人獨特視角。

從時代背景來理解巴水的版畫藝術，無怪乎他曾說：「版是忠實按照我的墨線所雕刻而成的東西。當時許多人都和我使用著同樣的線條，比如深水君、岩田專太郎君。我引用法國人（忘記是誰）插圖裡的線，思考鋸齒狀的、帶有抑揚頓挫的以及飽含量感與陰影的線條。雖然其中多半帶有圖案式的風格，但主要是希望予人留

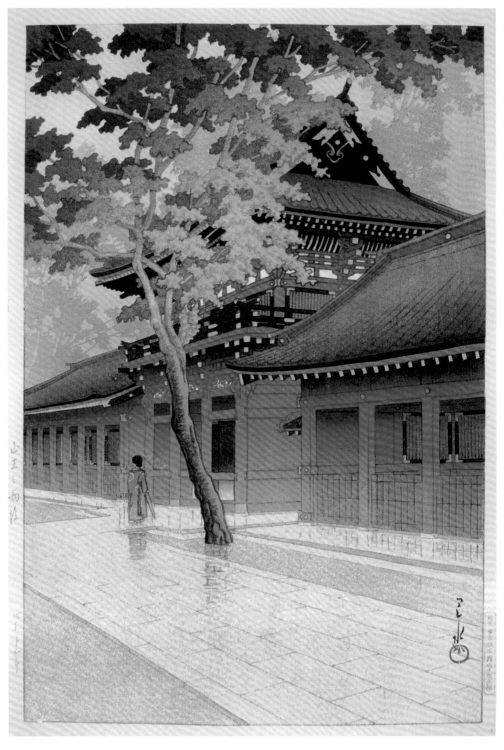

川瀬巴水　山王的雨後　1938　木版畫　37.7×25.5cm　東京渡邊木版美術畫鋪藏

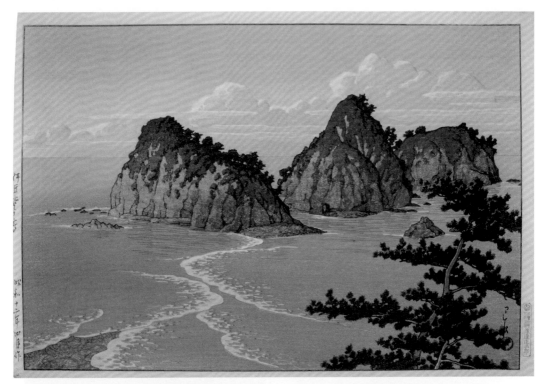

上‧川瀨巴水　伊豆堂島　1937 年 4 月　木版畫　25.3×37.7cm　東京渡邊木版美術畫鋪藏
左下‧川瀨巴水　寫生帖 52：伊豆堂島 12.3.21.　1937 年 3 月 21 日　設色紙本　22.5×31.2cm　私人藏
右下‧川瀨巴水　堂島　水彩紙本　38.3×51cm　東京渡邊木版美術畫鋪藏

右頁上‧川瀨巴水　湯宿之朝（鹽原新湯）　1946 年 10 月　木版畫　25.2×36.5cm　東京渡邊木版美術畫鋪藏
右頁下‧川瀨巴水　阿蘇之夕（外輪）　1948　木版畫　24×36.5cm　東京渡邊木版美術畫鋪藏

下深刻印象的色彩感覺。」那位他「忘記是誰」的法國藝術家，根據其發表於 1935 年 3 月《浮世繪藝術》的〈半雅莊隨筆〉，推測指的是同時期活躍於倫敦的插畫家埃德蒙‧杜拉克（Edmund Dulac）。在該文中，巴水也提及比起世人以「昭和的廣重」來稱譽他的作品帶有歌川廣重風景畫的風範，他更認為自己偏向活躍於明治時代的浮世繪師小林清親的風格，另外也直言自身創作受到英國唯美主義插畫家奧伯利‧畢亞茲萊（Aubrey Beardsley）等歐洲創作者圖案化的描繪手法影響，係「因為近視的關係，所以我製作版畫的重點放在簡化畫面，僅保留必要的線條和塊面」，同時再次聲明自身的版畫是立足在切合寫生圖稿的基礎上，一如他在《寫生帖 32》裡寫下：「擷取在某地寫生的片段，就是把沒去過場所或比較不堪入目的地方進行刪減。但寫生的意義難道不是為了誠心誠意地將自己在身歷其境時，對眼睹的人與場域所產生的感受描繪出來嗎？」

結語

「如果發現好地方，當然要走上一遭。」我的父親曾這麼說。他絕對會去找尋自己想畫的和符合腦海浮現的風景。〔…〕曾經我指著某個地方說「如果可以把像這麼漂亮的地方變成畫那該多好」，我的父親則表示，真正的畫家是要能做到以畫作讓人發現平凡無奇裡的美好所在。
——川瀨文子，「關於父親巴水」專訪，

2011 年 3 月

在女兒眼中，巴水是出門便斷了音訊、如同人間蒸發，總是在身上的和服因旅行時間逐漸拉長而不合時節的時候，才寄寫著「因為季節變了，希望能寄新的和服到旅館」的明信片回家的溫雅、不強求之人。我認為不妨用美國小說家亨利‧米勒（Henry Miller）對於旅遊的見解，來解讀巴水忘情於長旅的深層意義：「旅人的目的地並不是一個地點，而是看待事物的新方式。」

生來「喜歡閑靜、內蘊與寂靜」的巴水，對造訪的每個地方之風土人情都有一種本能的敏感，藉著收進寫生帖裡的沿途光景，轉化為帶有深思熟慮後化繁為簡的日本佗寂美學精神。他的版畫所展現的每道風景都不依託於目之所及的外在，而是在簡潔安靜中融入時間光澤的質樸，有時甜美圓潤、有時和諧寧靜，甚或隱隱透出一股揮之不去的眷戀愁緒。在巴水因胃癌於 1957 年 11 月 27 日於自宅去往他界前的絕筆之作、亦是最後的自畫像〈平泉金色堂〉中，於漫天覆地的雪地裡拾階而上的身影，好似訴說著李白〈古風其十〉裡的「吾亦澹蕩人，拂衣可同調」，留下了一生懸命的藝術詩情與生命軌跡。

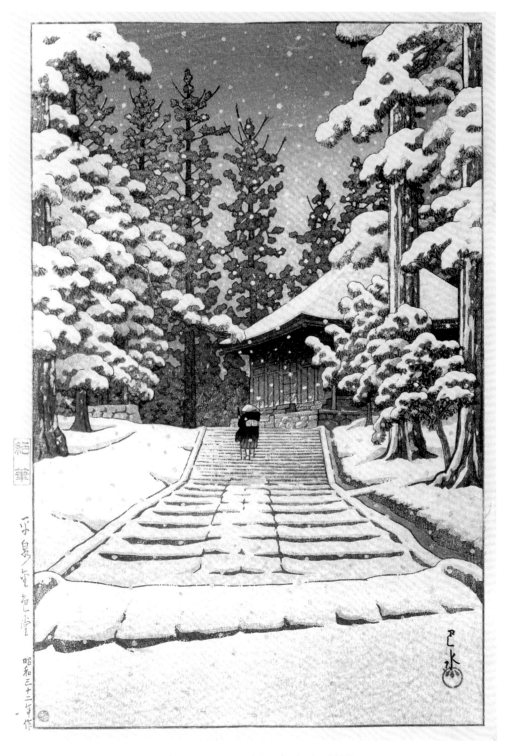

川瀬巴水　平泉金色堂　1957　木版畫　36.2×24cm　東京渡邊木版美術畫鋪藏

漂泊的抒情畫家

Takehisa Yumeji

竹久夢二
大正浪漫的代表詞

　　日本放送協會改編昭和時期代表作曲家古關裕而人生故事的晨間劇「歡呼」，不斷令我想到「大正浪漫的代表詞」──竹久夢二。無論是第五集劇情中介紹的《妹尾樂譜》（セノオ樂譜，由夢二負責封面裝幀設計，是大正年間音樂家夢寐以求的高級樂譜），還是女演員入山法子在廣大視聽觀眾間掀起「彷彿竹久夢二美人畫般」的討論；又或者男主角成為日本哥倫比亞唱片公司旗下作曲家後，1931 年第一張問世唱片「福島進行曲」的 B 面收錄了夢二作詞的「福島夜曲」，處處都顯示出夢二藝術的影響力。

　　事實上，我們比想像中還要來得容易親近夢二藝術。例如旅行，他的故鄉岡山、讓他成為藝文界偶像的東京，或者和他生命中重要的三位女性均有淵源的金澤，甚至是群馬，都有以夢二為名的美術館（鄉土夢二美術館、竹久夢二美術館、金澤湯涌夢二館與竹久夢二伊香保紀念館）。好比電影，1991 年鈴木清順抽取藝術家些許生平梗概，執導獨立電影「夢二」，其揣度畫家耽溺於戀慕之中，以創作織羅女性之美的幻夢，將之進行敘事轉化，其中梅林茂所譜的華爾滋舞曲配樂「夢二主題曲」，後來成為王家衛「花樣年華」眾人熟悉的旋律；另外，2015 年宮野啟之推出傳記電影「夢二：愛的流逝」以紀念夢二生誕一百卅年。

　　除了可以透過美術館巡禮和電影欣賞涉略夢二的生命輪廓及藝術脈動，更可以在日常中穿戴、使用夢二的創作。比方說日本服飾品牌 UNIQLO 曾以夢二作品〈水玉〉、〈魚腥草〉、〈花與蝶〉及〈水竹居〉做為靈感，擷取其中的元素設計夏季浴衣。這種以不失傳統又具現代感的圖樣設計進行商品開發的做法，無疑延續了夢二的藝術理念：「從技術家〔夢二稱呼『設計師』的用詞〕的立場來說，當今世上並不是僅一昧追求藝術繪畫的唯一性。繪畫對體現人類理想近代生活的建築或服裝而言，是做為綜合藝術細胞之存在。」他冀求「美的生活」，強調必須「藉著繪畫、木藝、陶藝、染織等創作提供日用之所需，促進生活美感」。打從他為 1914 年開張的「港屋繪草紙店」設計紙張圖紋、織品印花以來，無論彼時此刻，他創作的圖樣以各式織物、文具商品融入時人日

竹久夢二　繪信封　1912-1926　多色木版畫

常，成為人們生活質感的代表物。

夢二風潮的崛起

　　話説回來，夢二之所以成為日本文學家川端康成評價中「不僅感染了少女，也感染了青少年，乃至上了年紀的男人」的卓越畫家，不外乎是他藉著裝幀設計、版畫與繪畫創作，乃至搭配詩文的插圖，讓筆

竹久夢二　水竹居　1933
右頁左上・竹久夢二　千代紙　大正後期　木版畫
52×38cm　私人藏
右頁右上・竹久夢二　千代紙・火柴棒　約1920-1926
多色木版畫　39.2×25.4cm
右頁右下・竹久夢二　千代紙・銀杏　1914-1915
多色木版畫　20.5×29.1cm

下揉合日本浮世繪傳統與西洋繪畫風格的「夢二式美人」，應和著受西方浪漫主義思潮影響的日本社會。這些詩人大木惇夫口中「無論哪一個，都長著惆悵的臉，眸子大而圓，眼睫細長，那種明顯的夢想型、腺病質〔形容體弱多病、精神衰弱的狀態〕的樣態，好像馬上就要折斷似的，有種難以名狀的易碎之美」的美人，多半展現和服層層包裹下不羈的、唯美的、頹廢的婀娜身姿；又或者表現受「日西合璧」文化薰陶，對西洋文化的好奇與渴求、追慕的大正女孩，穿著洋裝、宛如洋娃娃般清純可愛的嬌憨姿態。她們在個人解放、民主思想、社會主義等思潮泛濫的大正時期，隨著日本都市文化促進現代消費社會規模的擴大，流連於報章雜誌、樂譜、畫冊、廣告等各式刊物中，總令人為之傾倒。

　　如果不特別指出，相信不熟悉夢二的人很難發現這位多才多藝的明治・大正時代斜槓青年代表從未受過正規的藝術教育訓練。明治17年（1884）9月16日，本名竹久茂次郎的夢二出生於岡山東南部的地方農戶大家，原本的家中「次郎」因兄長在他出生前便夭折，而成為竹久菊藏與也須能的實際長子，被寄予繼承酒類買賣家業的厚望，所以即便他從小就顯露對繪畫的喜愛與天分，仍然不得不迫於父命，在1901年北上東京進入早稻田實業學校學習。曾與夢二賃居同一屋簷下的著名社會運動家荒畑寒村在《寒村自傳》裡回憶同居人「每天淨奔波於白馬會的洋畫研究

竹久夢二　千代紙・大椿　1914-1915　多色木版畫　38.6×27.8cm

竹久夢二　草中小憩　大正初期　設色絹本　88.7×32.5cm
右・竹久夢二　紀之國屋　1915　設色絹本　115×32cm

上與左頁·竹久夢二　夢二明信片 5 種　約 1935　多色木版畫　14.2×9.1cm×5

所，為此考試落第，家中匯款斷絕，生計無著落。後來動念製作流行的手繪明信片：在明信片大小的畫紙上用水彩描繪，做成的成品拿到鶴卷町和目白一帶的店家寄賣，過些日子再收回貨款貼補生活用度」。

值得注意的是，雖然荒畑寒村印象裡的夢二志在當畫家，但實際卻非如此。夢二於個人首本畫集《夢二畫集・春之卷》中表示，自己起初「沒打算當畫工」，接著說：「我想當詩人，但我的詩稿無法取代麵包。有時我以繪畫形式代替文字寫詩，想不到被一家雜誌發表了，膽怯的我因此充滿驚喜。」這裡提到的「被發表」，指的是 1905 年 6 月 20 日發行的《中學世界》將他初次以「夢二」之名投稿的插畫〈筒井筒〉評為一等獎，自此之後，青年畫家竹久夢二以「飄逸奇警的諷刺畫才」在報章雜誌上嶄露頭角，為世人所知。

正是寄售明信片以增加收入的舉動，讓夢二在 1906 年鶴卷町專賣手繪明信片的小店「鶴屋」邂逅了「夢二式美人」最初的繆斯──岸他萬喜，更在隔年抱得美人歸。成家之後的夢二，開始踏上立業之途，他萬喜在〈憶夢二〉裡提到新婚燕爾之際，兩人便「決心以丹青畫筆立身名世」，「沒多久，夢二進了《讀賣新聞》，因能畫能文，拿 15 元月薪」。

說到以畫家身分立足藝壇，最正統的路線莫過於進入學院體系修習，以代表純藝術的油彩作品參加官辦美展。雖然夢二說自己「不願意進美術學校或跟老師學畫」，但就如荒畑寒村提到的，婚前的夢二曾頻繁出入其欽慕的洋畫家藤島武二參與創設的白馬會，婚後則有過造訪大下藤次郎的水彩畫研究所的紀錄，更在太平洋畫會研究所學過油畫。他不是沒有想過報考美術學校，走上藝術「正途」，為此曾帶著水彩作品〈敗壞的水車與破損的心〉拜訪岡田三郎助，與他商量。然而在岡田三郎助看來，夢二的繪畫已顯具個人風格，因此回覆說：「不要進入美術學校比較好，不然你所擁有的重要東西可能會就此喪失。」他鼓勵夢二不妨就這樣按照自己的表現方式畫下去，給了這位素人藝術家莫大的信心。1909 年 12 月 15 日，夢二集結過去在各刊物上發表的單幅插圖作品共一百七十八幅，以木版印刷出版《夢二畫集・春之卷》，一時洛陽紙貴，從此之後，在他 1912 年 11 月 23 日於京都府立圖書館舉辦首檔個展前，短短三年間出版了個人畫冊、童書繪本等作品廿餘本，成為炙手可熱的藝文界寵兒。

東西薈萃的虛實之間

無庸置疑，夢二的創作與情感經歷密不可分，周旋在他身邊的女性都曾經給予藝術家或深或淺的影響，不過如同烙印般

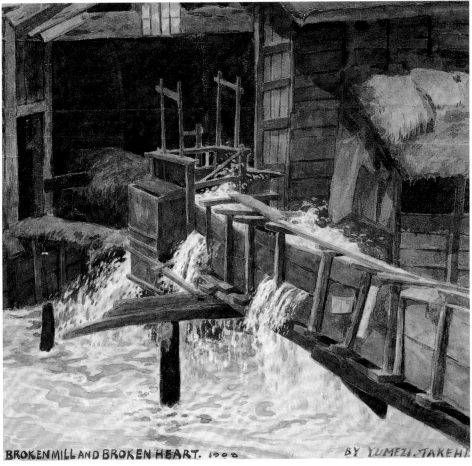

BROKEN MILL AND BROKEN HEART. 1908 BY YUMEZI TAKEHI

無法抹滅的存在，除了前面提到的岸他萬喜（雖然兩人婚姻只維持兩年，但卻是剪不清理還亂地糾纏一生），還有笠井彥乃與葉。如果說他萬喜推波助瀾了夢二事業開展，那麼藝術家真正一生摯愛、可惜早早香消玉殞的彥乃，套用小說家濱本浩的話，兩人愛而不得的苦戀悲劇讓夢二作品的情緒達到最高潮、最純化的境界：「經歷了與彥乃的死別，他試圖從所有的現象中追究她的面影，刻意驅逐自身的雜念，使精神純化。這就是為什麼從那以來，在他所描繪的女性、自然、靜物及其他題材中，憧憬和悲哀被如此淋漓盡致地表現的緣故。」被夢二暱稱「葉」的職業藝術模特兒佐佐木兼代，就是追尋、探究彥乃點滴的對象之一，成為陪他度過失去摯愛的傷痛的「夢二式美人」泉源。川端康成在隨筆〈臨終的眼〉寫下一次前去造訪夢二見到葉的印象：「夢二不在家。有個女人端坐在鏡前，姿態跟夢二的畫中人簡直一模一樣，我不由得懷疑起自己的眼睛。不一會兒，她站起來，一邊抓著正門的拉門，一邊目送著我們。她的動作，一舉手一投足，簡直像是從夢二的畫中跳出來，使我驚愕不已，幾乎連話都說不出來了⋯⋯。」

從某種程度上，夢二的美人畫也可以認為是「一代新人換舊人」的另類體現。姑且不論因現實生活男女情感關係所連動指涉的描繪對象，就創作特徵來看，他筆下的女性臉型變化：明治末期到大正初期的瓜子臉、大正中期的圓潤臉龐，以及大正後期與現代人容貌也相通的尖下巴美人，可看出時代審美意識變遷的端倪，但始終不變的是那雙直率、帶有異國情調的眼眸，以及紅潤的櫻桃小嘴。同時，「夢二式美人」也是將江戶時代鈴木春信以來浮世繪美人的抒情，以大正浪漫主義的感覺重生。夢二在 1917 年《美術與文藝》發表的〈機邊斷章〉提到，過去擅長美人題材的勝川春章或喜多川歌麿等浮世繪師並不了解人的四肢可以透露人物的感情，總是將女性的手足畫得極小；當他看到俄羅斯唯美主義畫家巴克斯特（Léon Bakst）結合四肢和身體的表現，便發現時代已然不同，認為日本浮世繪畫系創作中穿著和服的真實身體姿態也應該要被展現，畢竟「如果一直保持紮著髮髻或衣服動勢樣貌，自己也不會覺得有趣」，所以即使如〈紅衣扇舞〉、〈立田姬〉等作品中的人體比例並不寫實，但其被「變形」（déformer）的肢體動作卻往往帶出真實感，極具性感魅力。

就如同前面所提到的，夢二雖然沒有

竹久夢二　女十題‧黑貓　1921　水彩　39.5×29.5cm　私人藏
右‧竹久夢二　女十題‧朝光　1921　水彩　39.5×29.5cm　私人藏

接受過體制化的藝術教育訓練，但透過時興的大眾媒體、畫會組織，他是認識並且鑽研過西方繪畫的，這點更可以從夢二留存的剪貼簿裡頭貼滿了他從畫冊或雜誌剪下的印象派、後印象派、新藝術（Art Nouveau）與巴黎畫派（Ecole de Paris）等畫家的作品圖得到佐證。若將夢二蒐集的西方繪畫圖版與其畫作相對照，明顯可見以葉做為模特兒的代表作〈黑船屋〉及「女十題」系列中的〈黑貓〉，發想自荷蘭野獸派畫家基斯‧梵‧鄧肯（Kees Van Dongen）的〈抱貓的女人〉；〈青春譜〉則呈現挪威表現主義畫家愛德華‧孟

克（Edvard Munch）或法國象徵主義畫家奧迪隆‧魯東（Odilon Redon）般的幻想構圖；被畫家視作「總結一生的女人」、以「日本小姐」稱呼的〈立田姬〉身上則有英國唯美主義插畫家奧伯利‧畢亞茲萊的影子，這位秋之女神的人物表現與畢亞茲萊 1895 年作品〈伊索德〉同樣都是頭部比例小、身材纖長、帶有病態美感，甚至在用色上也相互呼應。另外，夢二為文章一開始提到的《妹尾樂譜》所設計的近三百個封面，經常以身穿時髦服裝的外國女孩或大正摩登的和風女子，搭配新藝術風格的植物裝飾與多彩圖案，迎合古典

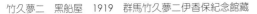

竹久夢二　黑船屋　1919　群馬竹久夢二伊香保紀念館藏

右上・竹久夢二　女之四季・春之野　1927
右中上・竹久夢二　女之四季・朝刊　1927
右中下・竹久夢二　女之四季・秋風　1927
右下・竹久夢二　女之四季・冬，倚火盆　1927

去年米貴缺軍食
今年米殘太傷農
夢二寫日姬 狂詩

竹久夢二　立田姬　1931　設色紙本　岡山鄉土夢二美術館藏

右頁左・竹久夢二　紅衣扇舞　約 1929　設色紙本　私人藏
右頁右上・竹久夢二　長崎十二景・放水燈　1920　水彩　36.5×27cm　私人藏
右頁右下・竹久夢二　長崎十二景・浦上天主堂　1920　水彩　36.5×27cm　私人藏

楊柳搖搖擺擺
隨風紛紛西樓
美人春夢知
翠薄斜捲
千絲入
秦陵女子詩句
ちくま夢二題

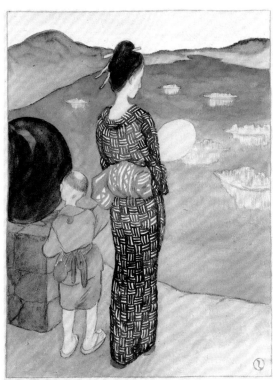

音樂、西方民謠、日本歌曲等樂章的風格，而綜觀他平面設計作品所體現的新藝術運動風潮，整體較偏向德國青年風格（Jugendstil），多帶有憑主觀印象抽象地描繪自然飄逸的細長線條。

雖說夢二的創作總與西方繪畫的形象脫不了干係，但在他以宛如俳句一般簡明的筆法和鬆散的造形，勾勒、抒發對身邊事物的敏感觀察裡，無疑是東方特有的、繁複的人生況味之美。夢二於 1931 至 1933 年赴美國、歐洲旅行期間在柏林伊滕學校（Itten Schule）舉辦日本畫講習會，他以「關於日本畫的概念」為主題的演說中，表明其對西方繪畫與日本畫的藝術觀認知。他認為，西方繪畫由「光」而來，是自光中取物，通過陰影表現塊面、縱深，描繪物的存在狀態；日本畫則是由「心」而生，以動態的、反映心緒的與帶有時間性的線條交代物的發生狀況；更特別強調：「難道你沒看到無論何種主題，日本畫畫面上都有所留白嗎？〔…〕比起有形之物，無形之處更留下我們想象中的喜悅之情，並昭示其動態發展的可能性。」

這種帶有南畫風格的筆法和審美觀，又以他融入漢詩或自創俳句的昭和時期詩畫作品最能詮釋。夢二說「繪畫需要用心來看」，是要用人的全身來感知的，因為他認為「在繪畫上，除去情緒，我們沒有可相信的。所謂的情緒，指我們內在生活的感覺。我們必須以此做為繪畫的基調」。在〈休憩（女）〉、〈立田姬〉或〈寄遠山〉等作，我們都能欣賞到夢二運用自我生活的視線描繪現實生活的景物，透過留白、筆觸、物像的形體，交織官能與情緒，流露心象裡的精神世界。

結語

望穿秋水等待一個不來的人
宵待草的鬱悶情懷
今宵月兒似乎又不露臉了
——竹久夢二，〈宵待草〉，1912 年

夢二在 1934 年離世前一年的《外歐日記》裡寫下：「一位死於法國的英人嘗言：『人生是藝術的模仿。』就我的人生而言，不僅是為盡脫幼少時所受藝術之影響的問題，或者乾脆是對其實踐亦未可知。」

這是夢二的「鄉愁」。他回想起幼年因父親喜愛戲劇欣賞、母親出身傳統藍染工藝之家，使他浸淫能樂、歌舞伎、淨瑠璃的演出場景，熟稔日本傳統圖樣與色彩的表現。這些來自原生家庭的文化涵養是他的心靈故鄉，當他漂泊在受到西方現代化洗禮而洗盡鉛華的東京，漂泊在愛戀依存的抒情創作時，總回望「故鄉」，以裝幀設計與繪畫創作跨界、混搭的創作姿態，逐漸模糊純藝術與設計、工藝等實用美術的邊界，在大正浪漫調融異國情調的曖昧、飄渺、迷離的氣氛裡，追尋、抒發文化復歸的可能樣貌，開啟了日本畫壇的新時代。他的作品表白了人世情緒的真摯、苦惱與悲哀，抒懷了屬於大正時代芬芳悱惻的詩意。

竹久夢二　青春譜　1930　油彩畫布　45.2×45.3cm　私人藏

竹久夢二　休憩（女）　昭和初期　設色絹本　117×111.9cm　岡山郷土夢二美術館藏

竹久夢二　寄遠山　1931　設色紙本、二曲一隻　132×133.4cm　岡山鄉土夢二美術館藏

Kawabata Ryushi

川端龍子

與大眾對話的剛健造形之美

川端龍子

在暮春悄然走入立夏的一個稀鬆平常早晨，我看著日本放送協會電視頻道播報日本黃金週期間各地正值時節的戶外活動相關新聞，其中有一項便是搭乘漩渦觀潮船親近遊覽澎湃翻騰的鳴門漩渦，而這個由鳴門、漩渦、船隻與湛藍海水組成的畫面，讓多年前在東京山種美術館對著近代

日本畫巨匠川端龍子作品〈鳴門〉驚歎不已的悸動，重新蕩漾於我的腦海。

〈鳴門〉於 1929 年秋天在東京府美術館（現東京都美術館）舉辦的首屆青龍社展上亮相，是一件展現與義大利美西納海峽（Stretto di Messina）、加拿大西摩峽灣（Seymour Narrows）並稱「世界三大潮流」的日本鳴門海峽湍急潮流迫力的幻想屏風大作。之所以說「幻想」，是因為這件在逾 8 公尺的畫面上耗費 3.6 公斤群青顏料捕捉潮水動勢的構圖，並非真正取景位於德島縣鳴門市及兵庫縣淡路島之間的海況，而是龍子為了聊表自己彼時之所以出走日本美術院、創立日本畫藝術團體「青龍社」的起心動念，在親身踏察神奈川縣江之浦海岸與當地木造船船廠的印象上，將寧靜的江之浦海域想像為洶湧的鳴門海峽，宣示他懷抱「積極扶植新興勢力的氣概與突破因襲既往的魄力」另起爐灶，企圖「在今後日本畫壇不落人後地屹立一方」的雄心壯志。於是，雖然〈鳴門〉在當時被酸言酸語「自桃山時代的永德以來，能輕輕鬆鬆完成這麼大畫面的人綽綽有餘」，但這也點出了這件龍子用來聲明

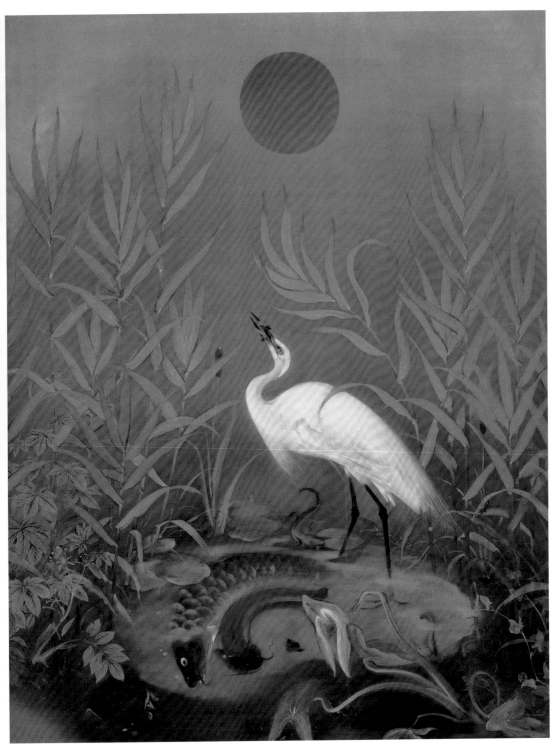

川端龍子　請雨曼荼羅　1929　227×174cm　東京大田區立龍子紀念館藏

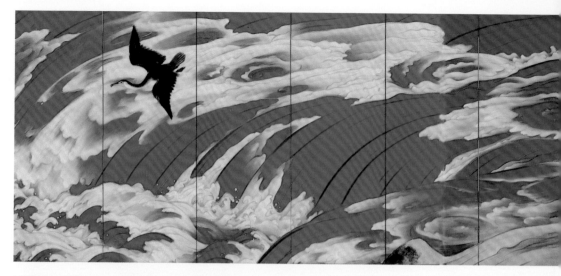

川端龍子　鳴門　1929　設色絹本、六曲一雙　185×419cm×2　東京山種美術館藏

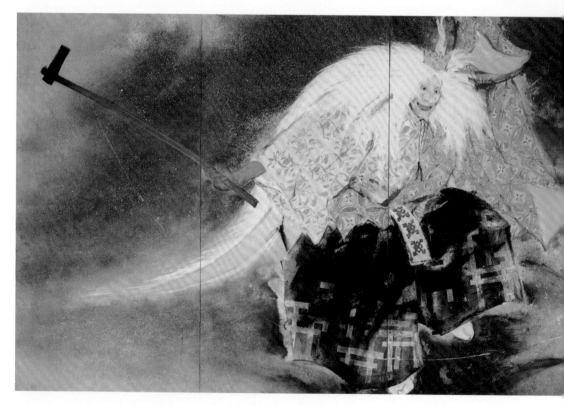

川端龍子　小鍛冶　1955　六曲一隻　243×726cm　東京大田區立龍子紀念館藏

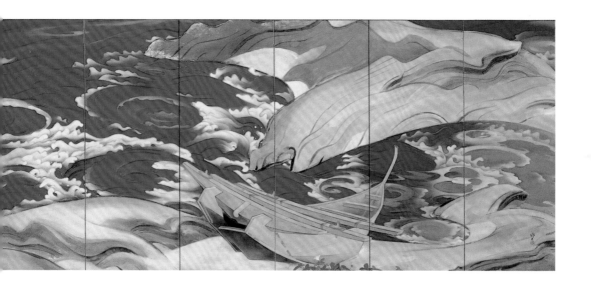

青龍社立場與宗旨，即「有別於現下一般的纖細巧緻作風，青龍社的創作意圖致力於實踐藝術的剛毅性」，表現出新鮮、爽颯的動態感的啼聲之作，確實入了人眼並引人留心。

相較於融入自身意念所遙想幻化的〈鳴門〉，我在和羽田機場坐落同一行政區的東京大田區立龍子紀念館裡欣賞的〈渦潮〉，則是龍子將當地傳說故事加入實景寫生的創作。乍看這件作品時，我彷彿瞬間被捲進了一個帶有點渾沌卻又具浪漫抒情感的傳說世界，然而實際上它承載的是畫家聯想與現實交感的真實經驗。龍子曾如此闡述〈渦潮〉的創作發想由來：「從鳴門各地實際眺望，自潮流的落差應運而生的千百漩渦翻滾的壯觀景象著實令人讚歎不已。其中有一個大型的漩渦呈現出白龍於海中現身的樣相，所以我相信鳴門有龍神棲居的傳說是真的。」於是，同樣是屏風巨作，龍子在總橫幅超過 7 公尺的畫面上，再現了那個讓他銘記於心的渦潮形象。不若〈鳴門〉飽和的蔚藍海，「胸中元自有丘壑」的畫家於〈渦潮〉以綠青鋪陳出湧動的碧波萬頃，讓黏性強的胡粉在自在運筆間奔馳著行旅當刻觸目所及激流飛揚的波濤同時，更立體化了於盤渦出沒的白龍形相，畫面右下方紛飛的金砂子則代表著龍的鱗粉，突顯出龍的神聖性。

直到現在，我仍然對只要花費 200 日圓門票費，便能在大田區立龍子紀念館一次飽覽這位近代日本畫大師的名作感到物超所值。這間藝術家個人美術館於 1963 年 6 月 6 日開館，是龍子用以紀念自己獲得文化勳章和喜壽（77 歲）而參與設計的館所。觀者除了能在多元展覽主題的詮釋下，於寬廣展間欣賞到館藏約一百四十件的龍子作品輪番上陣的應和外，對街的龍子公園裡更保存了畫家親自設計的故居「御形莊」與畫室，讓人在每個體現畫家心之所向的空間中，貼近感受其自 1920 年喬遷至這片舊稱「新井宿子母澤」的生活與創作歲月。順帶一提，在龍子生活的那個時代，據說當地春天放眼望去盡是制作七草粥的母子草（即鼠麴草）在陽光下、田園中搖曳生姿的盛開花影，也因此讓畫家以母子草的別稱「御形」為新居命名。

從洋畫開始

某種程度而言，我們可以將龍子定居御形莊的時間點視為其藝術生命轉折的分水嶺。在此之前的他於藝術追尋的道路上懵懂探索自身定位，其後則確立、堅守「會場藝術主義」，透過各種題材記錄、回應時代的脈動。後世對於龍子的藝術成就有著「昭和的狩野永德」般的評語，並將他與橫山大觀、川合玉堂並稱「近代日本畫三巨匠」，然而我們首先必須注意到一件

〔右頁〕

上・川端龍子　渦潮　1956　設色紙本　241×725cm　東京大田區立龍子紀念館藏
下・川端龍子　愛染　1934　168.2×168.5cm　島根足立美術館藏

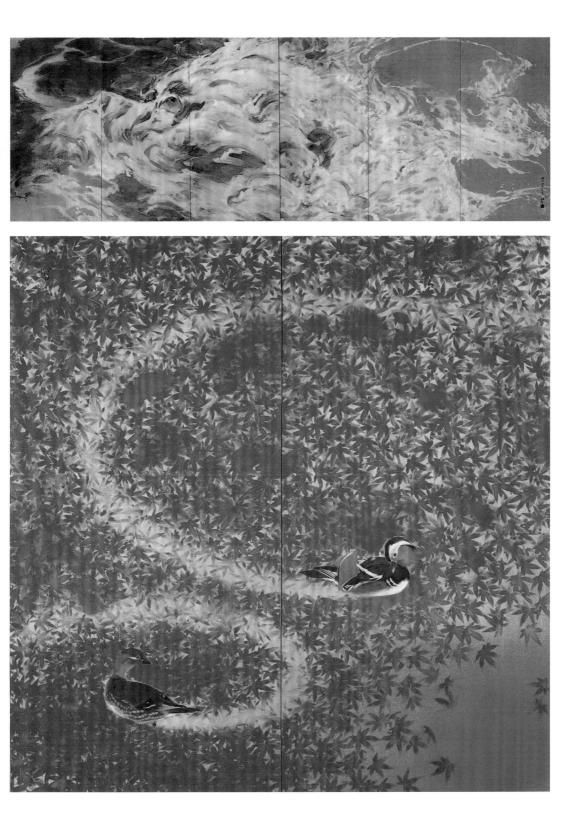

事：在日本畫領域舉足輕重的他，實際上最初是從洋畫邁入藝術之道的。

本名川端昇太郎的龍子於明治 18 年（1885）6 月 6 日誕生在和歌山市本町，十歲隨經營和服事業的家族上京，移居淺草一帶。本著自幼對繪畫的情有獨鍾，他在 1904 年自選明治元年（1868）以來的卅個事件為題進行創作，投稿讀賣新聞舉辦的「明治三十年畫史」徵選比賽，兩件作品獲得青睞的選拔結果無疑鼓舞了他朝向畫家之路前進；在與父親幾經溝通後，龍子於同年進入黑田清輝、久米桂一郎等人主持的白馬會洋畫研究所，兩年後轉往太平洋畫研究所學習，也在此時步入婚姻生活。

婚後的龍子開始接插畫工作，替《明信片文學》（ハガキ文学）、北澤樂天創辦的漫畫雜誌《東京 Puck》（東京パック）等刊物繪製封面或內頁插畫，肩負起養家活口的責任；後來於 1907 年進入國民新聞社就職以尋求穩定收入。值得注意的是，龍子在此期間結識了日本畫畫家平福百穗，為百穗運用傳統毛筆表現洋畫寫生技法的練達筆法感佩不已，說是埋下他日後朝向日本畫發展的伏筆也不為過。一直到 1913 年為了更真切掌握洋畫的精髓而遠赴美國留學一年之前，龍子在日本國內雖然以〈鄰人〉與〈永別了〉連續入選第一屆和第二屆文部省美術展覽會，但明治時期的他毫無疑問是以插畫家的身分在藝文圈裡活動。

摸索日本畫

正是因為前往美國留學，所以才有了日後的日本畫巨匠——他在參訪波士頓美術館時，對館藏日本鎌倉時代中期作品〈平治物語繪卷·三条殿夜討卷〉產生了一股「不可思議的異樣情緒」，畫面裡火勢旺盛的場景和人物群像讓龍子「雖不知道故事內容，但卻真切擁抱了『日本』」，強烈意識到「日本」的精神；此外，19 世紀法國畫家皮耶·普維斯·德·夏畹（Pierre Puvis de Chavannes）為波士頓公立圖書館所作的大型壁畫也深深烙印在他心底，而它們無疑是促使龍子從洋畫轉向日本畫，並且提倡會場藝術主義的關鍵。

於波士頓領略到的心靈震盪促使龍子回國後在絲毫不了解礦物顏料的情況下，嘗試用膠將粉末狀的顏料施展於畫布上，創作出用來參展大正博覽會的個人生涯首件日本畫作品〈觀光客〉，雖然結果名落孫山，但並未澆熄他轉換跑道的念頭；他很快地轉戰彼時力圖重振的日本美術院舞台，以帶有琳派裝飾性風格的〈狐徑〉入選第二屆日本美術院展，此作引起畫壇前輩下村觀山與今村紫紅的關注，其中紫紅更讚許龍子的作品為日本畫帶來新穎的光芒。爾後，至 1919 年間，他陸續發表〈靈泉由來〉、〈神戰之卷〉、〈慈悲光禮讚（朝·夕）〉、〈土〉、〈安息〉等作，在日本美術院發光發熱，轉型成為名副其實的日本畫畫家。

川端龍子
慈悲光禮讚（朝・夕）
1918　設色絹本
朝：139.3×147.5cm
夕：139.3×146.8cm
東京國立近代美術館藏

如果以藝術評論家川口直宜在〈多樣展開與會場藝術主義〉一文中，將龍子的藝術生涯分為五個時期來看，前述1916至1919年間的創作屬於第一時期，作風具有兩個特徵：其一是畫家以神話、傳說的題材表現出自然與人類間的羈絆，帶有浪漫性格，例如〈靈泉由來〉，他採用三聯幅的形式呈現日本武尊東征的傳說與上州（現群馬縣）鹿澤溫泉靈泉和白鹿的組合，這件作品的巧思在於畫家將通常用來裁製服飾的麻布壓上金箔，藉此增添厚重的份量感，並將左幅畫面裡的日本武尊置換為褪去衣裳的女性人物，對應前腳浸入泉水中的白鹿，更以在草津溫泉所看到的石燈籠置換為鹿澤溫泉的印象，讓整體構圖產生令人玩味的意趣；其二則是試圖捕捉對自然的純粹感動，好比〈慈悲光禮讚（朝・夕）〉，雙聯幅中的白晝光景是龍子在當時居住地大森周邊的自然風光基礎上，融入了「揮別陰雨連綿的梅雨季，小魚沐浴在久違的、帶有慈悲性的陽光下的歡喜感」概念。

萌發會場藝術主義

第二時期便是他搬到御形莊至1928年的八年光陰，是其會場藝術主義萌芽、實踐與發展的重要區段，代表作有〈龍安泉石〉、〈印度更紗〉、〈佳人好在〉與「行者道三部曲」系列。一切的開端起始於龍子1921年以《底哩三昧耶經》「不動亦自身遍出火焰光，即是本尊，自住火生三昧」為命題，但卻是起用日本武尊為主角所創作、發表的〈火生〉，由於其中蘊含了畫家前一年前往高野山明王院觀賞〈赤不動〉的經驗，因此原本預定的赤焰改以金泥表現，日本武尊的形象也轉而帶有〈赤不動〉的色彩。〈火生〉強烈、令人難以忽視的視覺效果被時人以「會場主義」針砭，針對批評指教，龍子在著作《畫室的解放》中提出反駁，認為「在為了送進展覽會場而創作的前提下，不能否定於作品裡組織出符合的情境氛圍這樣的作法。如果採否定態度，那也就近似於是標榜了展覽會無需存在的論調」，並且進一步主張「如果希冀藝術能成為民眾的藝術，那麼朝向立意良善的會場藝術邁進是必然的」。

由此可見，在龍子的認知中，會場藝術帶有展現藝術與大眾之間的羈絆意涵，如何呈顯其中的關係層次成為他日後以會場藝術主義展開藝術行動的目標，而我們從被視為其理念實踐里程碑之作的「行者道三部曲」系列：〈使徒所行讚〉、〈一天護持〉與〈神變大菩薩〉，得見他在這個以一年一作的進度描繪日本修驗道開山祖師役小角相關主題的系列作品中，琢磨所

〔右頁〕
左上・川端龍子　印度更紗　1925　東京大田區立龍子紀念館藏
右上・川端龍子　佳人好在　1925　設色絹本　136.3×115.1cm　京都國立近代美術館藏
下・川端龍子　靈泉由來　1916　設色麻布　左至右：180×68cm、211.5×68cm、180×68cm　東京永青文庫藏

川端龍子　龍安泉石　1924　設色紙本、四曲一雙　186×419cm×2　東京大田區立龍子紀念館藏

川端龍子　香爐峰　1939　設色紙本、六曲一隻　242×726 cm　東京大田區立龍子紀念館藏

上‧川端龍子　使徒所行讚　1926　設色絹本　229×506cm　東京大田區立龍子紀念館藏
左下‧川端龍子　一天護持　1927　348.6×223.6cm　東京大田區立龍子紀念館藏
右下‧川端龍子　火生　1921　設色絹本　237×144cm　東京大田區立龍子紀念館藏

上・川端龍子　神變大菩薩　1928　設色絹本　229.8×504.5cm　東京大田區立龍子紀念館藏
下・川端龍子　山葡萄（局部）　1933　東京大田區立龍子紀念館藏

川端龍子　草炎　1930
設色絹本、六曲一雙
176.8×369.5cm×2
東京國立近代美術館藏

川端龍子　新樹之曲
1932　設色絹本、六曲一雙
181×399.6cm×2
東京國立近代美術館藏

川端龍子　真珠　1931
設色絹本、六曲一雙
185×419cm×2
東京山種美術館藏

得的表現形式迥異於正統日本畫細膩柔美的作風，是以揉合自身洋畫修為的方式，在大尺幅畫面上展現感性的剛健造形之美。然而這種「剛健的藝術」明顯背離了日本美術院一貫展現的高貴典雅氣韻，招致批評的程度可想而知。

自立門戶，自成一格

既然道不同便不相為謀，龍子索性於1928年退出日本美術院，並在隔年6月28日創立青龍社，率領自家畫塾弟子致力追求能發揮展覽會場真諦的藝術表現——創作出能強而有力地向大眾傳達時事議題與時代價值的作品。青龍社從樹立到1932年營運逐漸步上軌道的這三年，便是龍子藝術發展的第三時期，無論是前面提到的〈鳴門〉，還是在微紅帶深青的紺紙上以金、青金泥勾勒夏草的〈草炎〉，或者〈真珠〉裡閒適宜人的裸婦群像，以及利用庭院裡新綠萌發的樹姿對比前景橫亙的黑色幾何欄杆來帶出畫面新鮮感的〈新樹之曲〉，都能感覺到畫家盡情舒展其自學日本畫的心得及領略。

從此以後，他懷具著由「畫業—展覽會—時代—觀眾—會場藝術」交織出的會場藝術主義脈絡，在第四時期（1933年至第二次世界大戰期間）的「太平洋」、「大陸策」、「歸國」與「南方篇」系列作品中，以個人獨特的浪漫情懷詮釋戰事紛擾下的時代意識；戰後至1966年離開他形容為「三百六十五天不斷翻攪的漩渦」的人間，第五時期的他創作表現臻於完美，一方面可見富含哲理的畫境，如在〈金閣炎上〉以隨火光沖天的金砂子飄盪「生者必滅」的真理，或藉著〈花下獨酌〉闡述對偷得浮生半日閒的獨處時間的嚮往；另一方面則在〈流筏〉、〈龍子垣〉、〈天橋圖〉等作中，以畫筆為自然風光留下豪快與詩意兼具的註解。

結語

龍子在晚年回看自己的藝術歷程時，是這麼形容：「孩提時期我總仰望著雲之巔幻想，現在回想起來，〔畫業〕某種程度上可以說是異曲同工，只不過我開拓道路、搭建橋梁，往重重雲朵之上的山巔邁進……。」確實，對於心馳神往的繪畫藝術，龍子先是在年少時將夢想的志向逐步爭取成真，接著在眾聲喧嘩的畫人生涯現實裡無畏地伸張理想，堅持以一管筆在有限的寬大畫面上具體形構出尺幅千里的哲思及眼界，緩緩構築了極具個人風格的藝術世界，為近代日本畫畫壇開拓了嶄新的視野。

〔右頁〕
上・川端龍子　金閣炎上　1950　設色紙本　142×239cm　東京國立近代美術館藏
左下・川端龍子　花下獨酌　1960　設色紙本　東京大田區立龍子紀念館藏
右下・川端龍子　天橋圖　1960　東京國立劇場藏

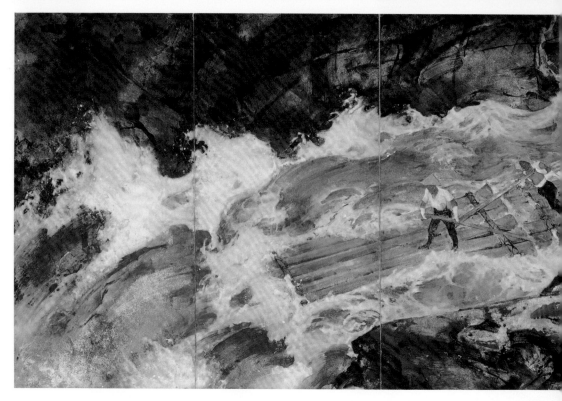

川端龍子　流筏　1959　六曲一隻　242.4×727.2cm　東京大田區立龍子紀念館藏

川端龍子　龍子垣　1961　設色紙本、六曲一隻　242×729.5cm　東京大田區立龍子紀念館藏

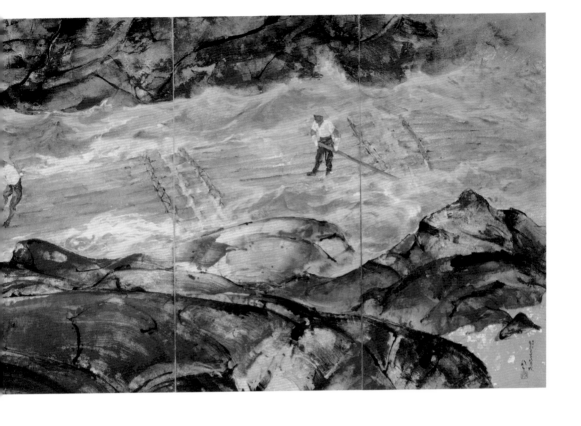

近代日本畫代表畫家

Ono Chikkyo

小野竹喬

藏在內心深處的柔軟

秋高氣爽，景物從溽暑的蒸郁晃影變得清晰鮮明，萬里碧空如洗的白日每到日落時分，總是拉上極具橙紅層次動態變化的漫天霞幕，令人目不暇給。我想起 2020 年年初在神戶市立小磯紀念美術館參觀的特展「黃昏的繪畫們—近代繪畫中的夕陽景日」，同樣也是如此「多變」。該展匯集日本各大美術館館藏，以「西洋篇」與「日本篇」兩部曲下的各子題，帶出 19 世紀以來被畫家收進畫面裡的各種暮色，並揭示西風東漸下的日本與興起日本主義的歐洲彼此滲透、轉化的藝術互動。

在眾多名作連綿組織的展場中，小野竹喬的〈夕空〉讓我停下腳步許久。作品中，染上餘暉的近景雲層遮掩不住那一顆星辰綻放的耀眼光芒，右側以薄墨勾勒的柿樹呈現出背光狀態的剪影效果，而稀疏的樹梢、水色調的遠空皆傳達了深秋空氣的寒意。這是竹喬以「茜空」（晚霞）為創作主題的首件大型作品，根據他在 1954 年 10 月 14 日《每日新聞》晚報上發表的

文章〈窗外的雲〉，畫家認為流動的雲朵乘載著廿六歲便戰死沙場的長子春男的靈魂，因此他總是喜歡在畫室一邊眺望窗外的天空一邊作畫。由此來看，我們或許可以說傍晚的橙紅雲彩隱含著竹喬對愛子驟逝的刻骨銘心與其靈魂不死的思念。

竹喬自此以後陸續描繪了夕照的萬種風情，每每別出心裁，深獲好評，更因此在藝壇上被稱作「茜空的畫家」。例如〈殘照〉，他依循從自家庭院裡的栗木望去所捕捉下的落日天際素描，在暮色朦朧中的那抹鮮明殘照造形，不由得使人聯想到不動明王的火焰光背，為畫家眼中的瞬間日常光景增添了莊嚴的心象氛圍。〈夕映〉則是他到訪位於山梨縣、富士五湖之一的本栖湖，在投宿旅社的二樓所見的湖上風景。竹喬讓遠方山脈和湖水交際處筆直地橫亙於畫面，透過在金泥底色上施加紅色調的作法，再現夕陽強烈的紅光倒映在鏡面般湖泊上的波光粼粼，並運用水面及雲朵不同層次的藍色調表現薄暮現

〔右頁〕

上・小野竹喬　夕空　1953　設色紙本　112.7×134.4cm　廣島 Woodone 美術館藏

下・小野竹喬　殘照　1962　88×137cm　獨立行政法人日本藝術文化振興會（國立劇場）藏

象（Purkinje effect），同時藉著黝暗的山陰處對比朱紅的天空，而無論是樹叢、山稜或雲層，都可以看到畫家以較明亮的色彩勾勒輪廓線，表現出自然景物各自帶有的細膩層次感，整體可以說是用色彩交織而成、盡顯歲月靜好的黃昏時刻。

同樣是晚霞燒紅了天空的，還有〈樹間之茜〉。竹喬在八十五歲所作的〈樹間之茜〉被認為是其茜空主題的巔峰之作，他在 1975 年接受《VISION》雜誌採訪時表示，為了創作這件作品，刻意不若以往寫生取材，全憑自我印象、感覺和領略，在腦中組織構圖和色調。因此，我們可以看到竹喬運用不同明度的綠色調勾畫處於背光的枝葉，並透過枝幹上的乳黃色布局表現西曬的強烈光線，以圖案化方式重複點綴的楓葉與櫻葉紋樣則帶有琳派繪畫的裝飾性風格。對於寄託深刻念想於茜空之中的竹喬而言，〈樹間之茜〉無疑是「胸中山水」的夕景。

西化的日本畫

單就「茜空」，將 1950 年代所作的〈夕空〉視為竹喬在此代表性題材上的起點一點也不為過，但如果把視角擴大為「夕景」，那麼我們則可以追溯至他畫業初期的代表作〈落照〉。彼時十九歲的竹喬透過二曲一隻屏風，展呈了故鄉岡山縣笠岡市沐浴在暮靄之中的田園風情。他將揉合

了夕陽紅光的金黃色調鋪滿整個畫面，體現落日映照下的伏越港景致，更藉由左側遠方紛飛的鳥群及畫面中央走在田間小路的雙人背影，點出日落而歸的意趣。當時的他自 1903 年在大哥小野竹桃的引介、帶領下，至京都「竹杖會」拜竹內栖鳳為師已五年，我們可以透過〈落照〉這件帶有巴比松畫派柯洛（Jean-Baptiste Camille Corot）與寫實主義畫家庫爾貝（Gustave Courbet）繪畫質感的作品，感受到他如何受到栖鳳的作風影響——其自歐洲返國後，醉心於鑽研英國浪漫主義風景畫家泰納（J. M. W. Turner）和柯洛等歐洲畫家的空氣與光線表現手法，企圖將西方繪畫技法融匯自身的圓山·四条派藝術涵養。

對竹喬來說，依傍瀨戶內海的故鄉笠岡足以媲美塞尚（Paul Cézanne）筆下的聖維克多山與普羅旺斯。他在大正年間頻繁地以瀨戶內海的蔚藍海景與笠岡地區的茂綠山野入畫，如〈瀨戶之海〉、〈瀨戶內之春〉、〈島二作（早春·冬之丘）〉、〈鄉土風景〉、〈春耕〉等作，明顯可見他的畫風逐漸跳脫栖鳳融貫的「寫實」薰陶，傾向後印象派對自然的「現實」表達，而這樣的轉折無疑與他於 1909 年進入京都市立繪畫專門學校別科（現京都市立藝術大學）學習有關。

竹喬在學校和藝術交流座談會「黑貓會」、「假面會」中，結識許多藝術評論

〔右頁〕

上·小野竹喬　夕映　1960　設色紙本　112.8×134cm　笠岡市立竹喬美術館藏

下·小野竹喬　樹間之茜　約 1974　設色紙本　89×129.5cm　笠岡市立竹喬美術館藏

小野竹喬　落照　1908　設色紙本、二曲一隻　129.5×144cm　笠岡市立竹喬美術館藏

左頁・小野竹喬　島二作（早春・冬之丘）　1916　150×50cm×2　笠岡市立竹喬美術館藏

家、洋畫家，往來密切，同時經常
透過閱讀文藝雜誌《白樺》的報導，
掌握西方時下流行的印象派、後
印象派風格。他知道雷諾瓦（Pierre-
Auguste Renoir）的官能美、高更（Paul
Gauguin）的野性美與梵谷對藝術傾
注的熱情，而在活躍於 19 世紀末至
20 世紀初的歐洲畫家中，竹喬尤其
為塞尚表現的視覺感官所傾倒。他
在第十屆文部省美術展覽會上獲得
特選的〈島二作（早春・冬之丘）〉
便嘗試以日本傳統繪畫常見的縱長
雙聯幅形式，琢磨塞尚繪畫強調的
「純粹、實在性」自然量感，被認
為是為日本畫發展指引新方向的作
品；他甚至更進一步自塞尚畫作取
材，做為自身的構圖參考，隔年的
自滿之作〈鄉土風景〉及其寫生草
稿就是最佳例證。將〈鄉土風景（素
描）〉對照塞尚的「聖維克多山」系
列，雖然視角稍有不同，但這並不
妨礙我們從前景的樹林和遠方的山
勢，看出比擬塞尚作於 1885 至 1887
年間、現為紐約大都會美術館藏品
的〈聖多維克山〉構圖方式；從橫
幅素描轉換而來的直式大尺幅作
品〈鄉土風景〉，遠處聳立的金字
塔狀山峰有著倫敦科陶德美術館
（Courtauld Gallery）收藏的塞尚 1887
年畫作〈聖多維克山〉影子，而透
過松樹及樹叢間高低落差帶出坡度

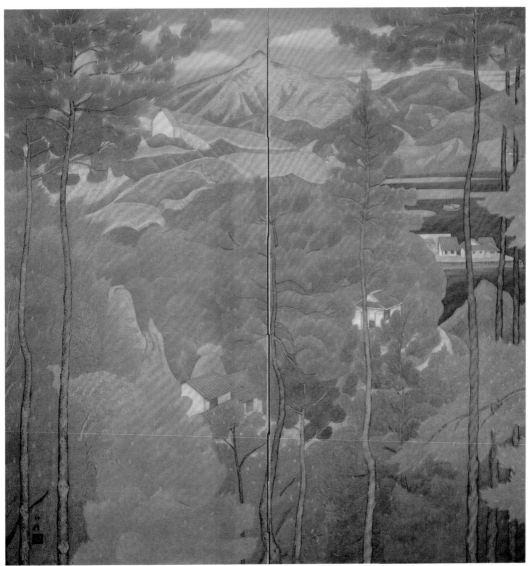

上・小野竹喬　鄉土風景　1917　設色絹本
175×170cm　京都國立近代美術館藏
右・小野竹喬　鄉土風景（素描）　1917
設色紙本　笠岡市立竹喬美術館藏

左頁上・小野竹喬　瀨戶之海　大正初期
笠岡市立竹喬美術館藏
左頁下・小野竹喬　春耕　1924
設色絹本、二曲一隻　164.9×160cm
笠岡市立竹喬美術館藏

與俯視視角的前景和中景，則可能參考了
1880 年的〈歐塞河谷〉布局。

創立國畫創作協會

值得注意的是，〈鄉土風景〉為竹喬的
藝術發展開啟新的篇章——創立「國畫創
作協會」。彼時他胸有成竹地以該作競逐
1917 年第十一屆文展，不料卻名落孫山，
同樣鎩羽而歸的還有其繪專同學土田麥僊、
村上華岳與榊原紫峰，其中，麥僊早在
1913 年左右即對文展的評選制度抱持質疑，
有意籌組新的藝術團體來與之抗衡。於是
第十一屆文展成了這群京都青年畫家眾志
成城的直接動機，在加入野長瀨晚花，以
及他們的老師栖鳳和中井宗太郎出任監察
顧問的成員組織下，隔年 1 月 20 日、21 日
分別在京都和東京兩地舉行國畫創作協會
創會儀式，在「生，即藝術」、「以創作
的自由為生命」宣言下，強調創作應不拘
泥於傳統價值觀，順從主觀意識自由地發
揮創意，創作出忠於自我個性與闡述個人
生命價值的作品。

竹喬隨後於同年 11 月在東京白木屋舉辦
的首屆國畫創作協會展發表〈波切村〉，
將自己在前一年初次遊訪志摩波切村時，
被其壯闊海景所感動的心情，豪爽地以四
曲一雙屏風的大尺幅向觀者分享。〈波切
村〉展現了這座臨海漁村的一日生活風景，
右隻屏風是日光和煦、風平浪靜的早晨時

小野竹喬　波切村　1918　設色絹本、四曲一雙
167.5×370cm×2　笠岡市立竹喬美術館藏

光，左隻則為暮色漸濃、波瀾迭起的黃昏時分，竹喬細膩寫實地以明亮的色彩描繪出湛藍的太平洋、陡峭的岩壁及被綠蔭環繞的村野景致，除了流露他對自然的真摯觀察外，我們或許也可以認為其中承載了畫家期待藉由國畫創作協會一展抱負的嚮往。

日本畫的真諦

過去總是以間接資訊學習西方繪畫技法的竹喬，在 1921 至 1922 年間與國畫創作協會成員共赴歐洲遊學，大開眼界。〈春耕〉即是他回國後仿效在義大利所見的濕壁畫，以細密的筆觸描繪樹木的形態，並運用陰影法表現出景物的量感，而農人和牛隻的姿態更體現了科學性的比例。我們可以注意到竹喬在親身遊歷西方風土後的作品，如〈八瀨村頭〉、〈冬日帖〉、「山海行吟帖」等作，一改過去以遠眺的遼闊視野和燦爛色彩謳歌自然的壯麗，轉而擷取近在眼前的片

上・小野竹喬　八瀨村頭　1926　二曲一隻
笠岡市立竹喬美術館藏
下・小野竹喬　山海行吟帖：嵐峽秋色　1930
笠岡市立竹喬美術館藏
右頁上・小野竹喬　池　1967　設色絹本
87×146.5cm　東京國立近代美術館藏
右頁下・小野竹喬　日本四季：京之燈　1974
56×80.5cm　岡山天滿屋藏

段美好，表現出田園詩歌般的恬淡。這樣的轉變正是因為見多識廣，促使竹喬反身探問身為日本畫畫家，該如何表現出日本繪畫的現代性意識。他從南畫家祖父白神澹庵與前述提到的日本畫畫家兼俳人的兄長竹桃身上尋找答案，進入以水墨和淡彩為主、不講究形式並偏好柔和線條的南畫領域。

然而，有鑑於伴隨第二次世界大戰而來的傷痛與憔悴，竹喬讓顏色重新回到了他的畫面，在以自然的一隅做為題材的傳統日本畫「型」之下，運用近景布局或化繁為簡的風景畫發揮藝術的療癒力。例如他在戰後初次參展日本美術展覽會的〈仲秋之月〉，蒼鬱的京都東山山林烘托著皎潔的月輪，洋溢了秋季清冷與靜謐的空氣感；同樣充滿綠色調的〈奧入瀨溪流〉則是在潺潺流水中的清爽翠綠；「被倉敷近海的細雨所吸引」而作的〈雨之海〉，海面因雨勢、浪潮和光線而形成仿若漂浮著油的波光，讓細碎的紋樣隨之搖擺，讓濛濛細雨牽引出絲絲感傷。他在晚年更融入對俳句的興趣，將「俳聖」松尾芭蕉的紀行書《奧之細道》繪畫化，創作代表作「奧

小野竹喬　奧入瀨溪流　1951　116×156cm　東京都現代美術館藏
右頁上・小野竹喬　仲秋之月　1947　設色紙本　86.9×117.3cm　笠岡市立竹喬美術館藏
右頁下・小野竹喬　雨之海　1952　設色絹本　87×121cm　東京國立近代美術館藏

小野竹喬　宿雪　1966　138×92cm　岡山倍樂生股份有限公司藏

左上・小野竹喬　深雪　1955
右上・小野竹喬　茜　1978
下・小野竹喬　樹雪　1978　39.3×53cm　京都上品蓮台寺藏

上・小野竹喬　內海　約 1955　笠岡市立竹喬美術館藏
下・小野竹喬　春之袖，在旁揮動的，調色盤　1955　笠岡市立竹喬美術館藏

左頁上・小野竹喬　近江富士　1971
左頁下・小野竹喬　夕茜　1968　設色紙本　岡山縣立美術館藏

小野竹喬　奧之細道句抄繪：一畝田，插秧後離開，柳樹啊　1976　設色紙本　59×90cm　京都國立近代美術館藏
右頁上・小野竹喬　奧之細道句抄繪：炎日，沉入海，最上川　1976　設色紙本　59.5×91cm　京都國立近代美術館藏
右頁下・小野竹喬　奧之細道句抄繪：赤紅，太陽若無其事，秋風　1976　設色紙本　59×90cm　京都國立近代美術館藏

之細道句抄繪」系列。此系列包含十件畫作，每一幅都是竹喬以一種柔和的凝視，將其在日本東北地區取材旅行途中的現地感動揉合芭蕉俳句的意境，於清新色彩、柔軟筆觸、裝飾性圖樣與簡約構圖中，帶著觀者吟詠詩歌，體現詩畫合一的精神。

結語

　　只要虛心以對，便能貼近自然。

　　　　　　　　　　　——小野竹喬

　　在竹喬的藝術生涯中，畫風不斷變化，但始終不變的是追求自然風景在畫筆下所能表現出的各種可能性，所以他在 1971 年的《三彩》雜誌上曾說：「日本的自然是美麗的。我從不感到厭倦，只想一直畫下去。而這也意味著，我總是希望能創造世界。」

　　面對自然之美，竹喬並不想「掠取」入畫，而是以柔和色彩和簡潔構圖，捕捉在「風景中飄散的芳香韻味」，並將自身徜徉其中的直率感受，用具有自由、自性特長的南畫淡雅線條和畫面風格，把大和繪裡的率真以日本畫的「型」表現出來，成就現代日本畫的風貌——那是在與自然對話下，於名為「藝術」的信仰之道上的一種超然脫俗的觀看與歡悅。

日本近代畫家

Okumura Togyu

奧村土牛

寫入生命的耕耘

也許是因為遲到一年的東京奧運十七天賽事，呈現了運動員在場上奮戰時宛若「櫻花七日」——短暫卻璀璨，勝敗一瞬的乾脆；也可能是由於近日依循過去的遊訪經驗，再一次跟著梅棹忠夫的《民族學家的京都導覽：從地理、歷史、居民性格到語言》神遊京都時，又見「醍醐花見」的隻字

奧村土牛於山梨縣清春（現北杜市長坂町）寫生櫻花，約攝於 1976 年。

片語，雖然不合時節，但櫻花最近盛開在我心田。

土牛的櫻花

記得攝影師友人曾經問我賞櫻時賞的是哪個景？答案是：比起怒放枝頭，粉色花瓣點點綴了一地的樣子更使我著迷。如果舉例以醍醐花見入畫的作品，奧村土牛的代表作之一〈醍醐〉便擁有我屬意的風景元素。

有別於過去提及的狩野山樂與北野恒富

分別以〈滿櫻圖屏風〉和〈淀君〉，追想豐臣秀吉率眾在京都醍醐寺三寶院庭園中飲酒作樂、吟詩作對的賞花宴席如何風光明媚，土牛的〈醍醐〉著重於再現那一幕畫家一見傾心的枝垂櫻盛開場景。這件畫作從起心動念到製作完成，度過近乎十年的光陰。1963 年，土牛結束在奈良藥師寺舉辦的師傅小林古徑逝世六週年法會後，歸途經過醍醐寺，因為「覺得三寶院土牆前的枝垂櫻極美便執筆寫生」，而據說他這一執筆便花了兩三天的時間，每日忘情

奥村土牛　醍醐　1972　設色紙本　135.5×115.8cm　東京山種美術館藏

奧村土牛　吉野　1977　設色紙本　108.6×184.4cm　東京山種美術館藏

地在畫紙上留下那棵熱烈綻放的櫻樹姿態直到日暮低垂；雖然土牛打從一開始便想「哪天要把它繪製出來」，卻直到 1972 年才覺得「就是今年了」，進而在櫻花錦簇的春日裡再訪醍醐寺，落實了盤桓多年的念頭。寺院泛黃的白牆背景前，擄獲土牛心神的那棵枝垂櫻屹立在畫面中央，它沐浴春光下，從容地舒展著垂墜粉紅的枝條，並且不僅止於紛葩爛漫的樹梢昭示春色，還以撲落一地的片片櫻雪妝點著迎春的大地；發色鮮明的粉紅色調畫面還原了畫家感受到的春意盎然，引人一同沉浸在歲月靜好的「醍醐味」之中。

或許被列為世界文化遺產的醍醐寺是許多人──尤其是京都人──賞櫻首選的經典之地，但眾所周知，在這個櫻花之國境

內各具風情的賞櫻勝地不勝枚舉。若是想尋得一片山野，讓思緒與遼闊天地一同享受春回捎來的清新感，土牛收入畫中的奈良吉野山是絕佳的去處。每年 4 月，漫山遍野的三萬棵櫻樹以嫣紅渲染了蓊鬱的吉野丘壑之間，無論從什麼角度望向山林都可以「一目千本」，將粉櫻連綿的美景盡收眼底。

有「日本第一櫻花名勝」美譽的吉野山任由櫻花爛漫出溫和清澄的花霞（形容吉野山櫻花滿開如霞）模樣，被土牛映現於〈吉野〉的畫紙上，更匠心獨具地在畫面右下角描繪一棵斜伸入景的零櫻（指櫻花盛開），使人能仔細觀賞花朵，遠近對比之間饒富旨趣。事實上，畫家為了這件作品分別在新綠時節、花期和秋季三度前往

奥村土牛　北山杉
1976　設色紙本
177.3×104.2cm
東京山種美術館藏

吉野寫生，理由是初訪時繁花似錦的花況帶給人的印象過於強烈，讓他沒辦法掌握壯美的吉野山全貌，也難以領略它在歷史長河中所承載的無數文人騷客意念。我們可以認為從某方面來說，〈吉野〉對土牛而言不僅僅記錄下自身見證的當代景致，更企圖傳達出土地同一片風景背後流轉、沉澱的歲月韻味。

京都片段

話說，土牛為了創作〈醍醐〉而巡遊京都時，自高雄山前往常照皇寺的路上看見了生長在該區域內的北山杉。這種杉木樹形挺拔且擁有美麗樹皮，是日本相當出名的木材，不但是桂離宮、修學院離宮、東本願寺等宮殿和寺院的建築材料，更因深受茶聖千利休喜愛而被投入建造茶室和數寄屋造（茶室式的住宅）。川端康成在以北山杉深林為舞台的小說《古都》裡這樣描寫：「筆直聳立著的一排排樹幹實在美極了。殘留在樹梢頂端的一簇簇葉子，也像是一種精巧的工藝品。」北山杉直入雲霄的翠影自土牛身處林間的那刻起，即已植入了畫家的腦海，揮之不去，之後他多次流連忘返於其跟前，試圖用畫筆留下它秀麗的卓立姿態。土牛最終選擇以大尺幅畫面回應森林的壯闊，在〈北山杉〉前景浮現「北山台杉」（在樹上植樹的育林技術）的樹姿，藉此揭示生生不息的數百年光陰；我們能夠欣賞到做為「基樹」的樹幹在提供嫁接種植的過程，長成強而有力

的彎曲形態，支撐著其上新生的生命力，而背景裡的那排樹幹則預示了樹苗的未來，獨立茁壯的它們將持續留得青山在。

京都、千利休與茶室這三者也在土牛構畫的〈茶室〉薈萃、疊韻出新意。單純聚焦在幾何構造的〈茶室〉，實景是位於大德寺真珠庵的茶室「庭玉軒」室內一隅。大德寺自 15 世紀下半葉由推崇茶禪合一的禪僧一休宗純主持重建以來，便與日本茶道的發展結下不解之緣，爾後更因受到千利休、織田信長與秀吉的支持，於 16 世紀成為茶道文化的核心據點。土牛在庭玉軒裡，一邊對著「組裝狹窄空間的直線構造之美」讚歎不已，一邊緬懷往昔茶事。從角度來看，〈茶室〉記錄了畫家從供將軍或大名進出的南側入口「貴人口」望向北面室內的視線，偏右的近景是帶著樹皮的紅松木中柱所撐扶的袖壁，後方則通常是茶席主人所處的位置。乍看畫面似乎由單純的色塊和線條構成，但那扇可望見戶外的窗格、被窗紙柔和亮度的光線，以及畫家悉心塗上顏料的每一處場域構造，都可以使人感受到歷經時光淬鍊的空間質感，品味茶與禪交織的無盡深遠。

一如梅棹忠夫在〈寺院與和尚——參拜費之都〉提到的見解：「京都的寺院還真是多。寺院跟舞妓可以說是京都的兩大象徵。讓舞妓站在寺院前，就成了一幅典型的京都風情畫。只是這兩種人都不事生產。」在土牛與京都有關的創作中，確實也能見得舞妓的倩影——她穿上只在祇園

奥村土牛　茶室　1963　設色紙本　134.8×99cm　東京山種美術館蔵

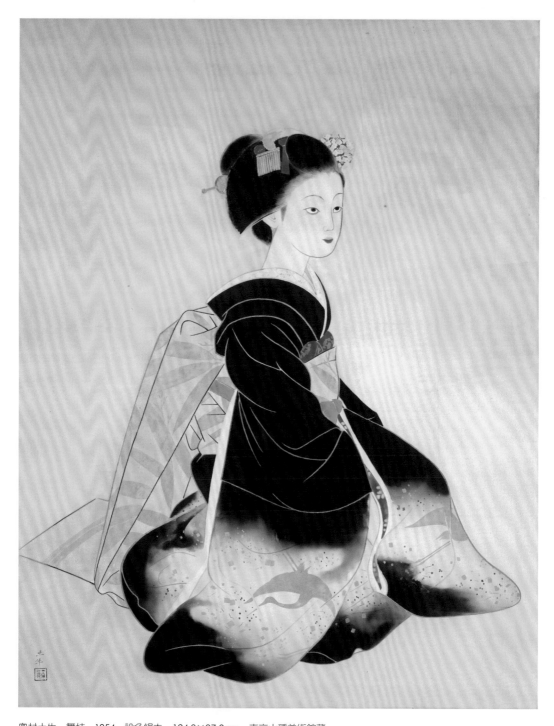

奥村土牛　舞妓　1954　設色絹本　124.8×97.3cm　東京山種美術館藏

右頁上・奥村土牛　蓮　1961　設色紙本　115×176cm　東京山種美術館藏
右頁下・奥村土牛　初夏之花　1969　設色紙本　40.2×52.3cm　東京山種美術館藏

祭期間才會著裝的古典和服側身端坐，狀似嚴肅的表情實則展露了神清氣爽。土牛在 1956 年刊登於《三彩》雜誌七十七號的〈舞妓的寫生〉，闡述了當時繪畫〈舞妓〉的感想：「描繪〈舞妓〉是我長久以來的願望，也是今後的冀望。舞妓美如洋娃娃。她們不同的臉龐有著不同的美感，但要說舞妓的美，是從相貌到服裝等一切裝扮所呈現出來的古風魅力。我被那股魅力深深吸引，企圖抓住它的氣韻。雖然畫了無數次都不盡理想，但『古風的魅力』持續引誘我的興致，我想一直畫到滿意為止。」如同話語裡提到「畫了無數次都不盡理想」，這件他終於滿意的〈舞妓〉實際上花了兩年的時間，他三訪京都取材，甚至到距離參展只剩下一週的緊湊階段，還因為「印象模糊了」而再度上洛，土牛追求畫作表現精準到位的專注性格顯而易見。

關於寫生

透過前述土牛從關西地區汲取創作養分的歷程，我們知道這位活過一個世紀的東京畫家（生於明治 22 年〔1889〕，卒於平成 2 年〔1990〕）總是不遠千里地「踏實」寫生，以慢工出細活的態度磨練、造就筆致質樸且色彩清澄的個人畫風。

寫生在土牛的藝術生命裡佔有極其重要的地位這點無庸置疑。從其散見於各大雜誌中的文章，可以明白他積極寫生並非單純追求摹寫實景實物的擬真性，更多是在一遍又一遍的速寫過程中體物寫志，捕捉

有形世界帶給他的生命實感。他在收錄於 1936 年《塔影》的〈身邊雜感〉便這麼寫道：「雖說是寫生，但我特別致力於捕捉物像之下的感覺。在想要畫一個東西的時候，當然會先抄寫它的外形，但是之後的寫生應該以抓住心靈的態度進行。我所說的寫生的意思，比起外觀形式，更著重在捕捉內在感覺。〔…〕所謂的感覺並不單指情趣層面，它的內涵可以說更接近生命的意義。也就是說，如果是畫鳥，就要畫出鳥的靈肉，而無論是花鳥、人物還是風景都必須秉持如此這般的概念。感覺並不限於形制，色彩也要有同樣的表達。顏色最終也應該意味著對象物的精神性，如果只是停留在外表的顏色上，那就不能說抓住了真正的色彩感覺。」

父親與師傅

土牛重視寫生的創作理念承繼自古徑，追本溯源他們師徒緣分，理當歸功於土牛父親奧村金次郎的牽線。其實，土牛是在父親的期望下邁向追尋繪畫藝術的道路：金次郎將成為畫家的未竟之夢寄託於長子身上，讓幼年體弱多病的土牛以畫畫忘卻病痛的折磨，日後更請友人引薦，使兒子於 1905 年順利進入梶田半古的「半古塾」拜師學藝。除了積極栽培、支持孩子的藝術教養外，金次郎更於 1917 年以中國唐代詩僧寒山的詩句「土牛耕石田」，為本名義三的兒子取雅號「土牛」。在自傳《牛步》中，土牛認為父親的用意在於「期許

左上・奥村土牛　芍薬　昭和時期　金地設色紙本　27×23.9cm　東京山種美術館藏
右上・奥村土牛　薔薇　1970　金地設色紙本　26.8×23.8cm　東京山種美術館藏
左下・奥村土牛　牡丹　1978　金地設色紙本　27×24cm　東京山種美術館藏
右下・奥村土牛　紅白梅　1979　金地設色紙本　26.5×23.4cm　東京山種美術館藏

牛年出生的我能腳踏實地，讓多石的荒地終成良田，我想這其中包含要我堅持不懈從事畫業的意思」。

回過頭來，土牛在半古塾紮實根基的學習階段，遇上當時偶爾會代替師傅指導學生的畫塾塾頭（班長）古徑，並在受教的過程日益感佩這位學長老師的人格特質，他形容：「老師平時沉默寡言、嚴格，但任何事情找他討論時，總是很溫柔地細心教導我。」對土牛來說，古徑「擁有令人想投入他懷中撒嬌的溫柔」，也就不意外他在半古仙逝後，選擇持續跟隨其所仰慕的小林老師研習畫技的決定，而他更終其一生都將古徑常言的叮囑「任何瞬間都忘不得繪畫」奉為座右銘。

畫裡的影子

從生平年譜可以知道土牛進入半古塾的隔年開始，逐年有作品參與大小展覽，然而真要說一舉得名天下知，則是他卅八歲以〈胡瓜田〉首次入選院展。讓土牛在畫壇揚名立萬的〈胡瓜田〉與同時期的〈雨趣〉，均可見其畫業初期緻密的線條表現，他在前者以纖細的線還原胡瓜莖葉上的糙硬毛和茸毛視覺質感，於後者則運用濃淡胡粉一根根勾勒落雨劃過空氣的軌跡。觀者彷彿能從〈雨趣〉聽見彼時在麻布谷町（現東京六本木1丁目一帶）淅瀝奏起的夏季柔和旋律，而充滿詩情畫意的雨幕背後，更有土牛於速水御舟主持的學習會中，對御舟作品調性的吸收。

奧村土牛　胡瓜田　1927　設色絹本　193.5×85cm
東京國立近代美術館藏

奥村土牛　雨趣　1928　設色絹本　108.7×101.5cm　東京山種美術館藏

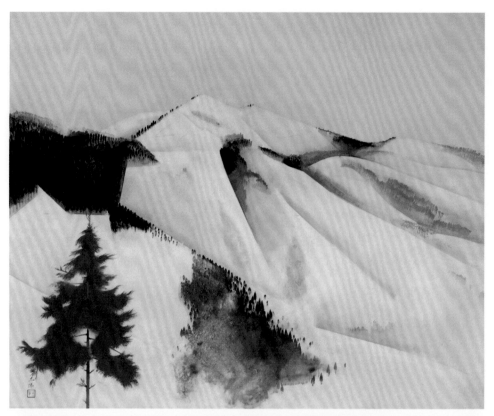

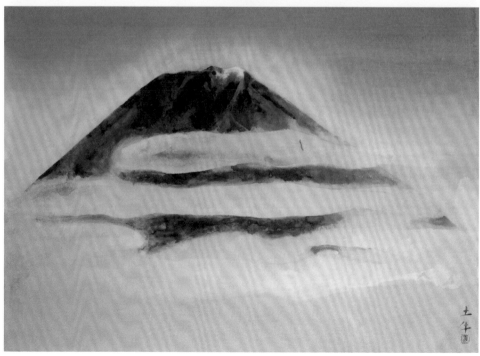

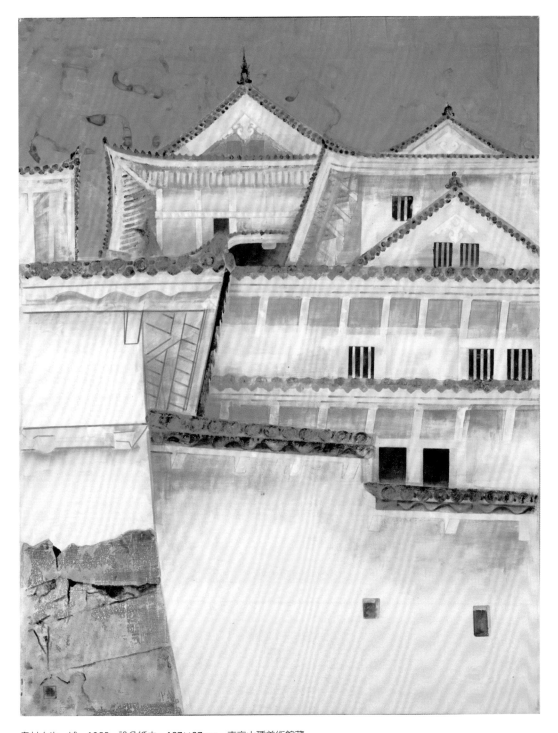

奥村土牛　城　1955　設色紙本　127×97cm　東京山種美術館藏

左頁上・奥村土牛　雪之山　1946　設色絹本　93×114.8cm　東京山種美術館藏

左頁下・奥村土牛　山中湖富士　1976　設色紙本　64.4×92cm　東京山種美術館藏

提到同時代其他畫家的影響，除了御舟之外，橫山大觀、酒井三良和前田青邨也都是與土牛經常往來的友人；他總將在相知相惜的品鑑、觀摩間所得的思考，融貫為自身藝術修養的養分，砥礪個人的繪畫表現。不過，土牛的創作之所以能日臻出類拔萃，還必須注意到來自歐洲後印象派的作用力，其中又以塞尚的陶染最深刻。在土牛的記憶中，1919 至 1920 年借住古徑畫室的這兩年間，後印象派風靡日本藝壇，他說：「那個時候小林老師總是到丸善〔書店〕買回許多後印象派、文藝復興時期的畫冊。我也在那段時間買到一本非常棒的塞尚畫冊，進而愛上塞尚，更開始從素描入門蒐集起與塞尚有關的東西。我想那件素描未來説不定會有助於日本畫創作，所以經常臨摹。我自己是覺得我的畫法很新奇。」於是我們能從長野志賀高原上的〈雪之山〉、強調姬路城壯麗之美的〈城〉、突顯那智瀑布崇高莊嚴感的〈那智〉及連峰颯爽的〈谷川岳〉，看到畫家融入塞尚風格的「新奇畫法」：注重物像體積感的幾何變形構圖和色彩表現。

最後，讓我們把視線從土牛以畫筆將遊歷各地所得的眼界收入紙絹的建築角落、景色片段，轉向有花芬芳、有草舒展、有

奧村土牛　鯉　約1948　設色紙本　54.5×72cm　東京山種美術館藏

奥村土牛　那智
1958　設色紙本
273.4×153.2cm
東京山種美術館藏

上・奥村土牛　緋鯉　1947　設色絹本　102.2×135.5cm　東京山種美術館藏
下・奥村土牛　鯉　1948　設色絹本　47.5×72cm　東京山種美術館藏

奥村土牛　兔　1975　淡彩紙本　14.6×46.9cm　東京山種美術館藏

奥村土牛　兔　1975　設色紙本　14.5×46.8cm　東京山種美術館藏

奧村土牛　兔　1936　設色絹本、二曲一隻　108×146.4cm　東京山種美術館藏
右頁上・奧村土牛　兔　約1947　設色絹本　42.7×56.9cm　東京山種美術館藏
右頁下・奧村土牛　鹿　1968　設色紙本　114.7×145cm　東京山種美術館藏

鯉游水、有兔蹦跳的花鳥畫題。綜觀土牛畫作，花鳥題材絕對是佔了大宗，但我們並不能用「花鳥畫」的知識論點去解釋他的花鳥，因為它們純粹是畫家對日常生活場景容易接近的自然生命的即興取材；這種隨心所欲下的有感而發，有時筆致稚拙，但絲毫未減「愛之切」的心意。

結語

　如果就像是土牛所說的，「畫作傳達出的是作者的人性」，那麼可以怎麼形容他的人性特點呢？我想，從他不厭其煩地奔波寫生，反覆揣摩單一主題的物外之趣，以及秉持「至死不忘初衷，即使拙劣也想畫出生動的繪畫」信念執筆直到生命終點，他的畫展現出一位畫家在兢兢業業之下的甘之如飴。在繪畫世界尋幽探勝的土牛或許大器晚成，但他在百年人生光景裡，終是尋得屬於自己的幽靜之所，也探得自我的一片勝景，更是路遙知「牛」力，耕得一畝藝術良田。

近代日本畫畫家

Fukuda Heihachiro

福田平八郎

在釣魚時光裡感悟自然

「生活的風景總是會不經意地在某個時刻，以某種片段姿態跳脫來去庸碌的慣常背景，躍入它的伯樂眼底，成為撩撥心弦的美好畫面。」這是我最近回翻手帳本看到的一句隨手寫下的句子。彼時是2012年初夏一個雨後的下午，我一如往常地從熟悉的泰順街巷弄往返師大，興許是黝黑柏油上的水窪映現的晴朗過於清澈，使得我不由自

福田平八郎於畫室作畫

主地停下腳步、蹲低身體，讓時間與腦袋隨著爽朗的藍白倒影一同悠悠。無巧不巧，當我隨後與好友說著這段路上際遇，剛從東京回國的她拿出參觀山種美術館「福田平八郎與日本畫摩登」展所買的圖錄，一邊翻開〈雨〉的頁面，一邊笑著直呼和畫作有異曲同工的意趣。

她之所以會這麼說，是因為這件由東京國立近代美術館收藏的〈雨〉，是活躍於

大正‧昭和年間的日本畫畫家福田平八郎擷取夏日生活片段所作的場景。平八郎在收錄於1958年《三彩》雜誌的〈創作回想〉一文提到，〈雨〉是他從二樓畫室看著窗外碩大雨珠落在被豔陽烤得炙熱的屋瓦上，有感於午後雷陣雨前奏的雨點滴答墜落、蒸發到浸濕瓦片的變化，「如同有生命的物體的足跡，動人心魄」，促使他利用縱橫線條勾勒的層疊瓦片布滿畫紙，透

福田平八郎　雨　1953　設色紙本　108.7×86.5cm　東京國立近代美術館藏

福田平八郎　漣　1932　白金地設色絹本、二曲一隻　157×184.8cm　大阪中之島美術館藏

過瓦上的黑白斑點昭示雨滴的先來後到，以單純造形呈現目睹的客觀實在，進而捕捉、記錄內心的感悟。

如果說〈雨〉方正規矩的幾何形態是畫家「靈魂之窗」的再現，那麼〈漣〉曲折波動的線條形式則是平八郎被微風輕撫的心湖。以二曲一隻屏風盛裝晃漾水面的〈漣〉總是讓我想到夏目漱石在《草枕》裡寫到的一句：「水色是一筆平坦畫過的深藍色，處處點綴白銀色的細小鱗片粼粼閃動。」套用平八郎的自述，他所追求的，是在畫面上還原彼時「連肌膚都不容易感受到的輕柔微風弄皺一池湖水的優美動態」，所以他在絹布上先以金箔打底，再疊壓白金箔，最後運用群青描繪出起伏的水紋，在有限的方寸之間展現連綿的水光瀲灩。有趣的是，平八郎在一次與昭和天皇餐敍席間聊到〈漣〉，曾幽默地說出

福田平八郎
漣　1932
設色紙本

福田平八郎
波　1933
設色紙本

福田平八郎　釣自畫像　1936　設色紙本　16.7×52.4cm　愛媛縣美術館藏

這件自 1932 年在第十三屆帝國美術展覽會上亮相後，即被《東京朝日新聞》認為是「最引發熱議的作品」，爾後更被評為近代日本畫發展的重要里程碑之作，其實是「去釣魚但卻遲遲等不到魚上鉤，只好畫畫」，硬是將自己經過悉心觀察並充分計算、反覆描畫的創作拉下神壇，雲淡風輕地帶過一切功過是非。

討厭數學，所以繪畫

如今在日本繪畫史上，平八郎是被視為將現代主義融入日本畫領域的關鍵人物，更在日本教科書的推波助瀾下家喻戶曉；而做為台灣日治時期東洋畫家呂鐵州的老師，他的藝術涵養無疑也渲染了台灣藝術史。但如果我們回過頭來看這位一代畫壇巨匠之所以走上藝術之途的起點，不免忍俊不禁地覺得可愛又務實：討厭數學。

明治 25 年（1892）2 月 28 日誕生於九州大分市的平八郎，在青少年時期對未來的想像是藉著游泳專長進入海軍兵學校，或是利用和外國傳教士鄰居學習到的外文能力前往美國闖蕩，但由於他極度厭惡數學，「只要一想到數學，就覺得這個世界是黑暗的」，因此最終無法順利完成大分縣立大分中學校的學業。平八郎的小學圖畫老師對此憂心忡忡，勸說從小就在父親福田馬太郎經營的文具店裡養成繪畫興趣的他報考京都市立美術工藝學校（以下簡稱「美工學校」），不料 1910 年春天帶著介紹信上洛時已錯過入學考試，平八郎在 1968 年 1 月 30 日《每日新聞》發表的文章回想當時：「既然都來到了就沒有回去的道理，在我的強烈拜託下，教頭說

福田平八郎　花菖蒲
1934　設色絹本
145×82.8cm
東京國立
近代美術館藏

福田平八郎　綿羊　1918　設色絹本　103×364cm×2　大分縣立美術館藏

福田平八郎　雪　1947　設色紙本

福田平八郎　溪流之石　1952　設色紙本

『可以試試新設立的繪畫專門學校〔指京都市立繪畫專門學校，以下簡稱『繪專』〕別科，如果有意願的話就在一星期內畫點什麼帶過來」，於是我就站在鴨川的荒神橋上畫下在河岸柳樹間穿梭飛翔的燕子。最後我帶著畫作到學校，雖然沒說是否通過考試，但被說『明天開始來上學』，就這樣入學了。」

客觀的寫實

平八郎從繪專別科到美工學校、繪專的美術學校時期（1910-1918），浸淫在竹內栖鳳等人的指導下。此時他在題材上以人物畫為主，例如1916年的〈春風〉，主角是他同年春天到洛北大原地區取材所見的當地少女形象，而畫中人稚氣未脫、惹人憐愛的表情，無疑受到數年前才在京都府立圖書館舉辦生涯首檔個展、人氣鼎盛的竹久夢二影響。另外，同年用以挑戰文部省美術展覽會未果的六曲一隻屏風〈桃和女〉，站在桃樹前的兩位農家女子手裡捧著果實飽滿的桃子，若仔細觀察人物臉部和桃子，則帶有日本繪畫用以在寫實中營造怪誕氛圍、被岸田劉生稱之為「デロリ」的鮮明陰影。

從前述的兩件作品，以及1918年畢業後回到九州島原半島遊玩，將在雲仙山山坡草原初見綿羊群的感動躍上畫面的〈綿羊〉等作來看，平八郎1910年代的作品雖然在大正時期興盛的寫實風格下，同樣以寫生為基底，但由於多半是利用其吸收

到的前人繪畫技巧來「摹寫」、「表現」自然的創作，所以總是很「不自然」，導致他屢屢在文展出師不利。有鑑於此，在繪專負責教授美學與藝術史課程的中井宗太郎建議平八郎：「必須拿掉隔絕自然的簾幕（前輩的技法）。在直接面對自然時，要像土田麥僊君那樣以主觀意識進行，還是如同榊原紫峰君般用客觀表現詮釋，就你的狀況來說，不妨試著深入探索自然的客觀性。」師長的建言為平八郎開心明目，1919年他便以〈雪〉入選首屆帝展，隔年再以〈安石榴〉獲得評審青睞，而1921年一舉拿下特選獎的〈鯉〉更為皇室購藏。

對於九州出身的平八郎而言，雪是相當珍貴美好的存在，無論是欣賞或描繪雪的樣態都是他的心頭好，也因此綜觀他的創作可見多幅與雪有關的素描與畫作，例如1948年的〈新雪〉是以茶道流派裏千家和京都光悅寺的庭石組合，寫實呈現放晴後的靄靄白雪。不過，入選首屆帝展的〈雪〉卻並非真實取材雪景的創作，而是畫家在夏天將買來的刨冰當作雪堆，以切掉的筆尖、竹筆敲打以及圖案設計師較常使用的筆法等方式，創造出雪的樣貌。

〈安石榴〉和〈鯉〉則有著來自當時匯聚京都青年畫家的國畫創作協會影響，展現一種融貫中國宋元時期院體畫的獨特寫實意象。前者以在夏日豔陽下舒展枝葉、結石累累的安石榴樹為主角，右下角蜷曲身體、蹲踞在樹幹上的貓兒興許正偷得浮

福田平八郎　新雪　1948　設色絹本　112×82cm　大分縣立美術館藏

左上・福田平八郎　京菓子　1948　鉛筆設色紙本
左下・福田平八郎　蛤　1952　鉛筆設色紙本　39.8×53.1cm　大分縣立美術館藏
右・福田平八郎　安石榴　1920　設色絹本　大分縣立美術館藏

左頁上・福田平八郎　鯉　1921　設色絹本　160.3×232cm　東京宮內廳三之丸尚藏館藏
左頁下・福田平八郎　花菖蒲游鯉　1963

生半日閒，睨視著下方通紅的花朵；後者則是畫家帶入在泡澡時從自己的腳觀察到的色調變化，描繪出在京都南禪寺境內寓居時欣賞到的鯉魚優游姿態，忠實還原了水下空間。爾後，無論是帶有妖異之美的〈牡丹〉或帶有音樂旋律感的〈朝顏〉，平八郎 1920 年代的創作與後來世人熟知的簡化、平面化「摩登」風格大不相同，是對描繪對象的形色進行詳細的觀察，試圖在中國宋元時代畫風與強調裝飾性的琳派作風等古典繪畫基礎上，兼容大正時期流行的陰影表現，追求徹底的、新的寫實風格。

誠如賴明珠在《靈動・淬鍊・呂鐵州》裡提到，19 世紀末明治維新到 20 世紀前期日本繪畫追求的革新概念，是在強調客觀、寫實風格的條件下，轉化傳統繪畫語言，重新賦予繪畫主題真實自然又蘊含無限生機的意象；她進一步援引日本藝術史學家島田康寬的評論，認為平八郎早期繪畫特質具有「即物」的寫實風格，是一種從觸覺、視覺等具體經驗出發，追求事物「本質」的寫實觀。然而平八郎「被宋元風滲透」、「受國展影響」以及總是客觀描繪出與自然無差別的細緻度之 1920 年代創作，又該如何回應伴隨經濟繁榮和與世界交流頻仍而至的「大正民主」自由、豁達氛圍，以及昭和初期強調簡練造形、明快色調的新時代感覺？面對外界對身為畫家須不斷推陳出新的期待，平八郎選擇與同為日本畫畫家的中村岳陵、山口蓬

春，以及洋畫畫家中川紀元、木村莊八、牧野虎雄，加上藝術記者外狩素心庵和藝評家橫川毅一郎組成「六潮會」，企圖透過西方藝術理論和世界藝術脈動的互通有無，提昇自我的藝術視野。

寫生心象

逐漸對西方繪畫有深刻認知的平八郎，在應用上迴避了西方繪畫陰影法形構的立體表現，專注於在「寫生」這項繪畫基礎工程上，琢磨色彩塊面所營造的平面性空間和氛圍，進而讓自然景觀在裝飾性的繪畫表現下有了嶄新的視角。

說到寫生，根據東京藝術大學大學美術館館長秋元雄史的論述，這種直接描繪大自然的創作方式在圓山派開創者圓山應舉之前，被定位為「正式作畫前的事前準備」，但自應舉開始便強調採納日本繪畫的傳統性主題創作時以寫生為基底，藉此創造出題材多樣的作品與極具裝飾性的畫面，乃至於近代更出現如前所介紹的川瀨巴水般，將寫生取材經驗做為創作歸依，將其如實反映在作品上的畫家。

要說最能體現平八郎對寫生的重視，莫過於他對「水」的執著。1958 年以〈水〉參展新日展時，平八郎自言：「我從許多年前就特別喜愛描繪水的樣子，例如水面隨著船隻來去港塢時的搖晃，又或者水鳥等動物在動物園等任何地方的水池激起水花乃至波瀾不興，每個水的瞬間動態我都想要把它畫下來。」如果我們進一步追溯

福田平八郎　雲　1950　設色紙本

上・福田平八郎　水　設色紙本
下・福田平八郎　冰　1955　設色紙本　55.5×78.2cm
左頁・福田平八郎　水　1958　設色紙本　135×93.2cm　大分縣立美術館藏

福田平八郎　筍　1947　設色絹本　134×99.4cm　東京山種美術館藏

右頁上・福田平八郎　鮎　1952　設色紙本　51.4×72.4cm　大分縣立美術館藏
右頁下・福田平八郎　鱶鰭與甘鯛　1954　設色紙本　50.8×73cm　大分縣立美術館藏

文中提到的「許多年前」，1931 年是關鍵。

平八郎在老師中井宗太郎邀約下，於 1931 年成為釣魚新手，更自此一頭栽進這項戶外運動，對釣魚所帶來的醍醐味著迷不已，乃至於他「一年之中有三分之一的時間是在釣魚中度過」，所以前面在介紹〈漣〉時提到他對昭和天皇說的那番話確實有他的道理。對描繪水懷抱熱忱的平八郎認為：「水並非是難以取得的題材，它看似單純實則複雜，既帶有同一性卻又變化無限。水隨著不同時刻的光影、場景色調等外在自然環境變化，而其中最有趣的是它具有金屬般的光彩。」於是自 1932 年起，平八郎的素描本收進了各種水紋、波光，甚至冰、雨等水的樣態及其所折射的色彩，而 1958 年以畫筆讓水波蕩漾於觀者眼前的〈水〉，被認為是他在該題材上的集大成之作。它乍看仿若抽象畫作，但我們必須謹記：平八郎所組織的每一幅畫面都是有寫生依據的，均是在形、色、線之間揭示隱藏在自然之中的神祕美好的「本質」精神。遑論他在同年發行的《藝術新潮》12 月號上表明因為「抽象畫即使想懂也有很多難以明白的地方」，因此「不那麼喜歡」。

除了水之外，我們不免俗地可在平八郎的創作裡發現許多自釣魚興趣衍生的創作，其中最大宗者是他另一不斷反覆操練的主題：「鮎」（香魚）。好比 1952 年所作的〈鮎〉，最初畫家可能僅是在橋上垂釣時，對著沉浸在清澈溪水裡的石頭產生了興趣，所以想進一步以目之所見的石頭有趣形態和組合來架構畫面，但推測後來可能因略顯單調，便在畫面的左側加入了五尾優游其間的香魚，為整體布局帶來畫龍點睛之效，不但平衡了元素排列的疏密平衡，還能使觀者仿若透過畫家之眼感覺到清冽溪水下的流動感。

值得注意的是，平八郎的作品中有很多日本畫畫家幾乎不會涉及的稀有主題，〈鱧鰭與甘鯛〉便是其中翹楚。這是他在百貨公司的物產展售會上，有感於曬乾的魚鰭形狀與顏色具有「近代繪畫的感覺」，便進一步將其與甘鯛、「雲丹」（即馬糞海膽）共同陳列於畫面之中。透過這件作品，我們可以看到畫家逐漸遠離傳統日本畫「詠歎花鳥」的世界，走上探求繪畫造形性的旅境。到了晚期，他更是在〈海魚〉、〈鸚哥〉等以不規則的色塊做為背景的畫面上揮灑色彩，以兒童繪畫般的素樸展露他的創作理想。

結語

我想表達的東西，是我想成為誘惑著我的大自然的呼吸。我想發出大自然的脈動節拍。我希望自己能盡可能表露大自然的觀點、大自然的姿態。這是在我胸中騷動的心情。──福田平八郎

〔右頁〕
上・福田平八郎　海魚　1963　設色紙本　42.8×58.5cm　大分縣立美術館藏
下・福田平八郎　鸚哥　1964　設色紙本　38.6×55.7cm　愛知名都美術館藏

福田平八郎　鴛鴦　1965　設色紙本　65×97cm　愛媛縣美術館藏

　　如今，世人多以「日本畫的現代主義」來評價平八郎的藝術成就。但是，如果我們從他的這段自白來看，於 1974 年人生落幕的平八郎懷抱一生的藝術理念，是思考如何從學院的「起承」訓練中，利用重視傳統日本畫之「型」，即擷取自然的一隅來做為題材，以近景布局呈現近距離觀察的景致局部，將自我對自然的解讀在畫面「質感」（寫實）與「構成」（配置、真實感）的平衡間，琢磨出薈萃日本人「萬物有靈論」讚歎生命力的纖細美學意識與自然觀之新「形」貌。

　　「在自己感受到的物像上，添加自己感受到的意趣，會讓畫面更淋漓生動。在自己捕捉到的森羅萬象中寄寓某種特別的感觸，就是這種技術家的主旨，因此他們看到的物像觀如果沒有明確在筆下迸發，就稱不上是作畫。自己親眼觀看事物，親身感受，那種觀看方式與感受方式，不是模仿前人也不受古老傳說的支配，而且如果不能在作品中展現更正確、更美的主張，就不配稱為自己的作品。」夏目漱石在《草枕》裡對繪畫的闡述不斷縈繞在我腦中。

福田平八郎　花的習作　1961　設色紙本　122.6×100cm　東京國立近代美術館藏

日本現代洋畫家

Togo Seiji

東鄉青兒

超現實主義的美人情調

在疫情的震盪下,我持續追蹤好一段時日的東京 SOMPO 美術館終於在 2020 年 7 月 10 日正式開館。雖然從館所建築來看,七層樓、有著柔和曲線外觀的 SOMPO 美術館是西新宿摩天大樓林立的「哈比人」新成員,但事實上它是一座「新瓶裝舊酒」的老字號私人美術館,這點從來自日本大型保險公司「損保 Japan 日本興亞」(以下簡稱「日本興亞」)的簡稱「SOMPO」可探知一二,其前身是位於比鄰的日本興亞總公司大樓四十二樓的「東鄉青兒紀念損保 Japan 日本興亞美術館」。正如過去的館名所標誌,這間日本首座設立在高樓層的美術館與活躍於昭和時期的現代洋畫家東鄉青兒關係密不可分,SOMPO 美術館館長中島隆太曾直接表示:「如果沒有他,美術館可能不會成立。」

說起青兒與日本興亞之間的淵源,可以追溯至 1933 年。那時的日本興亞以「東京火災海上保險」之名立足保險業界,為了替在 1923 年 9 月關東大地震後成為主力商品的火災保險尋求宣傳冊封面設計,採用青兒於第廿屆二科展上出品、原名〈散步〉的〈黑色手套〉,畫家以愛人作

東鄉青兒 黑色手套 1933 油彩畫布 119.2×68.2cm
東京 SOMPO 美術館藏
右頁・東鄉青兒 婦人像 1936 油彩畫布
73.3×53.5cm 東京 SOMPO 美術館藏

家宇野千代為模特兒,描繪她穿著時下最新流行的西式服裝的站姿;順道一提,火災保險宣傳冊封面到了1937年換成了〈婦人像〉,由1934年與青兒結為連理的西崎盈子擔綱模特兒。隔年,該公司進一步聘請青兒擔任宣傳設計顧問,負責規畫各式印刷品的樣式,開啟長達四十餘年的合作。在SOMPO美術館開館紀念展「珠玉的收藏—生命的光輝・創作的喜悅」展覽清冊裡,羅列了另一件做為寄送予顧客的1936年月曆封面的〈黑色手套〉,畫面是一名穿戴黑色網狀手套的女性。

對畫家來說,與日本興亞的長期合作讓他得以具體實踐藝術大眾化的理念,因此當時稱「安田火災海上保險」的日本興亞基於社會貢獻,構想於總公司大樓內設立美術館以提供大眾藝術欣賞的場所之際,青兒捐贈了自己的作品與蒐藏。感念於此,美術館在1976年開館伊始定名為「東鄉青兒美術館」,昭示經營方針是在常設展示青兒作品的基礎下,同時致力於引介、交流國際間多樣化的現代藝術創作。目前館內收藏有兩百四十件青兒作品與為數眾多的相關文獻資料。

青兒與夢二

青兒在昭和年間,尤其是1950年代後期以來,以一幅幅被藝術評論家植村鷹千代稱為「東鄉樣式」的憂鬱(melancholic)美人畫形象成為大眾寵兒,其中的代表作首推1959年的〈望鄉〉。這件在「日本

國際美術展」經觀眾票選獲得「大眾賞」的作品,以讓人察覺不出筆觸、強調設計感的畫面為特徵,描繪一名佇立在形似古希臘神殿遺跡前的女人。事實上,青兒在1921年遠渡重洋至巴黎留學、生活的七年間,開始發展與鄉愁相關的主題。異地遊子藉創作抒發思鄉之情是容易理解的,不過〈望鄉〉裡的鄉愁卻是他有感於該年竣工營業的東京鐵塔讓城市地景隨著經濟增長而產生戲劇性變化,因此,畫面裡的遺跡是往昔美好的記憶餘暉,擁有搪瓷般光滑皮膚、身材姣好的女性是現代人的化身,為科技進步所帶來的更迭感慨萬分亦憂心忡忡。

無論觀者喜歡「青兒式美人」與否,都無法否定她們使人印象深刻。在植村鷹千代眼中,「青兒式美人」具有三個特徵:一是任何人皆能明白的大眾性,二是現代與浪漫兼具的優美華麗感與詩意,三是其油彩表現技法體現職人精神般的完美度和裝飾性。美人主題、通俗性、浪漫感、大眾寵兒……,這些詞彙無不令人聯想到前面所談到的詩人畫家竹久夢二,兩人的藝術表現確實經常為後世拿來相互比較、討論。要知道,明治30年(1897)4月28日出生於鹿兒島士族、本名東鄉鐵春的青兒,1902年便隨著家人遷居東京,當夢二以《夢二畫集・春之卷》成為風靡藝文界的超級偶像時,正值青春期的青兒理所當然浸淫在夢二掀起的藝術潮流之中。

興許是受到夢二經歷的啟發,這位從小

東鄉青兒　望鄉　1959　油彩畫布　116.1×90.7cm　東京 SOMPO 美術館藏

東鄉青兒　脫衣　1958　油彩畫布　125×84.2cm　東京 SOMPO 美術館藏
右・東鄉青兒　回憶青春　1968　油彩畫布　145.6×97.2cm　東京 SOMPO 美術館藏

便在母親基督教信仰薰陶下親近、喜愛繪畫，更一路自小學開始接受繪畫基礎訓練的早熟文藝青年，在就讀青山學院中學部時期便已拿定未來志向的主意，更於在學期間以自取的雅號「青兒」嘗試向雜誌投稿海女等主題的裸體插畫。1914 年 10 月左右，由夢二操刀紙張與織品圖樣設計的「港屋繪草紙店」於日本橋吳福町（現東京八重洲一帶）開張，數月前剛畢業的青兒因心繫夢二門下的一名女學生而經常出入其間。這樣一位情竇初開的少年看在店主人、夢二前妻岸他萬喜眼裡著實可愛，

因此對他多加照拂，甚至不時請求繪畫手藝精湛的青兒幫忙謄畫夢二的創作草稿，或者讓他代替夢二來為店裡的商品繪製新的圖樣。

　　夢二所創造的甜美可愛、如夢似幻的美人畫世界及其人氣，深深烙印在十七歲青兒的眼裡心底，持續發酵，乃至日後當他下定決心要「畫出人人都看得懂的畫作」，自巴黎歸國後力圖開創屬於自身的繪畫風格時，腦袋中浮現出的是夢二追求「美的生活」的藝術理念，以及其以「夢二式美人」搭配裝飾性形體交織心象的表

東郷青兒　麗達　1968　油彩畫布　145.5×97cm　東京 SOMPO 美術館藏

現。因此在前述的〈望鄉〉以及 1968 年的〈回憶青春〉、〈麗達〉中，可以看見青兒同樣是以裝飾性背景襯托、象徵畫中女子的情緒，但他並非是將夢二以新藝術滋養的「大正浪漫」承繼江戶時代浮世繪美人畫抒情的「夢二式美人」再次轉化，而是以 20 世紀初的表現主義、立體主義

東鄉青兒　低音提琴演奏　1915　油彩畫布
153×75.4cm　東京 SOMPO 美術館藏

與超現實主義等西方繪畫表現手法改造日本的美人畫基因，營造出難以言喻、但是卻真實存在於現代社會之中的「青兒式美人」心境圖象。毋寧說，「青兒式美人」抒情與哀愁的女性之美，是青兒透過裝飾藝術（Art Deco）灌溉的「昭和浪漫」來應用夢二的藝術世界。

幸運的出道

　　雖然在前述已經揭示青兒以其獨特的美人畫風成為廣受愛戴的畫壇大家，但事實上他在初出茅廬之際的創作取向是前衛藝術（Avant-Garde）的。1915 年，十八歲的青兒結識了開啟他藝術生涯的貴人——音樂家山田耕筰。比青兒年長十一歲的耕筰當時剛從德國留學歸來不久，擔任東京愛樂樂團管弦樂部首席指揮，他將東京愛樂樂團赤坂練習所的其中一個房間借給青兒做為畫室，並時常向青兒講述留學期間見識到的康丁斯基（Wassily Kandinsky）與保羅·克利（Paul Klee）等人創立的「藍騎士」、奧斯卡·柯柯西卡（Oskar Kokoschka）、孟克等歐洲藝術脈動，並分享自身收藏的木版畫，其中多是德國表現主義與前衛藝術運動流派之一的立體主義風格。青兒對這些見聞的吸納反映在〈低音提琴演奏〉，他透過無數的切割線及色塊組構，表現低音提琴演奏者彈奏樂器時的景象與樂曲飄揚的節奏感，十足坦然來自立體主義的影響。爾後在耕筰的鼓舞下，青兒於同年 9 月 23 日至 29 日在日比

東郷青兒　菫紫　1952　油彩畫布　108.4×80cm　東京 SOMPO 美術館藏

谷美術館舉辦生涯首檔個展，展出包含〈低音提琴演奏〉在內共廿件大膽「變形」（déformer）與色彩多元的音樂主題創作。當時《首都新聞》便以「所謂的未來派、立體派類型」指稱青兒的繪畫，《中央美術》雜誌第一卷第二號內則有評論認為這是立體主義表現在日本的初登場。

這檔展期僅僅一個禮拜的小型個展，無疑引起藝文界的關注，更為畫家開闢了通往二科會的道路。小說家有島武郎在參觀完青兒的個展後，不但於日記中寫下「去看了東鄉青兒的繪畫展。他是唯一一位畫未來畫的藝術家」，更向自家弟弟有島生馬——二科會創辦人之一，該藝術團體強調「倡導、確立新美術」，以「不論流派，尊重新的價值觀，維護創作者的自由創作並予以提拔」為宗旨——強力推薦展覽，促成生馬與青兒相識並結下師徒緣分。在生馬的力勸下，青兒於隔年以〈撐陽傘的女人〉參與第三屆二科展的公開徵選，並一舉拿下最大獎「二科賞」。青兒日後回憶〈撐陽傘的女人〉：「在有島生馬先生的勸說下，我以 25 號的油彩畫作〈撐陽傘的女人〉參賽。我盡情地將海灘上的陽傘與穿泳裝的女子變形，以萬花筒般的色彩交織畫面，在寫實至上的當時引發熱議。因為雖然畢卡索的立體派和馬里奈蒂（Filippo Marinetti）的未來派等藝術流派已

經開始被介紹到日本，但卻還沒有出現嘗試實踐的人物，因此對於日本畫壇來說，我的作品算是該方面的頭號人物。」他在作品中自由地以形色解構人體和事物的形態，十足表現出個人意識之於探索西方繪畫型態的感性，為他在主流畫壇奠定「未來派畫家」之名，1918 年刊載於《文章世界》新年號的〈現代美術實錄〉便以「自學洋畫研究，以未來派畫家為人所知」來介紹青兒。

巴黎的養分

1921 年 4 月，青兒就如同所有當時代的年輕藝術家一樣，出發前往巴黎闖蕩、編織自己的藝術夢，而這一待就是七年的光陰。

在海明威的回憶裡，經歷第一次世界大戰後的 1920 年代巴黎是「一席流動的饗宴」，處在和平狀態與工業高速發展的它匯聚來自世界各地的藝文人士，造就藝術與文化活力澎湃的「瘋狂年月」（Années folles）。剛到巴黎的青兒先是結識了達達主義詩人崔斯坦·查拉（Tristan Tzara）與菲利普·蘇波（Philippe Soupault），爾後帶著生馬的介紹信到都靈（Turin）拜訪未來主義的開創者馬里奈蒂，並參與未來主義運動。但由於他的創作始終被認為無法體現未來主義理論，因此約莫一個月後便

〔右頁〕
左上・東鄉青兒　窗　1929　油彩畫布　97×64cm　東京 SOMPO 美術館藏
右上・東鄉青兒　紫　1939 年　油彩畫布　129.6×79.7cm　東京 SOMPO 美術館藏
下・東鄉青兒　撐陽傘的女人　1916 年　油彩畫布　66.1×81.2cm　鹿兒島陽山美術館寄藏於東京 SOMPO 美術館

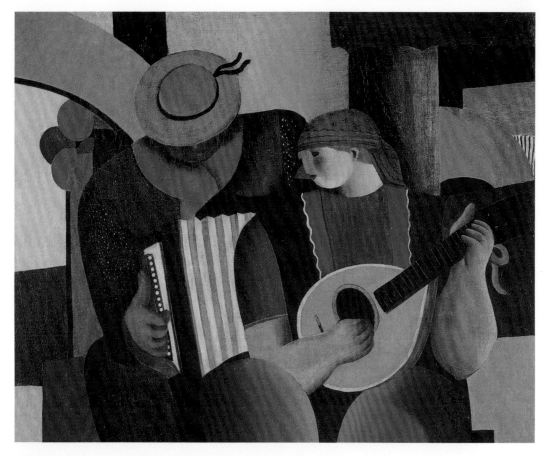

東鄉青兒　村之祭　1923　油彩畫布　65×80cm　東京 SOMPO 美術館藏

失意地回到巴黎，進入里昂的美術學院學習。

青兒在這段巴黎歲月裡，不但結識了巴黎畫派代表人物藤田嗣治，更與畢卡索往來親近，這點可以從他在 1931 年出版的《東鄉畫集》裡，對其巴黎時期自信之作〈街頭藝人〉抒發感想時的文字得到佐證：「這幅畫完成的時候我高興得彷彿得到天下般。我馬上拉畢卡索到我的畫室看畫，『好像看到自己的畫一樣……』他對此著迷不已。〔…〕藤田（嗣治）也特地前來

看畫。」

從畢卡索語出彷彿看到自己畫作的訝異，我們可以認為青兒與畢卡索間的交流互動相當頻繁，而且兩人可能在青兒到巴黎不久便結識，係由於早在青兒 1923 年創作的〈村之祭〉便明顯可見畢卡索的影子，而與〈街頭藝人〉有著相似特徵（即人物臉部與手部均呈現簡潔的變形）及氛圍的〈小丑〉，可能也參考了畢卡索的選題。他確實期許「親眼目睹畢卡索基於對自我要求的嚴厲而不斷追求高超藝術表

東鄉青兒　街頭藝人　1926　油彩畫布　114×72.5cm　東京國立近代美術館藏

現的自己，在可望而不可及的範圍內追隨之」，但除了對畢卡索的欽慕外，我們也不能忽視畫家在日本發生關東大地震之後，因來自家鄉的補貼中斷，基於生計而就職於拉法葉百貨的設計部門，從事壁畫、裝飾與平面設計方面的工作，所以他作品裡的幾何圖形也可能是借用金屬、玻璃、汽車工業產品不斷涌入的城市風景，或百貨櫥窗裡與模特兒相互輝映的時下流行裝飾。

直觀的超現實

在拉法葉百貨的工作經驗可能讓青兒想起在港屋繪草紙店的年輕往事，不過此時的他相較於懵懂少年時，更深刻理解夢二追求的藝術普及性，畢竟比起孤高的藝術成就，親近大眾的藝術表現能讓藝術家所欲傳達的事物更有共鳴效應。

1928 年回到日本後的青兒，發表了一番充滿譬喻的立場宣示：「我把不舒適的椅子拿到舊貨店去賣。我不喜歡戴頭盔。搖晃著自己身體的一部分，帶著孩子般的好奇心散步。比起以哲學的鎧甲做為掩護，我寧願做一名有著好手藝的職人。」就如前面所提到的，學成歸國的青兒所抱持的信念，是要創作出觀者一看畫面便能輕易理解、進而心領神會的作品。有鑑於此，我們可以把「不舒適的椅子」、「頭盔」、「哲學的鎧甲」認為是指稱歐洲前衛藝術運動各流派的學理架構，他決意要甩開理論框架的桎梏，成為在幾何的裝飾元素、純色背景、具象人物姿態搭配上「有著好手藝的職人」。

青兒以作品實踐大眾取向與職人精神的開端，除了他本著在拉法葉百貨的經歷，以簡約、幹練的設計活躍於雜誌插圖、書籍裝幀、室內布置及舞台裝飾等領域，繪畫創作方面首推 1929 年的〈超現實派的散步〉。根據他的自述，該作是其在不帶理論思考的情況下，抽取自身對超現實主義裡關於時間、空間、懷舊（nostalgie）的關心，單純地以飄浮在夜空中的白色人物身影體現「帶著孩子般的好奇心散步」意境。這件充滿幻想力的作品在第十六屆二科展登場時，被認為替日本藝壇注入了新的活力，讓青兒再次成為備受矚目的焦點。隔年，青兒進一步在〈手術室〉「診斷」、「調理」個人的超現實主義風格，透過明快與沉重協調的造形和色彩、年輕女性患者與護士光滑肌膚的表現及被平面化的空間，營造其獨特的浪漫情調。逐漸地，青兒作品的畫面由被平坦、純色的背景烘托的美麗女性形象佔據，結構愈發簡練；他可能是想利用女性之美和畫面精緻度，直接向觀者訴諸感官的魅力。

值得注意的是，青兒明白側重色彩感覺和構圖氛圍的現代繪畫，必須在創作者和欣賞者共享歷史、文化、生活環境等信息條件下，才能獲得超出想像的共鳴。因此，他在〈舞〉、〈魚籃觀音〉、〈花炎〉與〈女體禮贊〉等作轉譯日本佛教文化中的女性形象，晚期更藉〈摩洛哥之女〉與

東鄉青兒　小丑　1926　油彩畫布　90.8×63.4cm　東京 SOMPO 美術館藏

東鄉青兒　超現實派的散步　1929　油彩畫布　64×48.2cm　東京 SOMPO 美術館藏

東鄉青兒　花炎　1965　油彩畫布　116.5×80cm　東京 SOMPO 美術館藏

東鄉青兒　女體禮贊　1972　油彩畫布　145.8×89.5cm　東京 SOMPO 美術館藏

東鄉青兒　摩洛哥之女　1967　油彩畫布　130×89cm　東京 SOMPO 美術館藏

東郷青兒　夜之砂紋　1971　油彩畫布　163.4×114.3cm　東京都美術館藏

東鄉青兒　鳥與少女　1971　油彩畫布　91.1×66.2cm　東京 SOMPO 美術館藏
右·東鄉青兒　薔薇一輪　約 1966　版畫　41.2×30.7cm　東京 SOMPO 美術館藏

〈夜之砂紋〉等展現異域風情的人物，分享自身 1967 至 1976 年八次赴撒哈拉沙漠的旅遊見聞。

結語

　　我滿足於與生俱來的官能感。站在畫作前，如果能感受到靜謐的美感，那便足夠了，無需道理。——東鄉青兒

　　1978 年 4 月 25 日，青兒為出席熊本縣立美術館舉辦的第六十二屆二科展而順道旅行當地，不料途中卻因急性心臟衰竭驟然逝世。綜覽青兒六十餘年的藝術生涯，曾說「靈感是哈雷彗星」的他無疑是位「追星族」——他 1930 年代以前的抽象作品追隨著憧憬的畫壇前輩作風，在融合個人詩意的畫面裡，折射竹久夢二、馬里奈蒂、畢卡索與藤田嗣治等人的藝術光輝；此後則視己為職人，毫不厭倦於追求「青兒式美人」兼具幻想、哀愁與神祕感的新女性之美，在琢磨藝術的親切度同時，追尋透過畫面中的物像直率分享其對外在環境的感知，陳述個人態度和價值觀。所以我們至今依然追望著「青兒式美人」的身影，撩撥心弦。

東鄉青兒　塔西利　1974　油彩畫布　226.5×181.5cm　東京 SOMPO 美術館藏

近代日本洋畫家

Saeki Yuzo

佐伯祐三

東方情懷的巴黎憂鬱

佐伯祐三

在之前的文章，提到日本美術院舊址在當代的公園設施裡，成為兼具有形與無形意涵的庇蔭之所，不禁讓我想起關於另一處「公園」的記憶：佐伯公園。

那是前往友人住所拜訪途中的插曲。從西武新宿線下落合車站北口出站，邁步在這片過往許多武士家邸坐落的高台地住宅

區裡，依循地圖拐彎巷弄的時候，我被佐伯公園很不「公園」的樣子吸引：入口明定開園時間的鐵柵欄顛覆我對公園廿四小時開放的印象，而完全融入周圍環境的它看起來像是某戶有前庭後院的私人住家，裡頭也確實有一幢予人清新感的西式屋舍。事實證明，佐伯公園要說是「人家」也沒錯，因為該地原先是近代日本洋畫家佐伯祐三在 1921 年年初新婚之際，興建與工作室連棟的住家。〈目白自宅附近〉是他入住新居後畫下的周遭雜木林冬景，在紅色與綠色調基底的畫面裡，最顯眼的當屬前景那一棵筆直貫穿畫布的樹木，使得畫家參考彼時傾心的雷諾瓦與中村彝風格，以柔軟中帶有俐落感的筆致所勾勒的林間風景成了眾星拱月之舉。順道一提，祐三選在下落合定居的考量之一，便是與中村彝的畫室相距不遠。

當年做為畫室的洋房如今是佐伯祐三工作室紀念館，它的內裝色彩與綠頂白牆的外貌一致，在舊時工作室裡，北側大面積格窗引入的自然光輝映畫架上的〈網球場（下落合風景）〉，兩側牆面懸吊的說明牌記述著畫家的生平略歷，以及他在 1926

上・佐伯祐三　目白自宅附近　約 1922　油彩畫布　37×52cm　大阪中之島美術館藏
下・佐伯祐三　網球場（下落合風景）　約 1926　油彩畫布　73×117.5cm　新宿區立落合第一小學藏

年4月上旬自巴黎歸來約莫一年間所作的「下落合風景」系列，使人藉由他眼底筆下的畫面，回味大正年間（1912-1916）下落合地區的生活景貌。隔壁的小展間則著重介紹祐三與妻子米子和獨生女彌智子的家庭生活，嚴格算起，由於祐三一家人自1923年遠渡重洋後，直到1928年畫家與愛女相繼病逝異鄉，絕大部分時間都在巴黎追尋藝術的真理，所以這片土地實際只擁有他們四年多的生活時光。

在日本畫壇有「炎的畫家」稱號的祐三，以強烈筆觸構畫出「巴黎的憂鬱」，一幅幅負載蕭瑟無奈或焦躁不安的城市景色成為他最鮮明的個人繪畫風格。在學長前田寬治的眼中，祐三帶有燃燒靈魂印記般的油畫創作，是他前往歐洲後創作慾望被大師傑作與藝術風潮激勵的體現。在此之前，祐三懷具的創作思維無疑綿延了學院風格，盡顯藝術常理所傳遞的人體與景物色彩。

外光派的學院訓練

爬梳祐三的生命光譜，無論是家世背景——1898年出生的他是主持大阪房崎山光德寺的佐伯家第十五代子孫——或習畫過程，都帶有「系統化」的傳承意涵。他是位動靜皆宜的大阪男兒，1912年進入大阪府立北野中學（現北野高等學校）後，除了熱中游泳、棒球與小提琴演奏之

外，也在堂兄弟淺見憲雄的影響下嘗試水彩創作。阪本勝對同學祐三的水彩畫印象深刻，認為是「非常普魯士藍（Prussian blue）與棕褐色（Sepia）色調的繪畫，充滿陰鬱、艱澀與奔放感」，在祐三晚期的油彩作品也經常可見上述兩種色彩的巧妙搭配，呼應、貫徹著早已透入靈魂的色感本質。

到了四年級（1943年以前，日本的中學為5年制），本著對浪漫主義畫家藤島武二的崇拜，祐三開始接觸油彩的世界，更推翻家人對他從醫的期許，到外光派畫家赤松麟作在梅田開設的「赤松洋畫塾」，從基礎素描開始重新掌握繪畫技巧，立志成為畫家。麟作在東京美術學校西洋畫科求學時受教於黑田清輝，在代表作〈夜汽車〉展現運用寫實主義的清晰輪廓，加入印象派鮮麗色彩畫風的師承脈絡同時，評論家寺田透認為作品褐色調畫面氤氳的庶民哀愁，顯見畫家以一種平行的直觀態度，捕捉了現實生活中裝模作樣、自詡擁有上流氣質和啟蒙思想的勢利主義（snobbism）之人的立場，顯現共存於真實世界裡的另一種樣態，與祐三日後描繪巴黎景致所揭露的精神性有著異曲同工之妙。如果要為祐三在赤松洋畫塾的學習成果找一件代表作，首推以橘紅色大大署名「大正六年六月佐伯祐三」的〈自畫像〉，這時他十九歲，三個月前剛從北野中學畢

〔右頁〕
上‧佐伯祐三　下落合風景　1926　油彩畫布　50×60.5cm　和歌山縣立近代美術館藏
下‧佐伯祐三　道（下落合風景）　約1926　油彩畫布　60.5×73cm

佐伯祐三　自畫像　1917 年 6 月　油彩畫布　45.4×33.5cm　笠間日動美術館藏
右‧佐伯祐三　持畫板的自畫像　1924　油彩畫布　72×61cm

業，不久後將北上東京，於 9 月進入川端
畫學校為東京美術學校入學考試做準備。
祐三所作的各式自畫像，大多一致呈現向
左側身的半身姿態，不過這幅畫家現存作
品中最早期創作之一的畫作，運用短筆觸
並置色彩所勾勒的臉部表情卻是所有自畫
像裡最「寫實」的，炯炯有神的一雙直視
目光訴說「想成為畫家」的堅定意志。

　　說到祐三於川端畫學校師從憧憬的藤
島武二，以及在東京美術學校受長林孝太
郎、小林萬吾指導的學校時期，最值得注
意的是他的線條與筆觸。1929 年出版的
《畫集佐伯祐三》以「學校時代的佐伯
君」為題，收錄了同窗好友腦海裡的祐三

印象，其中多提及畫家精湛的素描功力，
好比江藤順平與田代謙助想起「他總是沉
默地對著石膏素描。他的素描非常奔放、
勇敢，物件被優美的墨色線條組構地更具
立體感」。日後，藝評家今泉篤男在 1963
年曾評析：「他〔祐三〕的素描力自學畫
初始便呈現如鋒刃般毫不猶豫的銳利線
條，而他素描的才能與線條性格持續牽
引著往後的油彩創作。例如祐三雖然在
第一次赴歐時期傾向弗拉曼克（Maurice de
Vlaminck）的畫風，但兩方作品對照後，
相較於弗拉曼克塗抹的手法，祐三偏屬描
繪的方式。而我認為他的素描兼容了日本
傳統畫線的纖細敏銳，這點更顯見於其晚

佐伯祐三　坐在床上的裸婦　1923　油彩畫布　91.2×65.5cm　和歌山縣立近代美術館藏

佐伯祐三　人偶　約 1925　油彩畫布　41.2×32.2cm　大阪中之島美術館藏
右•佐伯祐三　瑪格麗特　約 1925　油彩畫布　45.5×37.9cm

期油彩作品裡的筆觸。」

　在祐三的學習歷程裡，我們不能忽視的是，父親祐哲與弟弟祐明相繼因肺結核病逝的事實對他造成強烈的心理衝擊。他認定肺結核是家族遺傳疾病，為此焦躁不安，更有感而發：「我在死之前一定要畫出好作品，每當我想到自己沒有留下任何一張讓人想超越的畫，就覺得很寂寞。假使這樣的話，當我要面對死亡時，我會想將它們全部燒掉。」這則心聲，顯見祐三將至親離世所帶來的恐懼感以及對自身健康的憂慮，轉化為堅定追索藝術的爆發力，讓參雜未知現實的憂鬱與追求藝術靈光的激情在他的畫面裡交織、彌漫。

巴黎的藝術洗禮

　1923 年於東京美術學校畢業後，祐三為了尋求更高的繪畫境界，便帶著妻女前往匯集各種前衛畫派的藝術之都巴黎。誠如前述提到的，明治維新引進的西洋風氣席捲日本畫壇，遑論自 1870 年代開始，日本浮世繪與法國印象派因商貿往來頻仍，相互滲透兩國的文化意識與藝術創作。一時之間，日本畫家紛紛赴歐洲留學，引薦、投身西洋繪畫的研究及創作。留洋風氣到了第一次世界大戰戰後，因法郎大幅貶值，使得留學的經濟門檻降低，再加上經過西化洗禮後的日本社會逐漸邁向開

上・佐伯祐三　帆船　約1920　油彩畫板　23.4×33cm　大阪中之島美術館藏
下・佐伯祐三　河內燈油村附近　1923　油彩畫板　24.4×33.6cm　大阪中之島美術館藏

佐伯祐三　巴黎遠望　1924　油彩畫布　55.3×72.7cm　大阪中之島美術館藏

放、自由，種種社經環境造就大正年間赴法留學的人數激增，而祐三便是搭上了這股浪潮。

　　風景畫〈巴黎遠望〉是祐三巴黎時期的最初期作例之一，在灰暗天空下，建築物與地面的明暗形成強烈對比，色塊分割畫面的同時又再組構了城鎮景致，這是他感歎無緣與塞尚藝術生命有所交集的抒發之作。事實上，1924年1月祐三抵達巴黎後，旋即進入大茅舍藝術學院（Académie de la Grande Chaumière）自由科進修，然而強調自由發揮、自主研習的上課方式讓過去習

慣手把手教學的他難以適應；再者，他在1924年4月7日寄予畫家故友山田新一的書信中，提到自己透過羅浮宮與伯恩海姆—朱尼畫廊（Galerie Bernheim-Jeune）等機構或畫商欣賞了許多塞尚作品，不過始終無法掌握塞尚繪畫的真義。此時的祐三在藝術修行上陷入巴黎症候群般的精神狀態，直到7月初拜訪野獸派畫家弗拉曼克時，遭嚴厲抨擊作風過於「學院派」，這才將他從「塞尚風格」的泥淖中拉起，也使他掙脫既往奉為圭臬的繪畫範疇。祐三開始外出寫生目之所及的景物，並內化弗

佐伯祐三
戶山原風景
1920
油彩畫布
50×60.5cm
大阪中之島
美術館藏

佐伯祐三
風景
約1924
油彩畫布
50.5×60.5cm
大阪中之島
美術館藏

佐伯祐三
教會　1924
油彩畫布
59.5×72cm
大阪市立美術館藏

佐伯祐三
村公所　1925
油彩畫布
60.5×72cm

佐伯祐三　聖母院　1925　油彩畫布　79.5×59cm

佐伯祐三　街角（摩洛─賈菲里廣場）　約1925　油彩畫布　65×80cm

拉曼克典型野獸派表現手法，以對比強烈的色彩和狂野的筆法取代日本學院訓練的外光派風格，在〈教會〉、〈風景〉、〈村公所〉等作中激烈、震盪、扭曲的筆觸牽動著不透明的原色，起伏出不規則的、陰鬱孤寂的花都巴黎。

隔年6月，伯恩海姆─朱尼畫廊推出的莫里斯・郁特里羅（Maurice Utrillo）個展，轉移了祐三的注意力。巴黎畫派的郁特里羅擅長在描繪出身地巴黎蒙馬特的城市景致作品中，用細膩的單一色調和精緻、講究的線條柔和地描述著日常生活的篤實抒情，而這給予從近郊克拉馬（Clamart）搬到市區的祐三新的取材靈感。在郁特里羅的影響下，祐三收斂了粗獷剛強，以柔軟纖細的線條描繪〈聖母院〉、〈街角（摩洛─賈菲里廣場）〉、〈鞋店（Cordonnerie）〉與〈Les Jeux de Noël〉等作品裡延伸的街景及商家、教堂的正面特寫。

前面我們提到祐三曾在1926年上半年回國，他把這趟為了療養身體及籌措足以

佐伯祐三　鞋店（Cordonnerie）　1925　油彩畫布　72.5×59cm　東京石橋財團 ARTIZON 美術館藏

佐伯祐三　Les Jeux de Noël　1925　油彩畫布　71.7×59.4cm　大阪中之島美術館藏

右頁上・佐伯祐三　滯船　約 1926　油彩畫布　60.8×91cm
右頁下・佐伯祐三　滯船　1926-1927　油彩畫布　53.2×65.3cm

佐伯祐三　新聞屋　1927　油彩畫布　73.6×60.2cm　朝日新聞社藏

左頁上・佐伯祐三　瓦斯燈與廣告　1927　油彩畫布　65.5×100cm　東京國立近代美術館藏
左頁下・佐伯祐三　露台的廣告　1927　油彩畫布　54.2×65.4cm　東京石橋財團 ARTIZON 美術館藏

上・佐伯祐三　肥後橋風景　1926-1927　油彩畫布　60.7×90.7cm　朝日新聞社藏
下・佐伯祐三　村與丘　1928　油彩畫布　58.1×71.7cm　大阪中之島美術館藏

左上・佐伯祐三　郵差　1928　油彩畫布　80.8×65cm　大阪中之島美術館藏
右上・佐伯祐三　俄羅斯少女　1928　油彩畫布　65.3×53.5cm　大阪中之島美術館藏
　下・佐伯祐三　饕酒館　1928　油彩畫布　59.9×73cm　大阪中之島美術館藏

支應國外生活開銷費用的日子，稱為「去日本留學」，並強調自己「很快就會回來巴黎」，顯見畫家的心之所向，而他確實也很快地在 1927 年 8 月下旬回到巴黎。這次，他居住在熱鬧的蒙帕納斯，鄰近的咖啡店陳設、街頭海報都被他用明亮的色彩和急促、鋒利且粗細不一的躍動線條收進了畫布，營造出躁動不安的氛圍。祐三透過被模糊實體的牆面與物件，打破客觀存有物質與主觀存在畫家之間的關係，並藉著隱喻心境宣言——對身體狀況的惴惴不安——的海報形象，呈現「自己內在的巴黎」。

值得注意的是，米子在〈悲傷的巴黎〉一文中曾提到：「他〔祐三〕在第二次來到巴黎之後便開始熱中於一種獨特描法，畫出令人讚歎的敏捷筆觸。他通常會在一天中進行兩到三張的描繪〔…〕所勾畫的每一筆都絲毫沒有浪費地將佐伯本身的感覺傳遞到作品的每個角落。」關於「獨特描法」，張荗蓁在研究裡指出是被畫家與東方水墨線條劃上等號的黑色線條，因此祐三在畫面中展現的「黑」，可視為「墨」的運用程度，是他「在飄零異鄉孤寂的環境下，不自覺回歸於身為東方人特有的性格與情懷，將東方特有的墨色帶入異國畫面當中，形成自身與畫作之間的和諧」。

1928 年 2 月，祐三與荻須高德和山口長男等人一同前往巴黎近郊村落墨翰（Morin）寫生旅行，而這也是他創作生涯的壓軸。從祐三在這趟旅途中所作的〈墨翰的教堂〉、〈煉瓦燒〉，以及絕筆之作〈扉〉與〈黃色的餐廳〉，可以看到他擺脫抽象感覺主導的巴黎街頭風景，回歸以粗線條描畫建築物正面，體現想要重新追求嚴格造形性的意志，而其中靜謐寡默的氣氛則隱含畫家預感死期將至的孤獨感。

結語

富山秀男曾以「不惜身命的畫家」形容祐三，他的確是用生命在創作，為了實現目標與理想不顧一切地遠走他鄉；他視巴黎為富饒的藝術創作泉源，在一幅幅捕捉巴黎街景的畫作中貫注自身追尋個人藝術表現的熱切念想。或許祐三的巴黎總是憂鬱，但也是愛之深才使他能以敏銳的「心眼」凝視繁華之下的真實，在坦誠之中坦白自己對這座城市的依戀，也融入了自我在追尋藝術真理的道路上，即便意志堅定卻受到身體狀態牽制、孤寂無奈的責之切。

也許，我們難免對祐三在逐漸迎接綻放的美好卅歲翩然離世而感到惋惜，但縱然人生短暫，他也確實透過畫筆下反映時代趨勢、寄託個人情感的畫作，在日本畫壇中屹立令人回味不已的風範。

〔右頁〕
上・佐伯祐三　墨翰的教堂　1928　油彩畫布　59.8×72cm　大阪中之島美術館藏
下・佐伯祐三　煉瓦燒　1928　油彩畫布　60.2×73.1cm　大阪中之島美術館藏

日本近代版畫家

Munakata Shiko

棟方志功

以板琢磨的藝術靈魂

製版中的棟方志功

說起日本的夏天，少不了浴衣、煙火、祭典。若想體驗這股夏日風情，每年固定於 8 月 2 日至 7 日舉行的青森睡魔祭（ねぶた祭）絕對是讓人「三種願望一次滿足」。

青森睡魔祭於 1980 年成為日本重要無形民俗文化財，是從津輕腔的「發睏」

（ねぷてぇ）轉變而來，據說是津輕地區將奈良時代（710-794）從中國傳入的「七夕祭」水燈儀式融合當地固有的送靈、驅蟲習俗，搭配源自坂上田村麻呂征討蝦夷時使用燈彩、笛、太鼓以誘敵的做法，意圖在祈願的同時流放夏日農忙的睡意；於 1716 至 1736 年間，演變成人人提著燈籠上街遊行、舞蹈的形式，並加入裝飾華麗的山車；到了江戶後期，開始以歌舞伎或歷史、神話、傳說為題材，製作被稱為「睡魔」的大型華麗燈籠山車。在版畫家棟方志功的回憶中：「巨大的燈彩裡，動輒五十根、上百根的百目（375 克）大蠟燭，燭光輝煌，據說連鄰街也能望見半個燈彩。僅是用粗線條描繪的（燈籠人物造形）臉就足足有兩抱大，實在壯觀，而這樣的彩車一下出現五十多台，年輕人怎能不熱血沸騰！」

畫癡

志功在小學時便有「畫癡」之稱，而睡魔祭與風箏畫是其藝業啟蒙之源。明治 36 年（1903）9 月 5 日，志功出生於青森市大町一丁目一番地的鐵鋪「藤屋」，是

棟方志功　鐘溪頌：唐衣之柵　1946　木版畫　45.5×32.6cm

棟方志功　禰舞多運行連繪卷（局部）　1974　設色紙本　34×853cm×2

做為贅婿的棟方幸吉與阿貞（さだ）的三男。據說由於父親被騙擔保，使得一家人在志功出生後不久即因家產被抄沒而開始四處租屋的日子。志功在自傳裡提到由於家境貧困、兄弟姊妹成群，他在就讀青森市長嶋尋常小學（現青森市立長島小學）二年級時無法參加校外郊遊，哥哥賢三為了安慰他便帶他去放風箏，因此迷戀上了風箏畫，尤其偏愛「畫技不高但品自高」的五所川原風箏。

「與風箏畫同樣教會我繪畫的，是七夕祭的盛事『睡魔祭』。」在這個傾注津輕地方人們熱情的祭典裡，一輛輛在街上巡遊的大型燈籠山車是「把大竹子劈成細條，紮成人形、糊上和紙，在上頭用墨描線、掛蠟，以絢麗奪目、鮮豔飽和的染料所繪製的花紋，是黃、紅、青、紫等各種極端的原色總動員」。志功曾表示燈彩的顏色「是絕無屬雜的、我的顏色」。我們可以在〈襌舞多運行連繪卷〉探知睡魔祭繽紛、熱鬧的景象，這是志功晚年之作，僅花費兩天時間便完成墨繪的部分。以繪卷的格式來說，這件作品相當罕見地是由左至右展開，全卷以鮮豔色彩記錄祭典的喧鬧。在展現十足躍動感的畫面中，首先登場的是志功與夫人千哉子的金魚睡魔，志功在由市長帶領的行列中提著「名譽市民」燈籠同樂；身穿五顏六色服裝的「跳人」（ハネト）配合太鼓、笛子、鉦鈸的樂聲，在燈籠山車前奮力舞動，觀者彷彿可以聽見祭典的喧囂。

棟方志功　有帝國大廈的自畫像　1959　木版畫
42×26cm　芝加哥藝術協會博物館藏 ©Art Institute of Chicago
右頁左上・棟方志功　流離頌：天狗之柵　1953　木版畫
31×26.3cm
右頁右上・棟方志功　心偈頌：空晴之柵　1957　木版畫
20.6×15cm
右頁下・棟方志功　倭櫻之柵　1956 之柵　木版畫
33.6×39cm

燈彩繪讓孩提時候的志功悸動不已，更曾嚮往成為製作睡魔祭燈籠山車的畫師。然而志功小學畢業後，先是跟著父親學習鍛造，但是經過了三年，「任憑父親用燒紅的鐵燙我的腳，用沉重的手錘砸得我脊梁骨都要斷了，我也對鍛造不開竅」。他自言：「我滿腦子好像淨是裝著畫的事，癡想著『我要當畫家，我要當畫家。』」

認識梵谷

1920 年，他雖遭逢母親因肝癌逝世的哀痛，但也迎來人生的第一個轉捩點：在律師鄰居的引薦下，進入青森地方法院的律師休息室擔任雜役。有了固定收入後，舉凡開庭日之餘的空閒時間，便可見志功在住所附近的公園或街角寫生，也因此結識了年輕的西洋畫家小野忠明。

正值十七歲、十八歲的志功在忠明家中，透過各式文藝期刊與好友親切的解說，接觸歐洲美術的趨勢。若要說哪位西方畫家對這位愛畫成癖的少年影響最深刻，梵谷無疑是引領他正式踏上藝術之路的指標。文藝期刊《白樺》彩色卷頭上的梵谷〈向日葵〉讓他無法自拔：「我相信梵谷才是真正的畫家。若以今日的眼光來看，那不過是印刷粗糙、小小的卷頭畫，但是對當時的我來說，它就好像是梵谷剛畫好、顏料未乾的新作。打從那以後無論我見到什麼，都像梵谷的畫。樹木山川、就連公園裡的松樹都如同他筆下向上竄升、熱烈燃燒的火舌。」梵谷的油畫讓年少的志功體驗到藝術直指人性本質的感化力，深陷繪畫的奇幻世界，也至此從水彩轉向油彩創作。爾後，他與志同道合的松木滿史、古藤正雄、鷹山宇一共組「青光會」，並於 1922 年在日本紅十字會青森分部以公開徵件的形式舉辦首屆油畫展。時任《東奧日報》總編輯兼文藝部長的竹內俊吉長期追蹤、評論於每年春、秋兩季舉辦的青光會展，他率先肯定志功的藝術才賦，讓志功愈發堅定志向。

入京

在當時，如果想要真正成為一名畫家，意味著需要入選官辦展覽──帝國美術院美術展覽會。1924 年 9 月，志功懷抱不入選帝展誓不回家的意志前往東京，踏上藝業征途。

最初，他拿著介紹信到中村不折的宅邸，不料卻碰了一鼻子灰。正當他準備黯然離去之際，瞧見存放在宅邸一隅倉庫裡的羅馬時代維納斯臥像，不自覺被這具充滿和諧、豐潤、魅惑官能感的大理石女體吸引，更聽見她的細語：「你好不容易從青森來到了東京呢。學習繪畫並非要仰賴他人的語彙或情分，而是必須以己為師、視己為徒。繪畫無法言喻，也無法聆獲；詞藻並無法傳達出藝術，係因『美』是生生不息的，美感需要靠心領神會，而美的世界則是探索永無止盡的未知。」志功視她為老師，「我對她發誓，一定會入選帝展，並且終有一天會以更為明快的方式表現她的身影。我請求她守護著我」。

志功在東京的生活並不順遂，為了生存，他做過修鞋匠、和朋友搭夥賣納豆，但不變的是在畫業的琢磨──即便連續四屆都落選帝展；他不報於向已於畫壇出世的前輩請教，終於在 1928 年 10 月以描繪故鄉郊外果園的油畫作品〈雜園〉如願入選第九屆帝展。他寫下當時的心情：「當

棟方志功
花狐之柵
1956 木版畫
23.6×16.7cm

聽到大會唱名『〈雜園〉，棟方志功』的那一刻，我的腦袋一片空白，腰也不自覺癱軟，原本緊握在美術館欄杆上的手渾然無力，整個人像洩了氣的皮球，癱坐在地上，心裡不斷呼喚著雙親的名字。……那一晚，我立刻搭車回青森。我從青森車站直奔父母的墳前，聲淚俱下地向他們報告入選的消息。」

成為版畫家

志功受家鄉的風箏畫、燈彩繪所吸引，乃至因著迷於梵谷的作品而一頭栽入油畫的世界，這些出自於個人心之所向的繪畫操練到了官辦展覽會場，與學院出身的各式作品相較之下，格格不入是理所當然的。對他來說，執著於入選帝展的原因相當單純，僅是為了讓人承認自己是「畫家」。然而，今日若說起棟方志功，是以其版畫藝術為人周知。當我們探討他何以從油畫轉型至版畫時，首先不容忽視的是川上澄生作品〈初夏的風〉帶給他的悸動。

1926 年，志功在參觀第五屆國畫會展時，邂逅了澄生的〈初夏的風〉——畫面中兩位代表風的男子裸身形象環繞著中央身穿洋裝的貴婦人，樹葉紛飛空中，地上青草和婦人的裙襬也隨之搖曳；兩側刻有詩句：「想成為風，想成為初夏的風。在她的身前攔下，從她的身後吹拂。初夏的，初夏的，想成為風。」這件時髦且不失清爽氛圍的作品於志功的身心透入了一股清新，更將木版畫饒富趣味的線條與構圖，以及詩畫交織概念吹進他的生命。他開始嘗試「學以致用」，製作以西洋婦人形象為主的小品版畫，如〈威廉射箭〉、〈陽傘映夕陽三貴人〉、〈貴女行路〉，乃至「星座的新娘」系列，都可見他試圖捕捉澄生的風格。

讓志功真正走入版畫的世界，是與平塚運一的相識。志功在初次入選帝展的那一年，曾跟著下澤木鉢郎一同拜訪當時在版畫界極富聲望的運一。這次的晤面，讓他感到走上版畫創作之途或許是相當不錯的選擇。其實，早在他開始製作版畫不久，便曾在版畫同人雜誌《版》發表感想文〈格〉，裡頭寫道：「把雕在板上的東西印出來，畫筆無法表現的真實本心沁入含著濕氣的和紙，版畫便完成了。這個過程，不亞於走筆的喜悅；那裡有『格』，它與運筆的創作氛圍不同，是唯有板才有的、好的創作格調。我要向版畫追求這個絕對的『格』。」更值得注意的是，經歷各式展會洗禮後的志功約莫也在此之際開始質疑油畫，認為身為日本人，應該藉由自身文化孕育而生的創作形式才更能展現真功夫；他想起梵谷對浮世繪的高度評價，至此決心投入版畫藝術。

板畫

依照海上雅臣的說法，志功的版畫藝術可分為三期。第一期著重於裝飾趣味，如成功演繹花卉圖紋的「萬朵譜」，以及藉

棟方志功　星座的新娘：在伯利恆觀星之柵　1930　木版畫　15×17cm

由佐藤一英的同名詩集、描摹日本神話人物的「大和美」系列。此時期的集大成之作「善知鳥」系列，更讓他一舉奪得帝展特選，在美術界留下他做為版畫家的決定性印象。該系列是志功透過廿九件作品講述謠曲「善知鳥」的故事，以時下流行的戲畫風格表現自身內蘊的文學性。

第二期指的是「二菩薩釋迦十大弟子」至「東西南北頌」系列，此時藝術家有意識地深度探討人體的本質。「二菩薩釋迦十大弟子」系列是他在上野的博物館裡，看到來自奈良興福寺的須菩提而獲得的靈感。在該系列中，十大弟子的衣飾、手腳採用黑白交替，志功運用擅長的相間紋樣烘染，人物各具動態，既可個別獨立又可在共組排列時互抬聲勢。梅原龍三郎在《工藝》雜誌曾言：「棟方的工作不是規畫設計，也不是技巧。他刻畫的一點一線大膽展現其對美的直白感情。他版畫的黑與白，向佛說借用大量題材來表現靈動的人物。無論是臉部表情還是肢體運動，都沒有一點塵俗之氣，生機勃發。」另外，以黑色塊面強調人體造形的「湧然的女者們」系列，施以纖細線刻的背景，旨在追求一種與親筆所繪迥異的繪畫表現。「湧然」語出自《華嚴經》的「東湧西沒」，因此〈湧然之柵〉與〈沒然之柵〉均是以三個女體為一組，前者表現上升之勢，後者則採下降之姿。

至於第三期，則是「命運頌」系列到〈恐山之柵〉，展露志功對女體的奔放謳歌。如自貝多芬的樂曲獲得靈感所製作的〈歡喜頌〉，全長約 6 公尺的黑色板面上充斥著各自展現不同姿態的十七位裸身女體，志功藉由她們紛雜、歡喜舞動的樣貌表露對於在版畫世界裡擁有無限可能的欣喜。

無論是哪一時期的創作，我們都可以發現志功徹底顛覆了傳統版畫先描畫稿再摹刻的流程，他的版畫創作手法以刀代筆，直接在木板上作「畫」。他喜愛以詩詞或短歌入畫，曾表示「文字也是一種繪畫」，因此無論是畫筆或雕刻刀，「書寫」對他來說是一種繪畫形式的表現，隨著心境、技巧的領略，產生饒富變化的文字。而說到文字，雖然以學歷來說志功僅有小學程度，但長期與文人雅士往來、交流的他對用字遣詞一點都不馬虎。好比他在 1942 年的隨筆集《板散華》開始以「板畫」（banga）稱呼自身的創作，認為多數人使用的「版畫」一詞，並無法帶出對於這類從「板」中誕生、蘊含木之靈魂的繪畫，唯有「板」字才能傳遞出他對使用木板創作所懷抱的媒材性質認知與敬意。另外，在志功以卓然獨立的「板畫」畫風於 1950 年代贏得國際榮譽——特別是 1956 年參展第廿八屆威尼斯雙年展，並成為第一位

〔右頁〕

左上・棟方志功　鍵版畫卷：大首之柵　1956　木版畫　13.1×16.7cm
右上・棟方志功　善知鳥版畫卷：夜訪之柵　1938　木版畫　25.6×28cm
下・棟方志功　湧然的女者們：湧然之柵　1958　木版畫　92.5×104.5cm

棟方志功　二菩薩釋迦十大弟子（局部）　1939　木版畫　94.5×30cm×12　左至右：〈阿難陀〉、〈目犍連〉、

棟方志功
曲鷹之柵
1951　木版畫
33.5×41.2cm

〈須菩提〉、〈優婆離〉、〈舍利弗〉、〈阿那律〉、〈迦旃延〉、〈富樓那〉、〈摩訶迦葉〉、〈羅睺羅〉

棟方志功
觀音經版畫卷:
本身之柵
1938 木版畫
41.8×52.5cm

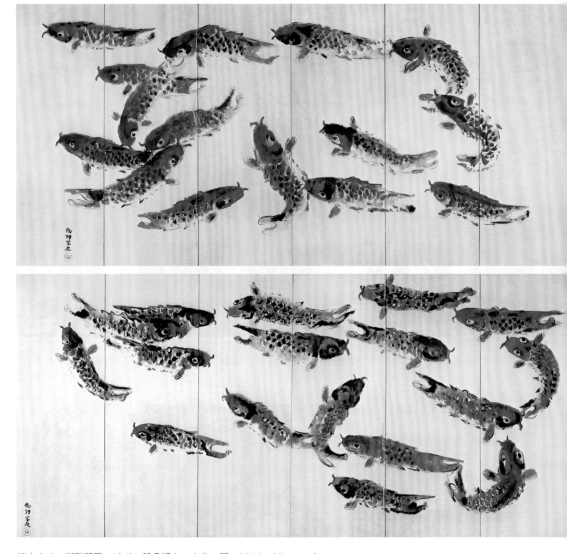

棟方志功　御群鯉圖　1943　設色紙本、六曲一雙　174.2×374cm×2

從威尼斯雙年展抱回國際版畫大獎的日本人——以前，他在自己的名字寫記為「志功」，認為自己在畫業還沒建樹立功前，不算真正的「出頭天」。

志功除了以「板畫」於藝壇成為一代大家之外，被他稱為「倭畫」（yamatoga）的肉筆畫作品也在日本美術界搏得人氣。

他的「倭畫」是使用畫碟顏料，運用赤、橙、黃、綠、青、茶色以及墨色創作，以自創的「躅飛飛沫限暈描法」，描繪東北鄉土風貌，其中畫最多的是鯉魚。所謂的「躅飛飛沫限暈描法」，是志功在戰時疏散志富山之際，於福光町光德寺後山怒放的杜鵑花叢中所領略到的繪畫技法，他當

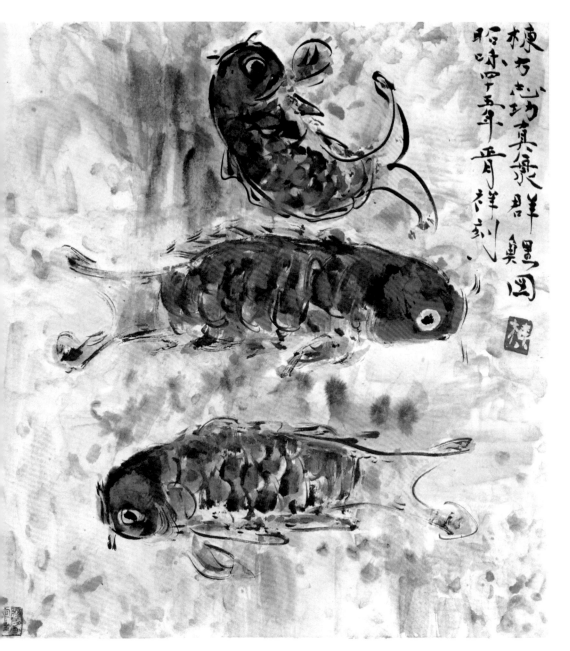

棟方志功　御群鯉圖　1970　設色紙本　56.8×32.5cm

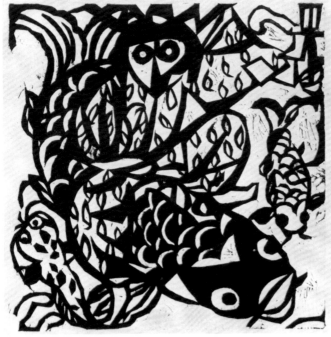

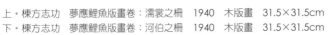

上‧棟方志功　夢應鯉魚版畫卷：濡裳之柵　1940　木版畫　31.5×31.5cm
下‧棟方志功　夢應鯉魚版畫卷：河伯之柵　1940　木版畫　31.5×31.5cm

棟方志功　華狩頌　1954　131×159cm

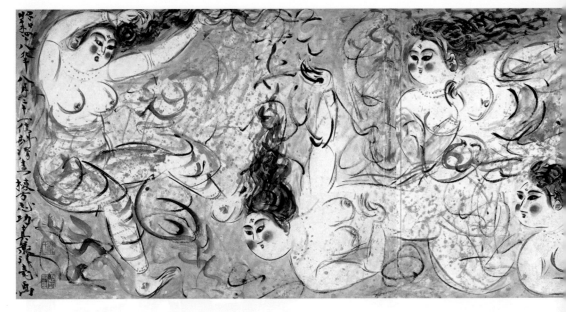

棟方志功　御神七媛圖　1973　設色紙本　163×645.5cm

時「用三、四管毛筆蘸飽墨汁，讓筆相互交錯地對擺放在下方的隔扇滴下墨水，形成源於自然、勝似自然的暈影、陰翳，大小上下、高低錯落、形態各異的爭豔百花」。而後，他多透過率意而生的構圖，以帶有音樂律動感般的流暢筆致，搭配色彩的隨興交錯，營造出抽象造形的紙上世界。

結語

1959 年，志功終於來到他景仰已久的梵谷墓前參拜。當年那位直嚷著「我要當梵谷」，更因此以油畫畫家為目標上京發展的青森少年已然茁壯，在藝術征途中運用日本文化底蘊，結合西方藝術的表現手法，發展出既具民族特徵又帶有鮮明個人色彩的「板畫」風格，成為名揚四海的版畫家。在見過偶像長眠之處後，志功不減對梵谷的熱愛，更進一步以梵谷之墓為範本，打造「靜眠碑」，成為他在 1975 年因肝癌謝世後，恬靜安睡的場所。

我們或許可以說，對志功而言，「當梵谷」無關乎創作形式，而是對藝術的專注與執念。他追求的是透過自身靈敏通徹的直覺，藉由汗水與心血操練下所成就的雙手，「用力抓住那種玄祕幽逸，而又稍縱即逝的精神或氣韻」。所以他的「板畫」並非出自精心設計，而是在作畫過程傾注心靈感悟的激情，透過豪放簡練的刀法、鮮豔的色彩和生氣勃勃的造形，在饒富躍動感的構圖中煥發出「驚異、歡喜與真摯慈愛盡得」的深沉精神力，至今仍持續扣人心弦。

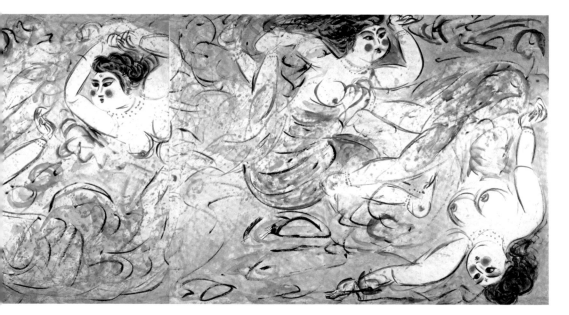

棟方志功　光明之柵　1969　木版畫　33.5×25cm
右・棟方志功　御弁財天妃圖　1968　設色紙本　65.5×34.8cm

日本現代洋畫家

Koiso Ryohei

小磯良平

踵事增華的藝術思變

1978 年小磯良平於神戶住吉的工作室（攝影：荒尾純）
右頁上・神戶市立小磯紀念美術館外觀一景（攝影：羅珮慈）
右頁下・兵庫縣立美術館外觀一景（攝影：羅珮慈）

那是這次旅程中，煦陽若隱若現、烘上臉龐的一天。週日閒適的早晨，阪神電車如搖籃般的暖意讓人時不時地打盹，在魚崎站轉乘六甲線後，我來到緊鄰人工島北口站的神戶市立小磯紀念美術館。

神戶市立小磯紀念美術館倚靠著六甲人工島公園，走進弧形的玄關後，中庭的自然光透入玻璃帷幕，灑瀉在由左起始的參觀動線上，讓觀者在三間展示室進出、串聯的專注力，有了無形的片刻弛緩。這座美術館於 1992 年 11 月 3 日開館，係因洋畫家小磯良平的後代在 1988 年 12 月 16 日畫家逝世的隔年，將包括油彩、素描、版畫、插畫原稿等形式共兩千零九十四件作品（根據展場內的資料，目前館藏已達 3262 件），以及工作室建築、約二千三百冊的藏書等贈予神戶市；神戶市市政府為了彰顯這位榮譽市民卓越的藝術成就，著手推動美術館設置計畫以善加保存藏品，企圖透過蒐藏、研究、展示、教育的美術館功能，讓普羅大眾持續欣賞、探究藝術家曾經的軌跡。

一幢坐落在美術館中庭裡的和洋兼容屋舍，便是移建、還原了良平在 1949 年於武庫郡住吉村字松本（現神戶市東灘區住吉山手 4 丁目）購建的兩層樓木造工作室，內部保留畫家曾經使用過的器物、家具。套用良平說過的話，與住所只有些微距離的工作室，「就像是無須顧忌他人

的大型企業的社長室——雖然沒有鈴可以按，也沒有自屏障間現身的美人祕書」。觀者可以藉著現場展示的照片，比對畫室裡以畫架為中心的各種物件擺設位置，想像良平抱持整天對著家裡的事物也容易厭煩，以及上班族外出工作這兩種心情，在每天早上9時左右出門、爽快地進入工作室，於空間中走動、創作、閱讀的日常景象與生活氛圍。他在收錄於《新女苑》第三卷第十號的〈學畫（我的學習）〉裡曾寫道：「腦袋在早上9時這個時間依然昏沉，諸事不宜。〔…〕在這般無精打采的狀態下，我通常會坐在長椅子上看畫冊。我從前就愛看畫冊，無論裡頭的作家作品有多低劣，或者是雜誌、書本、複製品等，只要有畫作的照片我都會看。但我是愛慕虛榮的，通常只會在一個人獨處的時間，看這些可能被身為學者專家的朋友們視為俗不可耐的各種畫家畫冊，不想被說『你居然會看這種東西』。然而，我覺得我天生懷抱著一股執念：尋找某種看起來並非所有人都在探尋的東西。對我來說，當看到複製、模仿的作品時，趣味在於畫面裡的服裝、構圖、建築、風景、姿態等都反映、訴說了該時代的歷史進程。從這個角度來想不免妙趣橫生。我會進而想像其所蘊含的各式風俗習慣，並將它和同時代的日本相比較。〔…〕有的時候從自己拍的照片開始飛躍也很有趣。」

彼時，館內因應特展「黃昏的繪畫們—近代繪畫中的夕陽景日」挑選了十九件館藏油彩作品，以「『暮光』的繪畫們」與「小磯良平的天空」兩子題相襯。前者以女性形象為中心，在洋溢1930年代神戶現代主義氛圍的〈穿和服的女子〉裡，身穿法國國旗色調和服、倚坐沙發的年輕女性，仿若新古典主義畫家安格爾（Jean Auguste Dominique Ingres）的〈里薇耶夫人肖像〉；捕捉芭蕾舞者身影的1935年與1939年同名作品〈舞者〉，總令人腦海浮現印象派畫家竇加的芭蕾舞伶。後者則透過風景題材，呈顯畫家處理景色的比例配置和質地。

神戶的孩子

活躍於昭和時期的良平，瀟灑的筆觸與大膽的用色始終引人矚目。他於1903年7月25日誕生在神戶市神戶（現神戶市中央區）中山手通七丁目，為舊時三田藩九鬼家家臣、後轉為貿易商的岸上家後代，是八名手足中的次男。神戶自1868年1月1日開港後成為日本對外通商的港口，形成外國商賈、政要所聚集、居住的特區，與西方世界與時並進的都市建設使其具備現代都市生活機能，也醞釀了現代主義在神戶的發展，直至今日依然可見各式洋館林立。有鑑於信仰基督教的家庭背景及成長地的環境條件，良平毫無疑問是「呼吸著異國風情和日式和風交融的空氣」長大的。在他的記憶裡，神戶的街道總交錯飄散著世界各國文化的韻味，他在1935年《Atelier》雜誌4月號中，回憶自

小磯良平　穿和服的女子　1936　油彩畫布　90.9×72.7cm　神戶市立小磯紀念美術館藏

小磯良平　舞者　1939　油彩畫布　72.8×60.6cm　私人寄藏於神戶市立小磯紀念美術館

右頁・小磯良平　舞者　1935　油彩畫布　72.7×50.6cm　神戶市立小磯紀念美術館藏

小磯良平　少女像　1941　油彩畫布　116×89cm
右・小磯良平　二人少女　1946　油彩畫布　79.4×60cm　神戶市立小磯紀念美術館藏
右頁上・小磯良平　靜物　約1917-1922　油彩畫板　23.5×33.2cm　神戶市立小磯紀念美術館藏
右頁下・小磯良平　有桃與胡桃的靜物　1939　油彩畫布　61×72.5cm　神戶市立小磯紀念美術館藏

己所畫下第一幅與旗幟有關的繪畫，「好像是瑞典國旗」，也談到「聖公會教堂每日響起悅耳的鐘聲、南京寺中庭的夾竹桃與映上彩繪玻璃的天空」如何讓他難以忘懷，「這是別的地方所沒有的生活」。

良平從童年時期便對繪畫特別上心，曾說小時候若是給他鉛筆和紙，便會安靜地畫圖到滿足為止。他在小學六年級結識從小接受正規繪畫訓練的田中忠雄，兩人於1917年進入兵庫縣立第二神戶中學校（現兵庫縣立兵庫高等學校，簡稱「神戶二

中」）就讀，與同級生、日後的現代主義詩人竹中郁交情至深，經常一同在放學後來場「水彩畫的素描散步」。良平也在此時透過文藝刊物《白樺》，接觸到日本現代文學重要流派「白樺派」所引介的西方藝術，為之感動。當時的神戶二中在美術老師野崎惠的指導下校內美術展盛行，校友中山正實、古家新等人以洋畫家身分活躍藝壇，無一不鼓舞了良平的創作慾。在十八歲時，良平和竹中郁搭夜間巴士前往倉敷，只為欣賞「現代法國名畫家作品展

覽會」初次公開的大原孫三郎收藏。這次的觀展經驗是他決意成為畫家的關鍵，少年良平親眼見識以往書籍中論及的莫內、馬諦斯等人的名品，被西方繪畫的藝術力所擄獲，震撼不已，而後他向甫自歐洲歸國的洋畫家新井完學習繪畫技法，隔年（1922）成為東京美術學校西洋畫科學生。我們可以在良平於1917至1922年間所作、畫風初顯的最早期重要油畫〈靜物〉，觀察到即便構圖、用筆尚顯稚拙，依然顯見少年良平為接近憧憬的畫家所投入的細緻琢磨與真摯情感。

從東京到世界

在東京美術學校學習的五年，良平除了學校課業外，也進入擅長浪漫主義風格的藤島武二的教室中進修。1924年開始參加帝展的他，在翌年的第六屆帝展中便以〈兄妹〉初次入選，隔年則以〈T小姐像〉獲得最高榮譽特選獎。

〈T小姐像〉2020年初於兵庫縣立美術館「小磯良平紀念室」（於1988年8月開設，定期自館藏中更換常設展示的20餘件作品）展出，該作的趣味在於畫家以

兵庫縣立美術館「小磯良平紀念室」展場一景（攝影：羅珮慈）
右頁・小磯良平　縫紉中的女子　1974　油彩畫布　90×60cm

小磯良平　Ｔ小姐像　1926　油彩畫布　116×91cm　兵庫縣立美術館藏

左頁・小磯良平〈Ｔ小姐像〉局部

大膽明確的筆致劃分明暗，在色調一致的畫面中表現出光線透亮的室內空間，同時捕捉了年輕女性特有的嬌嫩水靈氣質，體現簡潔之美。廿三歲的美術學校在校生良平能以完成度極高的〈T小姐像〉獲得特選獎，成為畫壇新星，著實難能可貴。竹中郁曾提到，由於良平在父親逝世後成為祖母的姪子、製藥公司社長小磯吉人的養子，改姓「小磯」，便有傳言說是因審查員不知「岸上良平」與「小磯良平」為同一人的緣故。

良平在交出畢業製作：〈自畫像〉和以竹中郁擔任模特兒的〈他的休息〉後，1927年以第一名的優異成績自東京美術學校畢業，並很快地在隔年5月如願以償，前往巴黎大茅舍藝術學院留學。在近兩年的留學生活裡，比起創作，良平更熱中於旅行西班牙、比利時與義大利等歐洲各國的美術館、畫廊和劇院，欣賞柯洛、馬奈、竇加等西方藝術巨匠之作，其中更視羅浮宮所藏的安格爾和泰奧多·夏賽里奧（Théodore Chassériau）作品為自身的臨摹範本。當時，他曾對竹中郁說：「雖然我不知道窮盡一生能否創造出自我的獨特表現，但如果可以的話，我希望自己至少要做到將西方藝術流派的脈絡充分消化、吸收，將其中的觀念傳遞、深植我邦。」

流動的吸納

我一直以來雖然都從事具象創作，但也不甘心待在舒適圈中。我打從心裡始終懷抱想要改變自己的念頭。

——小磯良平，〈我的素描〉，1980年

回到神戶後，良平自1930年代起便確立以女性為創作主題，藉著裸身或穿戴華服擺出各種姿勢的女子，表現女性優美、迷人的多元面貌。他開始振筆疾「繪」，在充分展現自身出色繪畫技巧的同時，持續研究，企圖開拓自身畫境，「將歐洲繪畫的古典技術植根於日本的洋畫中」。

我們可以發現，良平繪畫深受法國新古典主義與印象派畫家的影響，他筆下的女性是室內的，她們或許在「裸婦」系列裡，赤身在藝術家眼前擺動出舒適自然的姿勢；又或者如〈縫紉中的女子〉與芭蕾舞伶般，正專注於某件事，流露「難以想像的優美姿態」。

關於「裸婦」系列，是良平於第二次世界大戰前後持續過一段時間的主題，爾後則順應時代潮流變遷而逐漸淡出他的創作。他曾明確表示為什麼要學習描繪裸體：「裸體沒有任何衣物裝飾的妨礙，是練習以線條表現出裸之圓潤美感以及量體質感最適切的題材。如果繪製裸體的時候，能明確展現出自信的筆法，其他題材也就水到渠成。」有趣的是，他曾在晚年自言，〈橫向裸婦〉的模特兒是九州人，因為是相當喜歡的模特兒便經常以她入畫，「大抵這段期間的裸婦作品靈感都來自於她」。良平自1950年代開始對浮雕抱持強烈的關注，琢磨著如何在平面繪畫的形式中，透過畫面背景襯托出古典的、

小磯良平　橫向裸婦　1951　油彩畫布　90.8×72.8cm　東京丸紅株式會社藏

左上・小磯良平　裸婦　1937　油彩畫布　130×97cm　東京武田藥品工業株式會社寄藏於神戶市立小磯紀念美術館
右上・小磯良平　側坐的裸婦　1955　油彩畫布　72.8×60.6cm　神戶市藏
左下・小磯良平　裸婦　1976　粉彩　64×50cm
右下・小磯良平　裸婦　1976　油彩畫布　46×38cm
右頁・小磯良平　二人裸婦　1949　油彩畫布　129.5×90cm　神戶市立小磯紀念美術館藏

小磯良平　拾石的男子‧地上　1955　油彩畫布　89.5×103.5cm　東京武田藥品工業株式會社藏
右頁左上‧小磯良平　音樂　1954　油彩畫布　116.8×91cm　神戶市立小磯紀念美術館藏
右頁右上‧小磯良平　割麥　1954　油彩畫布　162×130cm　姬路市立美術館藏
右頁下‧小磯良平　工作的人　1959　油彩畫布　111×161cm　神戶市立小磯紀念美術館藏

匀稱的人體之美，〈橫向裸婦〉與〈拾石的男子‧地上〉便是前述研究課題的嘗試。〈橫向裸婦〉裡的她採取一種難以施展的不安定姿勢，畫家透過其豐腴的腰際和厚實的腿部量體組構重心，在結合溫暖的土黃色和鈷藍色的用色調度上，突顯出背景葡萄葉的裝飾效果，營造輕快的氛圍。值得一提的是，信仰基督教的良平無

疑熟知葡萄指涉的宗教意涵，所以我們在〈割麥〉、〈音樂〉等作品中所欣賞到的葡萄葉與果實，是畫家藉以象徵人類勞動或文化行為的成果。

提到人類勞動，便不能錯過〈工作的人們〉與〈工作的人〉，兩者同樣體現藝術家對古代希臘雕刻與立體主義的關注。〈工作的人們〉猶如濕壁畫，是良平現存

可確認的作品中，尺幅最大的創作。該作由神戶銀行（現三井住友銀行）委託製作，希望能表現出神戶戰後復興的願景，是以畫家採用眺望的視角呈現各行各業的人們及其家族間的互動。畫面中的女性均穿著古代風格的服飾，畫家透過各種姿勢表現人物的年齡與性別，漁獲、麥穗、煉瓦、建築等元素則寓意職業多元，連同重複出現的母子像，帶出左側畫面結實累累的葡萄樹所象徵的勞動後共創家園的碩果。〈工作的人們〉可以說是良平意識到當時盛行於日本藝壇的前衛藝術所進行的新畫風探索，他一方面深化自身西洋古典主義式的描繪力與色彩感覺，使畫面不失裝飾性，另一方面則透過被立體主義化的圖象調和人與事物間的比例，使作品具有古典和前衛兼備的空間效果。

自 1950 年起在東京藝術大學油畫科執教鞭的良平有鑑於學生中出現抽象繪畫創作者，開始思索具象／抽象關係。1960 年 8 月至隔年 1 月，二度赴歐旅遊、經美國返日的他受到流轉於法國、義大利與美

上・小磯良平　工作的人們　1953
油彩畫布　194×419cm
神戶銀行寄藏於神戶市立小磯紀念美術館
下・小磯良平　母子群像　1956　油彩畫布
91×273cm　神戶波多比亞飯店藏

國的現代藝術風潮影響，著手變革自身的藝術，揣摩著抽象風格的應用。在1964年的〈靜物〉中，左側一名女性伏案書寫，右側以線條配置家具與日常用品的輪廓，前景難以忽視的鮮明綠、紅色色塊，是過往未曾在畫家作品中出現的嶄新色彩視覺。「靜物」做為前提，意味著人物與其他元素地位相同，畫家為了摒除再現性，在勾勒時極度控制線形的使用。相較下，1966年的〈有魯特琴的靜物〉畫面中央被放在小矮凳上、畫家喜愛的魯特琴，以及高腳桌上的磨豆機和藍色玻璃杯，回歸畫家以往的寫實風格，藉此對比其餘被模糊形象的物件。這件作品既標誌著良平「抽象時代」的集大成，也是此風格宣告謝幕的代表作。

　　1971年自東京藝術大學退休後，良平的創作回歸具象；他轉而進入維梅爾的光譜，思考室內光線的表現，探索風俗畫題材

小磯良平　西洋人偶　1982　油彩畫布　100.2×100.2cm　吳市立美術館藏

左頁上・小磯良平　靜物　1964　油彩紙本裱貼於畫板　117×115.5cm　神戶市立小磯紀念美術館藏
左頁下・小磯良平　有魯特琴的靜物　1966　油彩畫布　139.4×130.8cm　神戶市立小磯紀念美術館藏

小磯良平　人偶　1970　油彩畫布　72.7×53.2cm　神戶市立小磯紀念美術館藏
右・小磯良平　西洋人偶　1977　油彩畫布　100.2×100.2cm

的組合變化，創作出〈早晨時光〉與「人偶」系列。對此時已邁入七旬之齡的良平而言，人偶只要放著便一直保持姿勢，讓他可以在輕鬆的步調下進行創作。仍然記得在良平工作室裡，正對畫架的椅子上便擺放了一尊人偶，彷彿畫家隨時會回到畫架前、擺上繃好的畫布，從容勾畫出它的樣子。

結語

　　良平認為其創作始終是「像油畫的油畫」。從這個觀點來看，他在戰前便以精湛的西方傳統寫實技法，描繪一幅幅畫風明確、造形色彩明晰的女性形象，驚豔日本畫壇；接著則受到歐洲歷史畫與古希臘

浮雕的啟發，有意識地透過複雜的群像人物畫探究畫面空間的遠近變化，同時兼顧人物真實的形體表現；隨著前衛藝術運動的風起雲湧，他也不落人後地揣度自身的抽象風格；而後則重返熟悉的具象創作，有意發掘光與空間在一方畫布裡的新可能。

　　他從不畏懼對憧憬的西方繪畫提出自我挑戰，在透徹理解西方繪畫流變的基礎下應用學習到的繪畫技巧，以柔美的筆觸追求承載摩登、現代的市民風情的高雅繪畫風格，使日本的洋畫脫胎於西方繪畫，自成一格。他在他的時代裡熠熠生輝，也在作育英才的藝術教育工作中，成就閃動鄰鄰水光的藝術奔騰。

小磯良平　田舎風服裝（坐像）　1981　油彩畫布　73×61cm

異端畫家

Tanaka Isson

田中一村
國境之南的藝術信仰

田中一村在奄美大島阿檀海邊作速寫

　　肯定是因為近期旅居日本的友人又是到海濱觀潮又是深潛入海的張張照片，喚醒了我對奄美大島的嚮往——雖然這個記憶復甦是有那麼點跳躍。回想起我與奄美大島的首次相遇，是在一次飛往日本的搭機時光，它是該期機上誌的專題主角，與介紹文句搭配的照片帶著亞熱帶島嶼特有的濕潤空氣感，彷彿能聽見海風吹拂下闊葉輕柔搖曳的沙沙聲及碧海清波的嘩嘩聲，而印象中我當時最躍躍欲試的是想如同其中一張照片般，划獨木舟深入探索其所坐

擁的日本第二大紅樹林原生林「黑潮之森」，享受綠蔭隧道下的清涼水氣。

　　奄美大島是近年日本國內旅遊的熱門去處之一，距離鹿兒島港以南約 387 公里的它憑藉著豐富且珍貴的自然生態，在 2021 年 7 月 26 日成為聯合國教科文組織（UNESCO）登錄的世界自然遺產一員。經營該國內航線之一的日本航空（JAL）經常推陳出新不同版本的觀光廣告，例如我最近收看的「JAL うの旅 in 奄美大島」，便由藝人宇野實彩子引領遊訪奄美大島知名的景點及文化體驗活動，而廣告裡她穿過阿檀（アダン，即林投樹）樹林奔向 Bira 海灘的這一幕場景特別引起我的注意，使我聯想到千葉市美術館做為 2021 年年初登場展覽「田中一村展——千葉市美術館收藏全作品」海報主視覺的〈阿檀的海邊〉；當然，以微仰視角收錄落地玻璃之外，借用奄美大島傳統建築「高倉」形象打造的鹿兒島田中一村紀念美術館也饒富在地風情，相當可愛吸睛。

給閻魔大王的土產

　　〈阿檀的海邊〉是有「日本的高更」

田中一村　阿檀的海邊　1969　設色絹本　156×76cm　私人藏
右・田中一村　柿上懸巢　水墨設色紙本　175.2×40cm　私人藏

之稱的畫家田中一村說要帶給「閻魔大王的土產」的代表作之一。他以畫面左側極度聚焦且寫實的單棵阿檀樹近景，引領觀者視線穿透、望向夕陽西下的海天一線遠景。我們可以看到畫家讓墨底融混入細膩塗上的白色顏料形成灰色調海面，表現出夜色漸臨的水色，其上以銀、白兩色勾勒的細緻波紋，以及只在左側用金泥畫出輪廓的海中岩石，折射著白晝光線的眷戀；落日餘暉不但在海平線劃出一道金色光暈，也讓遠方湧立的雲朵變得金色曚曨，似乎暗示存在於海之彼岸崇高而神聖的世界，而身處的此岸則可見利用帶有光澤的顏料搭配短線條，活靈活現腳下的砂礫灘質地。如此令人驚豔的精心構圖有著一村的執著：「相信以湧動的夕雲和海濱黑白的砂礫會是成功的。」

另外一件要送給閻魔大王當伴手禮的是〈不喰芋與蘇鐵〉。在這件畫家說「即便出價百萬元也不賣，是我豁出性命描繪的作品」裡，近景兩端的蘇鐵雌雄花蕊與夾在它們中央惹人憐愛的粉嫩海棠花朵均是奄美大島子孫繁盛的象徵，體現精神價值生生不息的生命意義；中景左側描繪一株卓然生長的不喰芋（即姑婆芋），在奄美大島有著避邪意義的它展現了從含苞待放、開花果實到枯萎凋謝、回歸塵土的自然四季生命循環；從樹林間隙可望見天色，畫面凍結的時間顯然較〈阿檀的海邊〉更來得日暮低垂，然而在這個被認為是神降臨的時段裡，從當地信仰的海之彼岸豐饒樂園「ネリヤカナヤ」來到現世的神，也許再次踏上了遠景那塊屹立海上、被稱為「立神」的岩石。按照時任田中一村紀念美術館學藝專門員前村卓巨的說法，〈不喰芋與蘇鐵〉猶如曼荼羅，一村以畫筆在一紙方正間匯聚了奄美大島的自然風土及宗教信仰，利用飽滿的構圖來承載並揭示自然法則和輪迴、循環的宇宙觀。

順帶一提，細看這兩件「土產」，可以發現一村並未在〈阿檀的海邊〉落款。關於這件事，他在 1977 年 5 月向友人簡扼說明創作緣由的信件裡這麼解釋：「為什麼沒有落款呢？是因為當時把全部精力都花在畫作上了，連用五秒的時間來簽名的力氣都沒有，後來想著等精神充沛的時候再落款，就這麼一直到了今天。」然而卻怎麼也沒料到他在數月後的 9 月 11 日於剛喬遷入住十天的住家準備晚餐時，因急性心衰竭驟然離世，再也等不到精神抖擻地提筆落下那一筆一畫的時刻。

奄美時代：灌注生命力

事實上，像〈不喰芋與蘇鐵〉般大膽地以奄美大島上的亞熱帶植物布滿畫面，驅使觀者從林葉間隙探知天宇與海際，是一村在奄美時代（1958-1977）最喜愛的構圖方式。他讓幽深的茂密繁林和明朗的近海景致既對比出遠近層次，也還原映照在其眼眸裡的光線狀態。這些多半讓人品味「返景入深林」意境的近身樹叢，經常是

田中一村
不喰芋與蘇鐵
設色絹本
155.5×83.2cm
私人寄藏於鹿兒島
田中一村紀念美術館

前述提及的阿檀和蘇鐵樹姿，例如一村遷居奄美大島三年後所作的〈奄美海邊的蘇鐵和阿檀〉，罕見地以彷彿現代全景攝影模式的橫幅畫面收錄當地特有的標誌性情景；畫家自述是「費盡心思之作」的〈蘇鐵殘照圖〉則有其鍾情的逆光視角，可欣賞到一村運用深淺墨色疊加出沉浸夕照下的蘇鐵原始林枝葉扶疏的層次。除此之外，檳榔樹葉影婆娑的樣子絕對是一村畫作裡的常客，例如〈檳榔與濱木棉〉、〈檳榔樹之森的淺蔥斑蝶〉和〈檳榔樹之森〉，灰黑色調呈現的檳榔葉剪影成為一種植物紋樣般的存在，極具設計感和裝飾性。這些一村所捕捉的寫實自然生機於絹本上開闢了濃密而強烈的裝飾性世界，但它們往往不一定是實景重現，而是蘊含深刻自然觀和宇宙觀的虛實交錯；這個「虛」並非是虛幻的假設，而是虛懷若谷的畫家於景

物之中領略到的精神性，也就是一村曾說過的：「自然萬物中，一定存在著某種必然性，這份必然性蘊藏著生命。因此謊言和欺騙在自然萬物裡沒有藏身之地。如果繪畫不尊重這份自然的特性，就等同於喪失了生命力。」

如今，無論是題材還是構圖，一村對奄美大島生態略帶變形形式的細緻描寫，讓他在繁星璀璨的日本藝術史中散發獨特的光芒。但其實一村的藝術光輝曾蒙塵黯淡經年，一直到 1984 年日本放送協會（NHK）節目「日曜美術館」以「黑潮的畫譜～異端的畫家田中一村～」為題介紹一村的事蹟及其畫作獲得廣大迴響，才讓他的藝術重新回到世人的眼前。某種程度上來說，一村之所以在死後才以饒富南島風情的畫作回歸藝壇吐露芬芳，與畫家刻意為之的生命經歷和拒絕藝術商業行為的

田中一村　奄美海邊的蘇鐵和阿檀
1961 年 1 月　水墨設色絹本
58.4×154.5cm
鹿兒島田中一村紀念美術館藏

田中一村　檳榔與濱木棉
水墨設色絹本　154.7×73.2cm
鹿兒島田中一村紀念美術館藏

田中一村　蘇鐵殘照圖　水墨淡彩絹本　149.5×51.3cm　鹿兒島田中一村紀念美術館藏
右·田中一村　檳榔樹之森　設色絹本　154×73.5cm　鹿兒島田中一村紀念美術館藏

田中一村　檳榔樹之森的淺蔥斑蝶
水墨設色絹本　153.5×70.3cm
鹿兒島田中一村紀念美術館藏

態度有很大的關係——他在五十歲時「為了畫出能讓我最後的畫家生涯增添光彩的畫」，毅然決然揮別過往在東京和千葉累積的一切，獨自搬遷到奄美大島，一邊在島上的紬工廠從事染色工作，一邊持續探索自己的繪畫之道，過著離群索居的清貧生活；他曾剖白「為了賣畫而作畫這件事讓我非常難受。我是帶著自己身為日本第二的畫家的初衷在作畫的，因此只能以成為日本第一的畫家為目的而作畫」，於是他選擇成為藝術的苦行僧，在奄美大島這處修練之所探悟「飢來驅我去，不知竟何之」的境界，堅信不問畫壇風尚的貧乏生活有助於砥礪心志，進而創作出問心無愧並反映出心之所向的佳作。正是因為一村這段生命歷程與隨之而來的畫風轉折，讓後人將他與有著相似境遇的後印象派畫家高更相提並論。

東京時代：從古畫學習

值得注意的是，我在前述用「重返」狀態形容一村藝術成就獲得後世追捧，是因為 1908 年 7 月 22 日出生的他早在八歲便以〈螢圖〉、〈松圖〉展露南畫（水墨畫）才華，更因此被彼時畫壇譽為神童。不過正如心理學家安德斯‧艾瑞克森（Anders Ericsson）在《刻意練習》裡提到的，具有天賦的人能夠成才，往往是透過有方法、有技巧的「刻意練習」。由此來看一村的

藝術啟蒙，便不能忽視其擅長文人畫的雕刻工藝師父親田中稻村（或寫作「稻邨」）的有意栽培。這點與既往提到的奧村土牛相當神似，兩人均是幼年在父親手把手地教誨和引導下，踏上追尋自我繪畫真諦的旅程，而他們的雅號也都是由父親命名，只不過「土牛」受用終身，稻村之子「米邨」則在四十歲取「柳暗花明又一村」之意改號為「一村」。

一般來說，當代的研究者多將一村的藝術人生按照他的居住地劃分為三個時代：東京時代（1913-1938）、千葉時代（1938-1958）與前面提及的奄美時代。從五歲隨家人自出生地栃木遷居東京，到東京美術學校（現東京藝術大學）休學，並且短時間內遭遇父親與兩位弟弟先後逝世，因此在卅歲帶著女眷親屬搬到千葉之前，一村的東京時代在「家師」領進門的文人畫素養薰陶，以及彼時關東地區南畫巨匠小室翠雲的指導下，以南畫創作為主。這段時期的一村繪畫著重於「師古」，多數的畫作都帶有反覆臨摹古畫所得的圖象元素和運筆應用，當中最常援引的是清末民初中國海上畫派畫家趙之謙與吳昌碩的書畫風格，例如〈蘇鐵與躑躅〉、〈藤花圖〉和〈石榴之花〉分別取材趙之謙〈花卉圖四聯幅〉中的〈鐵樹〉形象與部分題贊，以及〈古柏圖〉等作中描繪古樹樹皮的筆致，還有他四十歲左右的楷書風格；〈白梅

〔右頁〕

左‧田中一村　藤花圖　1926 年 9 月　水墨設色絹本　249.7×57.8cm　私人藏
右‧田中一村　石榴之花　1928 年 3 月　水墨設色絹本　186.9×80.8cm　靜岡平野美術館藏

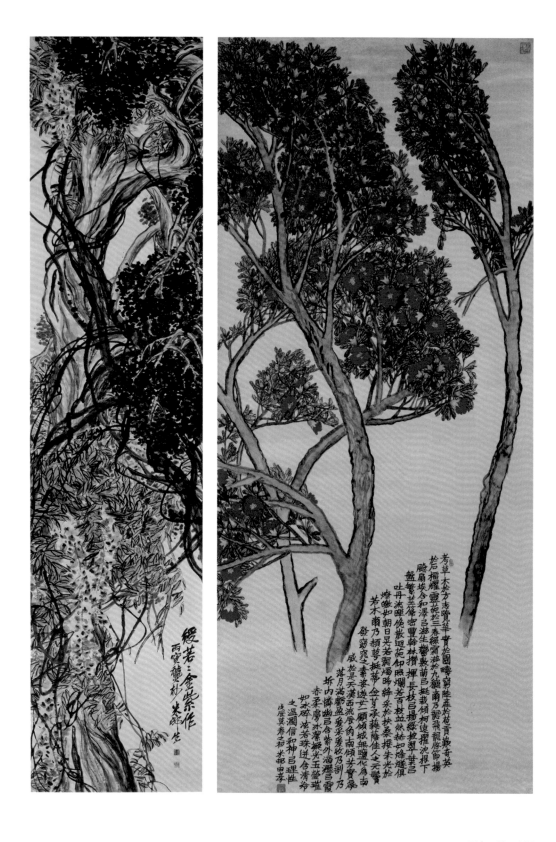

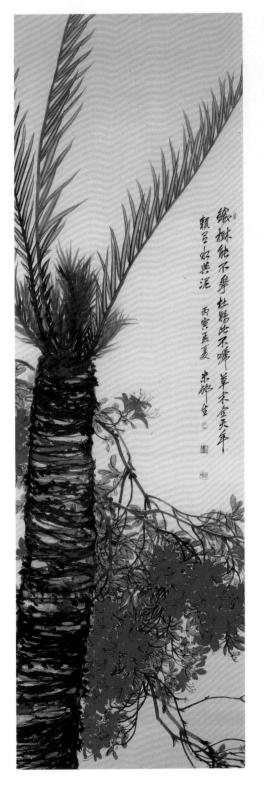

圖〉與〈玉蘭牡丹圖〉則師法吳昌碩，前者的題贊引用了其〈墨梅圖〉的詩句，後者則有 1921 年田口米舫編著的《吳昌碩書畫譜》裡刊載作品的影子。

不過在進入 1930 年代之後，一村的南畫創作漸漸有了轉變。從〈水邊的青鱗與枯蓮和蕗薹〉和畫縱長絹本上的〈秋色〉，可以發現他開始在強調「寫意」的南畫表現裡加入側重「寫實」的日本畫裝飾性風格。對畫家而言，〈水邊的青鱗與枯蓮和蕗薹〉是他與南畫訣別，轉而以寫生來探索個人畫風基調的里程碑之作，不過這件作品也如同他在 1959 年 3 月 4 日書寫的信件中所提到的，在當時讓他嘗盡辛酸：「我在廿三歲的時候，很清楚地知道自己將來必須要走的繪畫之道，我將秉持心中本道所描繪的畫拿給支持者看，卻沒有一個人認同，於是我與當時的支持者斷絕關係，轉而靠打工來養活生病的家人。那個時候的作品其中有一件是今川村家所擁有的〈水邊的青鱗與枯蓮和蕗薹〉，雖然現在有很多人稱讚這幅畫，但當時萌芽真實的它讓我含著眼淚踐踏了自己。」

千葉時代：以寫生摸索

搬到千葉市千葉寺町之後，一直到去往奄美大島之前，一村的千葉時代走向師法自然，不斷寫生當地的山林田野、草木花鳥和

田中一村　蘇鐵與躑躅　1926 年 4 月　水墨設色絹本
133.2×42.2cm　鹿兒島田中一村紀念美術館藏
右頁左・田中一村　白梅圖　1924 年元旦
水墨紙本　145×39.5cm　私人藏
右頁右・田中一村　玉蘭牡丹圖　1925 年 4 月
水墨設色絖本　167.5×51cm　私人藏

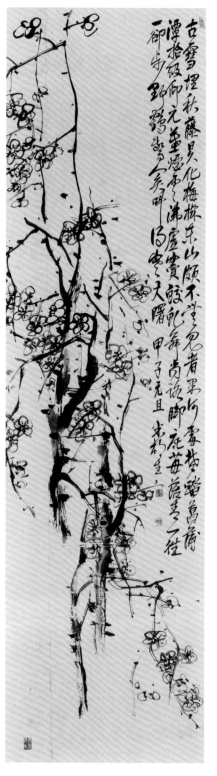

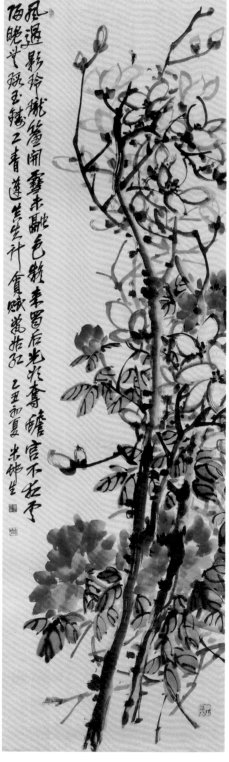

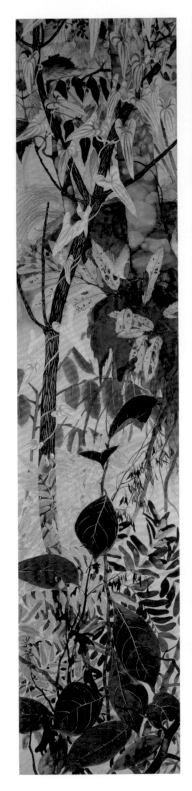
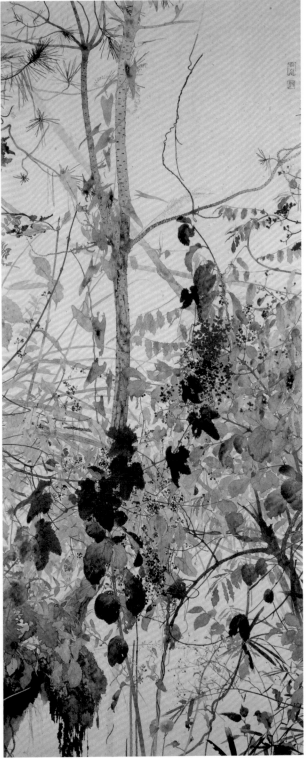

田中一村　水邊的青鱗與枯蓮和蕗薹　約 1931　水墨設色紙本　150.1×33.9cm　鹿兒島田中一村紀念美術館藏
中‧田中一村　秋日村路　水墨設色絹本　149×36.5cm　私人寄藏於鹿兒島田中一村紀念美術館
右‧田中一村　秋杉圖　設色紙本　153.9×39cm　私人藏
左頁左‧田中一村　秋色　設色絹本　156.8×35.3cm　鹿兒島田中一村紀念美術館藏
左頁右‧田中一村　秋色　設色紙本　153.8×62.7cm　鹿兒島田中一村紀念美術館藏

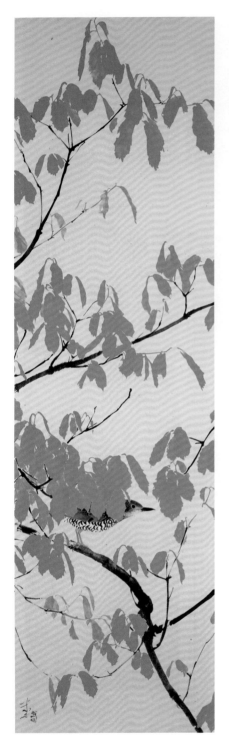

田中一村　新綠虎鶇　設色紙本　149×44.3cm
私人寄藏於鹿兒島田中一村紀念美術館

農村風景，在嘗試傳遞如〈秋日村路〉或〈秋杉圖〉裡田園牧歌般的生活景致同時，也透過組合觀察素描所捕捉下的各種草木鳥獸姿態形象，試驗畫題與繪畫表現新的可能性。這個時期最常出現在他畫面裡的鳥類當數虎鶇和尾長鳥，而構圖特色則可見如同〈新綠虎鶇〉般以平面分布式的植物狀態切割畫面，並採用彷彿透過望遠鏡觀察的視角呈現禽鳥在枝葉間的動態；也能從〈秋色虎鶇〉和〈忍冬上的尾長鳥〉看到未來奄美時代裝飾性十足的繁複表現。

　　雖然因為家變而稍微與東京畫壇拉開了點距離，但一村於 1947 年 9 月以在銀砂質地上疏枝展葉的四照花（日文俗稱為「山法師」或「山帽子」）主題屏風之作〈白花〉入選青龍展，讓主流藝術圈見識到昔日天才畫家的蛻變。隔年他更進一步創作〈秋晴〉和〈波〉角逐具有紀念意義的廿週年青龍展參展機會，雖然最終〈波〉獲得入選，但真正煞費苦心的自信之作〈秋晴〉卻遺憾落第，難以接受這個結果的他因此謝絕〈波〉的入選，並向主事者川端龍子表達不滿，而龍子則如此回應：「雖然〈秋晴〉讓人覺得彷彿是速水御舟再現，但因為與青龍社的方向和趨勢有點背道而馳，所以沒能成功。」除了在青龍展遭逢不如意，後續在日本美術展覽會和日本美術院展覽會也多出師不利，屢屢不得志的情況埋下了他「窮則獨善其身」的行事作風。至於真正觸發他揮別舒適圈，前往當時才剛回歸日本五年、落後且貧窮的「日本最南端之地」，是 1955 年遊訪各地寫生的經驗：他在這一年先是因為〈藥草圖天井畫〉的委託工作，於 3 月至 5 月間前往石川縣取材當地藥草，接著在 6 月周遊九州、四國和紀州地區，無論是

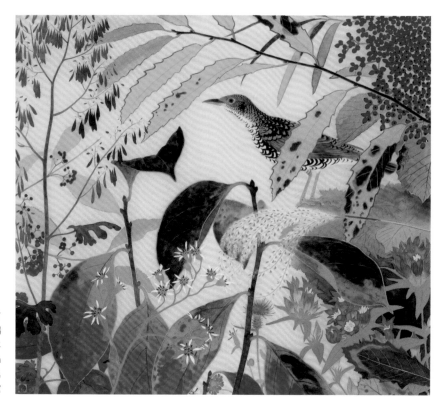

田中一村
秋色虎鶫
設色絹本
51.4×58.3cm
私人寄藏於鹿兒島
田中一村紀念美術館

田中一村　白花
1947 年 9 月
設色紙本、二曲一隻
169.6×199.8cm
私人寄藏於鹿兒島
田中一村紀念美術館

工作還是旅遊，有別於熟悉的關東地區，「南方」的風光明媚驅散了一村的心灰意冷，也激發他想沉浸在有美麗海洋和花鳥、觸目皆可見旺盛生命力的「南方世界」念頭。最終他走入了尋找個人繪畫真諦的奄美時代，以南國特有的題材將自千葉時代開始培養的日本畫型態展開新篇章。

結語

　　我死後的五十年、一百年，如果還有認同我的畫的人那多麼美好。我就是為了這個而不斷畫下去。

　　　　　　　　　　——田中一村

　　從一村的生命史來看，也許從結果論而言，年少成名的他在轉型過程中總有那麼點懷才不遇，但就過程來說，他始終展現了一位畫家對本心的堅持。一村在六十歲寄給友人的明信片上，是如此看待使他輾轉來到奄美大島的人生際遇：「感謝命運之神給予我如此巨大的恩惠，如果這是我繪畫的終點，我也不會再有任何不甘和悔恨。比起旅行、觀察、寫生，然後回到畫室裡作畫，生活在題材中令我產生幸福的實感。」他將生命變成顏料，在承載生活的每一幅畫面裡刻畫自身追求繪畫真理的覺悟，傳頌他所信奉的藝術信仰。

田中一村　梨花上的高麗鶯　設色絹本　115.4×48.4cm
私人寄藏於鹿兒島田中一村紀念美術館

田中一村　桐花上的尾長鳥　設色絹本　119.7×51.4cm　私人寄藏於鹿兒島田中一村紀念美術館
右・田中一村　忍冬上的尾長鳥　設色絹本　129.5×36cm　私人寄藏於鹿兒島田中一村紀念美術館

田中一村　藥草圖天井畫　1955　設色膠合板　55.5×55.5cm×49　石川和之鄉聖德太子殿藏

右頁・田中一村〈藥草圖天井畫〉局部，1至6依序為葛、猿捕茨、數珠玉、一葉、木通、錨草。

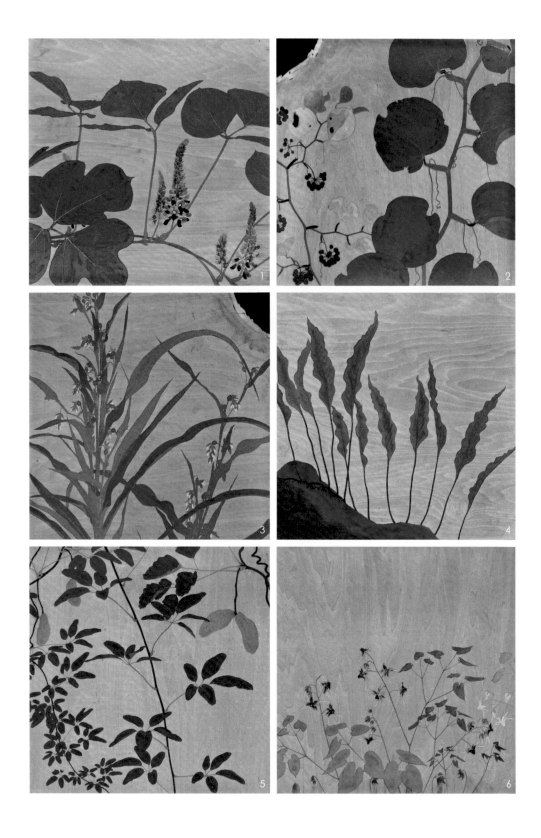

國民畫家

Higashiyama Kaii

東山魁夷

在青山綠水中細語人心

東山魁夷於橫濱港，攝於 1978 年 12 月。

　　旅居日本的友人數月前便與我聊到因為研究需要而計畫至長野縣一趟，從她近日在社群網站上分享忙裡偷閒的遊訪心得和景色，看來幾經延宕後終於順利成行。聽聞她將前往長野時，我難忘兩年前為了對日本俗語「再遠也要去善光寺參拜一次」一探究竟，從東京上野搭北陸新幹線直奔長野。我在那個晴朗的嚴冬早晨陶然沉醉於古剎莊嚴肅穆的氛圍，心神富足，所以雖然當時本來還想到鄰近的城山公園內參觀長野縣信濃美術館，卻時逢該館館舍全

面改建工程，我仍然樂觀地把這次的無緣視為下次再訪結緣的好理由。

　　經過三年半的休館整建期，昔日走過五十個年頭的長野縣信濃美術館於 2021 年 4 月 10 日改以「長野縣立美術館」之名重新開館，展現秉持「地景博物館」（Landscape Museum）概念煥然一新的風貌，讓我相當期待未來在這座強調融合所處之地景色的美術館內可體驗到的經驗。話說回來，吸引我前往造訪的主因，其實是它旗下的東山魁夷館。1990 年 4 月開館的東山魁夷館收藏了由有「國民畫家」之稱的東山魁夷於 1987 年贈予長野縣的一批自藏作品與物件，當中包含六百餘件正式繪製的畫作、試作、習作、底稿、素描與版畫創作，以及數百冊個人藏書資料等，目前總藏品逾九百七十件，是日本境內得以清楚賞析魁夷創作過程數一數二的所在。

　　然而讓我感到饒富興味的是，如果以成

東山魁夷　夕靜寂　1974　設色紙本　227×158cm　長野縣立美術館東山魁夷館藏

長與學經歷來説——1908 年出生於橫濱、在神戶度過十五個年頭、於東京正式展開繪畫學習、赴德國柏林留學，長野其實沒有讓魁夷的生活時光在這片土地上停留太多的腳步，但它卻在畫家的心裡烙印下不可抹滅的印象。魁夷在這座以他為名的館所開館時這麼説：「我初次到信州〔長野〕旅行是距今六十四年前的大正 15 年〔1926〕夏天。當時我是東京美術學校日本畫科一年級生，與三位友人揹著帳篷、沿著木曾川徒步旅行十天並登上御嶽山。出生橫濱、在神戶度過少年時期的我第一次接觸到嚴峻的山國自然，在獲得強烈感動的同時，也被當地樸素人們的溫暖觸動心弦。〔…〕當時我並沒有意識到這趟旅行的意義，但幾經多年之後我明白了它帶給我的深遠影響。從那以後我經常旅行山國，描繪了許多信濃路上的自然，就這麼以風景畫家的身分一路走來。不知不覺，年歲漸長、沒有子嗣的我也到了必須認真思考如何處理自家所有作品的時間，經過許多考量後，我決定交給可以說是孕育了我的作品的長野縣。也許看起來甚是唐突，但其實是我心長久以來與信州豐饒大自然結下的深厚情誼導致了今天的結果。」

山景

事實上文采斐然的魁夷經常在隨筆文章裡提及十八歲這年的長野之旅，那是他與山國聯繫在一起的第一步。對他來說，彼時眼見、身處的雄偉群山是一種象徵性的存在，既體現自己離開雙親身邊、離開熟悉的生活主場景，獨自一人北上東京成為藝術世界初出茅廬之徒的緊張與惶惶不安，也代表著自己立志從事繪畫事業的起點，以及透過隨之而來一樁樁或苦其心志的事與願違、或勞其筋骨的尋訪探求所累積和鍛鍊的意志力，更成為自己於孤獨感襲來、迷惘無助時能夠仰仗的堅固支柱和精神引導。他在〈風景〉裡自言：「這時候獲得的感動成了日後的感情基礎，以至於後來我能開闢出一條使自己同山國、進而同北方的世界連結的道路。那裡有掩映在厚雪中漫長的冬天、瘦瘠的土地、嚴酷的氣候、堅忍不拔地掙扎著活下去的人和樹，以及由此產生的莊重精神、樸實人情味……。」

於是自此開始，魁夷終其一生都在筆下起伏稜線、種植林相，畫面裡盡是他在各地攀登山巔的路上所見。若以畫家自己的話來形容那一幕幕的山林情景，可能像是〈青響〉、〈山靈〉般，他「鳥瞰山下，山谷深邃，溪流蜿蜒，時而流經淺灘，時而流向深淵。覆蓋陡峭山坡的闊葉林悠悠地綠，默默聳立的針葉林呈現濃濃的綠韻。忽然，可以聽聞一陣流水聲，可以看見懸掛著一道又細又白的瀑布」；也可能

〔右頁〕
上・東山魁夷　青響　1960　設色紙本　133×212cm　東京國立近代美術館藏
下・東山魁夷　山靈　1987　設色紙本　124.4×184cm　長野縣立美術館東山魁夷館藏

上・東山魁夷　曙　1968　設色紙本　64.5×91.5cm　長野北澤美術館藏
下・東山魁夷　月篁　1967　設色紙本　115.4×160.6cm　東京國立近代美術館藏

東山魁夷　晩照　1954　設色紙本　150.7×108.4cm　東京國立近代美術館藏

東山魁夷　照紅葉　1968　88.4×129.4cm
右頁・東山魁夷　光昏　1955　設色紙本　181.7×136.4cm　東京日本美術院藏

如同〈曙〉、〈夕靜寂〉、〈月篁〉，當時「雨停了，霧靄騰騰升起，山巒呈現一派深藍色的暗色調，遠處一片朦朧。霧靄籠罩著山谷，飄飄忽忽地掠過山峰，形成一幅撲朔迷離的景象，近景的樹林錯落有致地伸展繁枝。看著看著，一切都沉沒在空漠的『無』之中，恍如單色水墨畫，夢幻與神祕是多麼地協調。突然，山巔在意想不到的空間輪廓分明地浮現出一片綠」；又或者好比〈自然與形象・秋之山〉、〈秋霽〉、〈照紅葉〉，眼見「群山披上了絢麗的紅裝，又處處可見常青樹的綠姿，山谷裡蕩

漾著紫色的影」，然而在夕陽西下的〈晚照〉、〈光昏〉時刻，「明暗對比變得柔和了，各種顏色獨具妙處，令人感到是那樣地深沉，呈現出一種等待冬天所持的達觀姿態，是一派寂靜的景色」；更或許是〈降雪〉、〈北山初雪〉、〈冬華〉、〈霧冰之譜〉，「溪流變成一條黑色細帶在潔白一色的世界底層蜿蜒而過，林木交錯的枝枒承受著白雪奏鳴出的纖細旋律。被壓得彎垂的針葉樹不時顫動身子抖落粉雪，恍如一片煙雲。雪花還在紛紛揚揚，無聲無息地愈下愈大，透過從空中灑下的月

東山魁夷　秋翳　1958
設色紙本　160×167.8cm
東京國立近代美術館藏

東山魁夷　自然與形象・秋之山
1941　設色紙本　149×150cm

右頁上・東山魁夷　北山初雪
1968　設色紙本　89×130cm
神奈川川端康成紀念會藏
右頁下・東山魁夷　霧冰之譜
1985　設色紙本　130×185cm
長野縣立美術館東山魁夷館藏

光，只見不計其數的灰色雪片漫天飛舞地襲了過來，而山巒和峽谷都落入靜寂且深沉的酣睡之中」。

海貌

如果說山砥礪了魁夷的心志，以萬千姿態促使他不斷演繹幽玄美學的表現，那麼海則滋養了他的日本意識與繪畫意境。

在魁夷的記憶裡，年少時的瀨戶內海總是溫柔而慈祥地包圍著身體多病且心理敏感的他，以反映溫厚善良人心的清澈安恬景色向他傳達生命的根本意義，指引他的心神。另外，他也難忘1933年結束東京美術學校研究科學業後自福岡三池港乘船遠渡重洋至柏林留學，在兩個月航程中，不同海域的光色變化為他每日帶來新的喜悅和驚愕；而兩年後歸國搭乘的輪船駛入熟悉的瀨戶內海時，經過西方世界洗禮的他真切感知到了「日本的海色」，直言：「我覺得日本的海是群青和綠青的顏色。這意味著在群青中摻入綠青而得到微妙的色感。」

魁夷所謂「微妙的色感」，指的是群青和綠青的色澤得以表現出日本海景因不同地域、地形和時序推移產生的無盡面貌。例如為東京皇居長和殿所作的壁畫〈黎明潮湧〉，畫家在這件取名自《萬葉集》的創作中試圖以洶湧的波濤象徵永恆的生命，整體運用群青、綠青、白金箔、金砂構成極具裝飾性的海上風貌，並通過潮水與岩石之間的動靜對比創造出這片濃彩碧

海雄偉的動感，更藉著粗糙的礦石顏料質地隱含了它深沉的內涵。

有別於華麗卻又盡顯幽玄之美的〈黎明潮湧〉，魁夷在替奈良唐招提寺御影堂所作的障壁畫〈濤聲〉雖然同樣使用了群青與綠青，但一改鮮豔，以精細的粉末呈現出一派素雅的色調。魁夷在接下這項障壁畫工作時，懷抱「獻給鑑真和尚的靈魂」的念想，希望能在宸殿之間以海來比喻鑑真和尚六次東渡日本、創立唐招提寺的深邃精神。幾經探求日本境內各處的海岸景致後，他在能登半島西海岸的輪島至曾曾木之間看到最適切的畫面。1975年5月〈濤聲〉完成後，魁夷於6月6日唐招提寺開山忌舍利會的紀念演講中，提到畫面裡所留存的當時感動：「從輪島西的市鎮盡頭放眼遠眺，可以望見波濤拍擊著彎彎曲曲傾斜的海岸。我發現了類似我所想像的景象。從遠處的海面划著白色弧線翻滾的長浪奔撲而至，有的浪頭過早破碎，攪亂了浪頭的長陣。後浪推前浪，湧到了汀線，這時頭先的一排浪彷彿已經精疲力盡，躊躇不前地想折回去似的，如同蔓藤花紋般的白色浪花在這一瞬間明晰浮現了出來。此時後面的浪又簇擁了過來，輪番交替，令人百看不厭。海的色彩也由於季節和天氣的關係，呈現出我所企盼的色調，不由得欣喜萬分。那不是藍色，也不是綠色，按日本畫的繪畫顏料來說是類似赤褐群綠，給人一種協調的感覺。」

東山魁夷　冬華　1964　設色紙本　203×163.5cm　東京國立近代美術館藏

道心所往

　　魁夷筆下的風景表現總是讓截然不同的意境——多彩卻淡泊、恬靜卻深遠、細膩卻壯闊——和諧共存，它們飽含畫家生活在港都神戶、赴歐進修和日後遊歷北歐時接收到的西方文化及風土民情的刺激，也蘊含其身為日本人、做為日本畫畫家對自身傳統文化與民族性格的眷戀。世人總讚歎他如何在畫面裡的山海之間具現化其與自然景致一期一會的邂逅，也難以忘懷作品不經意流瀉卻直指人心的詩意。

　　說到直指人心，對於魁夷而言，如果要認真說起自己做為一位風景畫家被世人肯定的起步背景，會是 1940 年代戰亂下的經歷。他在那十年間遭逢父親驟逝、母親老死、手足病故，自己則在第二次世界大戰尾聲被徵召從軍，於熊本的陸軍部隊中接受對敵軍坦克的自殺式攻擊訓練，然而一如他自言，在那個不得不悟到生命之火不久即逝的狀態下，大自然的風景仍然在他的眼簾裡映現其充實的生命力，而那不過是個他在昔日可能連看也不會看一眼的平凡景象。就是這樣的體悟讓他畫出了 1950 年參與第六屆日本美術展覽會的〈道〉，一舉成名天下知。

　　〈道〉可以說是魁夷的自畫像，它的結構簡單明快：畫面中央有一條道路，兩側是帶有濕潤感的草叢，低矮的天空與地平線相接處散發出微弱的光芒。這幅隨處可見的景觀實際上是發想自魁夷戰前於青森種差海岸的牧場所作的寫生稿，然而畫家排除了寫生記錄的客觀寫實樣貌，融入他在戰後復返舊地時所捕捉的心象視覺，營造出彷彿籠罩在薄霧之中的夏天清晨氛圍；超越現實景致的它給人一種即將進入夢幻世界的清澈印象，而魁夷在 1990 年出版的《與風景的對話》裡則表示：「對我來說，這件作品象徵的世界既是過去閱歷的盡頭，也是重新開始之路。它是絕望與希望交織成連綿不斷直到遠方的一條道路。」換句話說，〈道〉是畫家揮別過往累積的心路歷程，將悲愴的戰時經驗轉化為追尋未來的動力，宣示自己將堅定地走上屬於個人藝術成就的康莊大道，也宣告自己對以畫為業的選擇坦然無悔。關於〈道〉總是成為觀者鑑賞與討論的焦點，魁夷在收錄於 1991 年《日經口袋藝廊：東山魁夷》中的〈自然與我〉一文裡提出這樣的見解：「正因為畫中蘊含著我的思緒，這幅作品所象徵的世界反而可以通向許多人的心。因此誰看了都會無限感慨並做為自己走過的路而加以欣賞。」

　　值得注意的是，魁夷在該文裡也強調雖然自己的風景畫大多沒有出現人物，但這並不代表他偏愛人跡未踏的景觀，而是認為「風景本身就闡明了人的心靈」。他更進一步提到在自身的風景畫中，其實也曾罕見地出現過點綴性的動物：白馬，雖然牠多半只是個小小身影，但卻是畫中場景的「主題」（畫家的內心感受），於是景象在此時成為反映白馬所象徵的世界——

東山魁夷　降雪　1961　設色紙本　162.2×129.3cm　東京國立近代美術館藏

東山魁夷　黎明潮湧　1968　壁畫　386×1434cm　日本宮内廳藏

東山魁夷　濤聲（局部）　1975　設色紙本　奈良唐招提寺藏

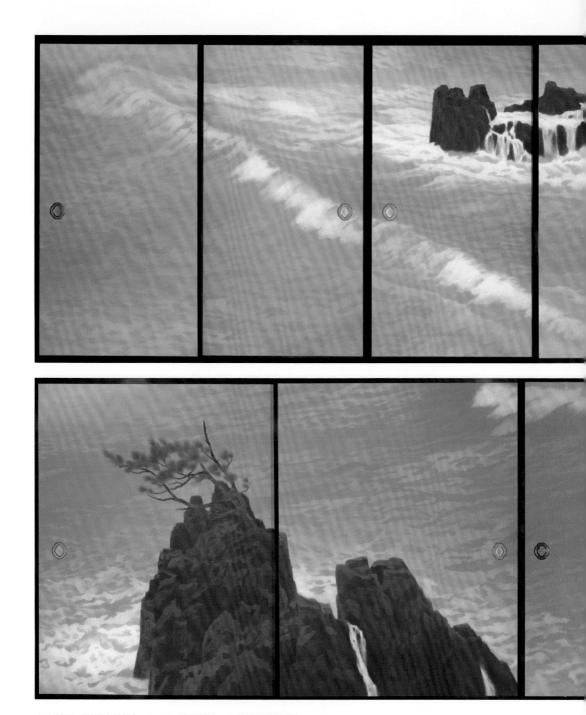

東山魁夷　濤聲（局部）　1975　設色紙本　奈良唐招提寺藏

恢復人與自然、人與人之間寧靜致遠和樸實平和的平衡世界。

結語

　　所謂風景是什麼呢？我們認識風景是通過每個人的眼睛而獲得心靈的感知，嚴格來說，也可以認為誰的心中都不存在一樣的風景，只是既然人類的心靈是可以彼此相通的，那麼我的風景就可以成為我們的風景。我是畫家，要讓心靈深深感應風景就只能挖掘自己的風景觀，除此別無它途。〔…〕我確信倘若沒有人的感動為基礎，就不可能看到風景是美的。可以說，風景是人心中的祈願。我希望描繪清澄的

風景，汙染了的、荒蕪了的風景是不可能拯救人心。風景是心鏡，〔…〕這個國家的風景象徵著這個國家的國民的心。

　　　　　　　　　　　　　——東山魁夷

　　或許魁夷的畫總有「千山鳥飛絕，萬徑人蹤滅」般的孤寂意境，但我們要知道實則不然。他在勾勒筆畫間傾訴著自己縱情山林時，聽聞及領略到的清澄自然的真實之聲和從樸素人性所獲得的感動，這些與自然交融的心靈薈萃了南方的溫潤與北方的堅毅，也帶有東方的感性和西方的知性，最終藉著發揮日本美感意識的色彩意象及造形表現動人心弦，舒展畫家藝術生命的詩意情懷。

東山魁夷　道　1950　設色紙本　134.4×102.2cm　東京國立近代美術館藏
左頁・東山魁夷　白馬之森　1972　設色紙本　152×223cm　長野縣立美術館東山魁夷館藏

作者簡介

羅珮慈（LO PEI-TZU），國立臺北藝術大學博物館研究所碩士、國
立臺灣師範大學歷史學系學士，曾任「2015 城南藝事─街道博物
館：移動書報攤」特約撰稿人，曾將自己放置在日本東京進修語
文，目前為《藝術家》雜誌執行編輯。
關注歷史與藝術實踐於生活的各種可能性，經常蒐集、觀察、
踏訪日本藝文展演，並以文字承載對世界感知的「醞‧蘊‧韻」
──醞釀生活詩韻，蘊藏生活韻味。

游藝‧逸遊
日本名畫家の世界 ②

羅珮慈 編著

發 行 人　何政廣
總 編 輯　王庭玫
編　　輯　羅珮慈
美　　編　廖婉君
出 版 者　藝術家出版社
　　　　　台北市金山南路（藝術家路）二段165號6樓
　　　　　TEL：（02）2388-6715
　　　　　FAX：（02）2396-5707
郵政劃撥　50035145 藝術家出版社帳戶

總 經 銷　時報文化出版企業股份有限公司
　　　　　桃園市龜山區萬壽路二段351號
　　　　　TEL：（02）2306-6842

製版印刷　鴻展彩色製版印刷股份有限公司
初　　版　2022 年 9 月
定　　價　新臺幣 580 元
Ｉ Ｓ Ｂ Ｎ　978-986-282-310-1（平裝）

國家圖書館出版品預行編目資料

游藝‧逸遊：日本名畫家の世界/羅珮慈編著.
-- 初版. -- 臺北市：藝術家出版社, 2022.09
　　冊；17×23公分

ISBN 978-986-282-309-5(第1冊：平裝). --
ISBN 978-986-282-310-1(第2冊：平裝)

1.CST: 畫家 2.CST: 傳記 3.CST: 日本

940.9931　　　　　　　　　　　111015188